| 보다, 느끼다, 채우다 |

그림과
수다와 속삭임

보다, 느끼다, 채우다

그림과
수다와 속삭임

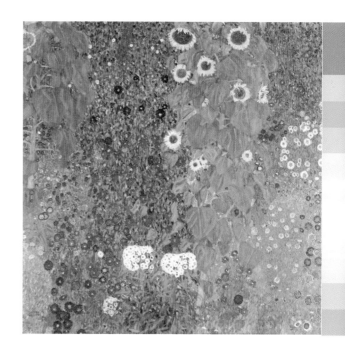

아이템하우스

그림, 보다 느끼다 힐링하다

그림을 본다는 것은 마음의 여백을 채운다는 것이다. 살면서 우리는 어떤 마음의 여백을 감추고 살아갈까. 사랑하는 사람과의 즐거웠던 마음도, 가족과의 오붓한 한때를 즐겼던 따사로운 마음도, 보고 싶은 사람을 그리워하던 애틋한 마음도 다 저마다의 색깔과 표정을 담고 있다.

우리는 그림을 보면서 저마다의 감정과 상황에 따라 제각각의 마음의 떨림을 겪곤 한다. 눈이 부시게 푸르른 날엔 생동하는 봄의 환희에 빠지고 싶고, 힘들고 지친 하루를 보낸 날에는 편안히 쉴 수 있는 여유로운 마음을 갖고 싶어 한다.

《그림과 수다와 속삭임》에는 내 마음의 여백을 채워줄 140편의 서양명화가 독자 여러분의 내면 속으로 가닿고자 한다. 그 주된 양식은 마음의 무늬를 시시각각 다르게 표현해낸 인상주의 그림이 주를 이루었고, 그밖에도 마음의 갈피를 제 마음 가는 대로 표현해낸 추상주의 그림, 마음의 행로를 야생적으로 드러낸 표현주의 그림, 자연의 순수한 빛깔을 고스란히 전해주는 서정풍경화, 일상의 고단함과 삶의 의미를 사실적으로 전하는 사실주의 그림 등이 다채롭게 저만의 색과 형과 감성을 형상화해냈다.

외롭고 높고 쓸쓸한 마음의 여정을 찾아서

어느 날 문득, 사랑했던 사람이 그리워질 때면 내 마음의 여백엔 사랑의 아름다운 기억과 이별의 쓸쓸함이 묻어난다. 아름다웠던 그날의 기억들은 책에서 모딜리아니와 뭉크, 크림트, 쇠라의 애틋한 시선으로 우리의 마음을 적신다.

사랑한다는 건 즐겁고 괴롭고 외롭고 쓸쓸한 오만 가지 인간의 감정과 마음의 진동이 숨 가쁘게 교차하는 한편의 드라마이다. 너무나 인간적인 사랑에 관한 그림들은 우리에게 사랑한다는 의미의 끝없는 진폭을 확인케 해준다.

사랑하는 순간의 포근하고 따사로운 환희의 순간을 그린 그림(〈사랑의 봄〉피에르 오귀스트 콧 〈파라솔〉프란시스코 고야 〈카니발의 저녁〉앙리 루소, 〈꿈〉피카소)에서 사랑할 때의 고통을 담은 연인의 아픈 순간(〈키스〉구스타프 크림트, 〈큰 모자를 쓴 잔 에뷔테른〉모딜리아니, 〈입맞춤〉에드바르트 뭉크), 그리고 사랑이 떠나간 뒤에 남은 자의 쓸쓸함이 묻어나는 순간(〈에덴 콘서트〉, 〈병자〉조르주 쇠라)

까지 사랑은 저만의 느낌으로 우리를 그리움의 자리에서 빠져나오지 못하게 만든다.

　가끔은 평화롭고 조용한 삶의 여백과 쉼을 느끼고 싶을 때 책 속의 평화와 소요를 담은 아름다운 화폭에서 나만의 편안한 마음을 만끽해도 좋을 일이다. 우리의 기억에 남을 평화와 고요의 순간들은 하얗게 눈 덮인 은빛 세상에서 어릴 적 즐거웠던 추억을 떠올리기도 하고(《첫 눈이 내린 겨울 풍경》보리스 쿠스토디예프, 《아이들과 새덫이 있는 겨울풍경》피테르 브뤼헐), 아이들의 해맑은 웃음(《와르주몽 아이들의 오후》오귀스트 르누아르, 《강변의 오후》예밀 크라우스, 《카네이션, 백합, 장미》존 싱어 사전트) 속에서 따사로운 햇살을 느끼기도 한다. 때로는 너무나 아름다운 풍광에 매혹되거나 뜻밖의 즐거움을 경험하는 일상의 경이로움(《델프트 정경》얀 베르메르, 《우산》오귀스트 르누아르)에서도 평화와 소요의 조붓한 감정에 젖어들게 된다.

아름답고 찬란한 자연의 신비 속으로

　그런가 하면 그림 속으로의 빛나는 여정 속에는 아름답다는 의미와 아름다운 여인을 담은 매혹적인 그림의 세계가 그려지기도 한다.

　아름다움의 의미(《사과와 오렌지》폴 세잔, 《양귀비꽃》빈센트 반 고흐, 《수선화가 있는 실내》앙리 마티스)는 서양미술에서는 그 자체로 중요한 그림의 테마였으며, 화가들의 미술관을 통해 다양한 프리즘으로 색색의 서로 다른 그림을 펼쳐보였다. 또한 아름다움의 중요한 주제로 '여인의 아름다움'(《목욕하는 여인》오귀스트 르누아르, 《진주귀고리를 한 소녀》얀 베르메르, 《무대 위의 무희》에드가 드가, 《진주의 여인》조르주 쇠라)에도 화가들은 독특한 그들만의 세계를 펼쳐 보였다.

　찬란하고 눈부신 꽃과 나무, 자연의 신비한 속삭임은 어떤가. 서양의 인상주의 그림은 주로 빛의 투과를 통해 시시각각으로 변하는 자연의 아름다운 순간을 느끼도록 하는 데 있었다. 그리고 그 주제의 적확한 소재로 가장 많이 표현됐던 것들이 봄날 절정으로 빛나는 꽃과 나무들이었다. 크림트와 모네를 중심으로 한 인상주의 그림을 통해 우리는 자연의 신비한 순간을 찬란한 색감으로 느끼게 된다. 찬란한 꽃들의 눈부심은 숲(《너도밤나무숲》구스타프 크림트)과 들녘(《첫 번째 초록, 오월, 탐구》, 《나무 아래의 장미》구스타프 크림트), 농원(《해바라기가 있는 농원》구스타프 크림트), 정원(《꽃이 만발한 정원》, 《아이리스가 있는 모네의 정원》클로드 모네), 과수원(《꽃이 핀 과수원》빈센트 반 고흐, 《꽃 핀 사과나무, 봄의 아침》알프레드 시슬레), 연못(《수련 연못, 녹색의 조화》클로드 모네) 등에서 제각각의 색으로 영롱하게 반짝인다.

바람 부는 날이면 대지는 요동치는 자연의 푸름으로 온통 생기가 넘쳐흐른다. 눈이 부시게 푸르른 날엔 푸른 자연의 생기를 만끽하러 어딘가로 떠나볼 일이다. 그 영롱한 생명의 순간은 바람 부는 날의 포플러 나무를 만나거나(〈바람 부는 날, 포플러〉클로드 모네) 여명이 밝아오는 아침의 순간(〈아침, 요정들의 춤〉카미유 코로, 〈우아즈의 새벽〉프랑수아 도비니)을 마주보면 때마침 느껴지는 생기를 온몸으로 맞을 수 있을 것이다. 그도 아니면 인생의 가장 청명했던 순간(〈창〉앙리 마티스, 〈봄〉에두아르 마네, 〈그네〉장 프라고나르)을 떠올려봄은 어떨까.

아스라이 멀어져간 추억의 책장을 넘기며

내 생의 아름답게 기억되던 행복한 날들의 기억도 마음의 여백을 풍요롭게 채울 수 있는 훌륭한 힐링이 아닐 수 없다. 우리에게 행복한 날들이란 어떻게 기억되고 있을까. 모두가 그렇진 않겠지만 대개는 즐겁게 즐기거나 행복했던 어린 시절을 떠올릴 때가 아닐까. 그림 속 무도회나 가든파티(〈부지발의 무도회〉오귀스트 르누아르, 〈뮌헨의 비어가든〉막스 리베르만), 어릴 적 따뜻한 유년의 기억(〈피아노 치는 소녀〉, 〈와르주몽 아이들의 오후〉오귀스트 르누아르), 어머니의 따사로운 눈길이(〈첫사랑〉빈센트 반 고흐) 우리를 한없이 행복한 기억에 머물게 한다. 그리고 눈이 부시게 푸르른 행복한 날들의 기억들(〈우산〉오귀스트 르누아르, 〈사과 따기〉카미유 코로)도 내 가슴에 흐뭇한 울림으로 남아 아름다운 날들을 그리워하게 한다.

어쩌면 산다는 건 그냥 외롭고 쓸쓸한 짐을 짊어지고 가는 스산한 삶의 무게일지도 모른다. 그래서 문득 문득 까닭모를 깊은 심연에 휩싸여 스쳐간 날들의 그림자를 되돌아보게 된다. 고독한 인생의 실존은 인상주의 화가들의 화폭에서 때로는 진하게 때로는 흐리게 강, 호수, 하늘의 풍경으로 되살아난다. 외로운 삶의 이정표를 쓸쓸하게 그려내는 화가는 차일드 해섬(〈7월의 밤〉, 〈피아노치는 여인〉)과 이사크 레비탄(〈흐린 날〉), 알프레드 시슬레(〈봄, 홍수〉, 〈생 마르텔의 여름〉, 〈포트 마를리의 범람〉, 〈루앙 운하〉), 카미유 피사로(〈안개 속의 라크루와 섬〉), 구스타프 크림트(〈사이프러스가 있는 풍경〉), 클로드 모네(〈흰 구름, 파란 하늘〉, 〈흐린 날씨의 워터루 다리〉)가 저만의 인상적인 화폭으로 삶의 두께를 덧칠해낸다. 산다는 게 외롭고 쓸쓸한 느낌이 들 때면 산다는 것의 쓸쓸하고 고독한 존재의 아픔을 그린 화가들을 찾아갈 일이다.

바다는 우리를 추억하게 하고, 감상하게 하고, 기억하게 하며, 다짐하게도 한다. 이 다채로운 바다의 느낌을 화가들은 저만의 개성으로 화폭에 옮겼다. 그리운 시절을 떠올리는 추억의 바다(〈생타드레스 해변〉라울 뒤피, 〈아침 바다〉이반 아이바조프스키, 〈아테르제 호수의 섬〉구스타

프 크림트〉를 그린 이가 있는가 하면, 자연의 신비롭고도 불안한 모습〈〈폭풍우 후의 에트르타 절벽〉구스타프 쿠르베〉으로 자연을 표현하기도 한다. 또한 어떤 화가에게 바다는 자신의 예술세계를 주장하는 소재〈〈회색과 초록색의 심포니-바다〉제임스 휘슬러, 〈르아부르 부두〉라울 뒤피〉로 묘사되기도 한다.

그림 속 추억은 우리에게 아름답던 날들의 명징한 기억을 떠올리게 한다. 남다른 유년의 기억을 간직한 샤갈의 그림 속 추억여행〈〈바이올린 연주자〉〈나와 마을〉마르크 샤갈〉은 아스라이 먼 아름다운 유년의 기억을 상기시킨다. 때로는 빛바랜 사진첩 같은 오래된 정원의 추억〈〈모르트퐁텐의 추억〉카미유 코로, 〈롱아일랜드 이스트 햄프턴에 있는 낡은 집과 정원〉차일드 해섬, 〈골목길〉얀 베르메르〉이나 고마운 사람을 떠올리게 하는 상징적인 장소〈〈도비니의 정원〉빈센트 반 고흐, 〈아르장퇴유의 센 강변〉에두아르 마네〉에서도 추억은 몽글몽글 기분 좋은 사랑의 풍경으로 되살아난다. 가끔은 산책하며, 쉬며, 소유하며 느꼈던 마음의 여유〈〈무차노의 전망〉헤르만 헤세, 〈양치기 소녀의 뜨개질〉, 〈들판에서의 점심시간〉스프레이그 피어스, 〈경사진 풀밭의 두 목동〉프란츠 폰 렌바흐〉도 행복한 추억으로 기억될 것이다.

살며 사랑하며 기도하라

서양 인상주의 미술은 우리에게 인간 존재에 대한 짙은 빛과 그림자의 음영을 뚜렷이 드러내 보여주었다. 우리는 인상주의 그림이 보여주는 다양한 인상을 통해 인간 존재의 깊은 내면세계에 도달하게 된다. 바다〈〈안개바다 위의 방랑자〉, 〈해변의 수도사〉카스파르 다비트 프리드리히〉와 촛불〈〈등불 아래서 참회하는 막달라 마리아〉라 투르〉, 성당〈〈마르셀 성당〉카미유 코로〉, 들녘〈〈만종〉프랑수아 밀레〉, 성서〈〈성서가 있는 정물〉빈센트 반 고흐〉는 화가들의 실존의 고뇌와 내면의 성찰을 표현하는 중요한 소재가 됐다.

또 하나의 서양 미술 양식인 사실주의 그림은 일상의 고단한 삶과 노동의 신성함, 그리고 어떻게 살 것인지에 대한 깊은 성찰의 시간을 마주하게 된다. 우리는 고단한 일상의 모습〈〈폴리 베르제르의 술집〉에두아르 마네, 〈마리아나〉존 밀레이, 〈세탁부〉오노레 도미에, 〈간이휴게소〉에드워드 호퍼〉을 통해, 대지에서 땀 흘리는 농부들의 노동〈〈씨 뿌리는 사람〉프랑수아 밀레, 〈돌을 깨는 사람들〉구스타프 쿠르베, 〈이삭 줍는 여인〉프랑수아 밀레〉을 통해 일하는 사람들의 수고와 삶의 의미를 다시 한 번 되새기게 된다.

그림 속에는 나만의 내면의 풍경이 살아 있다

그림 속에는 내가 닿고 싶은 다양한 내면의 표정이 숨어 있다. 그림 속 내면의 표정을 찾는 감성 여행은 다채로운 느낌의 나를 찾는 길이다. 화가는 그림 속에 자신의 예술혼을 담아 넣기도 하고, 유년의 즐거웠던 추억을 그려 넣기도 했다. 그 감성의 색채는 때로는 따사로운 파스텔톤이기도 하고, 때로는 흐리고 어두운 회색빛 톤이기도 하다. 가끔은 순백의 하얀 색으로 포장되다가, 찬란한 봄날의 무지개색 같기도 하다. 그렇게 인생사 모든 길은 제각각의 색으로 자기만의 길을 떠나는 것이다.

내 마음의 여정에 닿는 내면의 풍경 찾기는 자기만의 '그림 보는 방식'을 터득하는 아름다운 사색과 소요하는 감상을 발견하는 길이다. 그 길은 되도록 자기 마음대로, 자기 멋대로면서 그 속에 자신만의 설득과 공감을 찾아내는 것이다. 그 길이 때로는 약동하는 봄날의 생기를 찾아가는 길이든, 쓸쓸한 인생의 뒤안길을 발견하는 길이든, 중요한 건 나만의 느낌으로 세상을 찾아내야 한다는 것이다.

《그림과 수다와 속삭임》은 자신만의 '그림 보는 방식'을 터득한 사람에게도, 그림 감상을 꺼려했던 이들에게도 다정하고 친절한 감성의 동반자가 되어줄 것이다.

그림은 새로운 세계의 입구로 들어가는 즐거운 감성의 내비게이션이다. 어느 날 문득 그림이 내 인생 속으로 들어왔다. 그 세계는 처음엔 무척 낯설고 어려운 문이었지만, 한 발짝 두 발짝 그 문을 열어젖히고 더 깊은 문 안으로 들어갔을 때 매혹적이고 감미로운 경이의 세계가 나를 격렬하게 끌어당겼다. 삶이 힘들고 고단할 때, 불안하고 우울한 감정의 늪에서 헤어나지 못할 때, 나는 그림 속으로 기쁘게 빠져들어갔다. 그때마다 그림은 나에게 인생의 의미와 가치를 일깨워 주었고, 평화롭고 편안한 감성의 생기를 북돋아 주었다. 그 감성의 에너지가 나를 살아 있게 했다. 두근거리며 가슴 뛰는 삶을 살 수 있게 했다. 처음 봤을 때 너무나 좋았던 그림이 있고, 보면 볼수록 새롭게 다가오는 그림도 있다. 어쩌면 산다는 건 그렇게 낯설기도 하고 낯익기도 한 어떤 표정의 중간쯤이 아닐까. 그렇게 헛갈리는 갈림길에서 길을 잃으면 또 어떠랴. 아름다운 그림 속에서 길 잃은 행복한 감성주의자 만큼 멋진 삶을 사는 사람을 나는 아직 만나지 못했다.

| 차례 |

머리말 그림, 보다 느끼다 힐링하다-- 006
첫인상 클로드 모네 / 인상, 해돋이-- 019
생각하는 인간은 얼마나 아름다운가 카스파르 다비트 프리드리히 / 안개바다 위의 방랑자--- 020
아름답다는 것 폴 세잔 / 사과와 오렌지----------------------------------- 023
내 마음의 겨울 동화 보리스 쿠스토디예프 / 첫 눈이 내린 겨울 풍경------------------ 024
맑은 당신의 눈빛 같은 것들이 카미유 코로 / 아침, 요정들의 춤------------------- 028
밝고 신선하고 행복한…… 오귀스트 르누아르 / 부지발의 무도회------------------- 031
별 하나의 나그네 빈센트 반 고흐 / 자화상----------------------------------- 033
소요하는 사람의 작은 평화 헤르만 헤세 / 무차노의 전망-------------------------- 034
그리움의 섬에 가고 싶다 구스타프 클림트 / 아테르제 호수의 섬-------------------- 037
숲 속의 외딴 집 하나 카미유 피사로 / 은자의 집---------------------------- 038
그곳에 가고 싶다 장 앙투안 와토 / 키테라 섬으로의 순례---------------------- 042
진주귀고리를 한 소녀 얀 베르메르 / 진주귀고리를 한 소녀---------------------- 045
갈 수 없는 나라 구스타프 클림트 / 사이프러스가 있는 풍경-------------------- 046

산, 계곡, 아름다운 마음의 풍경을 더듬어

알베르트 비어슈타트 / 캘리포니아, 시에라 네바다 산 사이에서------------------------- 050
참을 수 없는 생의 고독한 무게 에두아르 마네 / 폴리 베르제르 술집-------------- 052
아름다운 매혹의 순간 오귀스트 르누아르 / 목욕하는 여인---------------------- 055
외롭고 높고 쓸쓸한 아이삭 레비탄 / 흐린 날------------------------------- 056
마음의 문을 열고 앙리 마티스 / 창: 수선화가 있는 실내------------------------- 058
꽃가루처럼 가볍고 고양이처럼 부드럽게 구스타프 클림트 / 너도밤나무 숲---------- 061
가난한 사랑에게 프란시스코 고야 / 파라솔------------------------------- 062
아름다움의 중심 구스타브 쿠르베 / 화가의 아틀리에-------------------------- 066
평화롭게 얀 베르메르 / 텔프트 정경------------------------------------- 069

내 안의 나를 돌아보며 라 투르 / 등불 아래서 참회하는 막달라 마리아 -------------- 070

달빛은 따뜻하다 조제프 베르네 / 청명한 달빛이 비치는 항구 ------------------ 074

이 넉넉한 미소로 프란스 할스 / 웃고 있는 기사 ----------------------- 077

우리가 늘 속삭이는 이유 오귀스트 르누아르 / 피아노 치는 소녀 ------------- 078

바다는 오늘도 안녕하십니다 구스타브 쿠르베 / 폭풍우 후의 에트르타 절벽 ---------- 082

나만의 바다를 그리다 라울 뒤피 / 생타 드레스 해변 --------------------- 084

아름다움이 나를 살아있게 한다 카미유 코로 / 붉은 치마의 여인 -------------- 087

그림 같은 세상 오귀스트 르누아르 / 와르주몽 아이들의 오후 -------------- 088

어둡고 높고 쓸쓸한 항구에서 외젠 부댕 / 트루빌 항구 ----------------- 092

꽃들은 피어나는 순간이 절정이다 구스타프 클림트 / 해바라기가 있는 농원 --------- 095

아이들의 눈에는 자연이 모두 놀이터이다 에밀 크라우스 / 강변의 오후 ----------- 098

아름다운 것들은 찰나에 빛난다 구스타프 클림트 / 나무 아래의 장미 ----------- 101

창, 그 따뜻한 희망 앙리 마티스 / 창 ------------------------- 102

세상의 끝에 산이 있다 알베르트 비어슈타트 / 바위산, 땅의 꼭대기 ----------- 106

이 작고 아름답고 행복한 센티멘털 오귀스트 르누아르 / 물랑 드 라 갈레트 ---------- 110

그 작고 낮은 일상의 풍경 얀 베르메르 / 우유 따르는 여자 --------------- 113

그대에게 가고 싶다 마르크 샤갈 / 생일 ------------------------- 114

대지에 씨를 뿌리는 마음으로 장 프랑수아 밀레 / 씨 뿌리는 사람 ------------- 117

별 하나의 밤과 달 하나의 그리움 담아 아르힙 쿠인지 / 달밤 풍경 -------------- 120

봄은 속삭인다 피에르 오귀스트 콧 / 사랑의 봄 ----------------------- 123

봄 한때, 섬광처럼 빛나는 자연 장 프랑수아 밀레 / 봄 ------------------ 124

새벽은 생명으로 깨어난다 샤를 프랑수아 도비니 / 우아즈의 새벽 -------------- 128

아름다움은 찰나에 빛난다 에드가르 드가 / 무대 위의 무희 ------------------ 131

예술가의 시선은 시대를 꿰뚫어본다 디에고 벨라스케스 / 시녀들 --------------- 132

동화처럼 아름다웠던 어린 날의 기억 존 싱어 사전트 / 카네이션, 백합, 장미 --------- 135

꽃과 나무에 관한 화가의 명상 클로드 모네 / 꽃이 만발한 정원 ---------------- 136

이토록 아름다운 꽃들을 보라 클로드 모네 / 아이리스가 있는 모네의 정원 ------------ 140

언젠가 그대를 만나게 된다면 카미유 코로 / 진주의 여인----------------- 143

초록빛 봄이 손을 내밀다 아이작 레비탄 / 첫 번째 초록, 오월, 탐구----------------- 144

그리운 날엔 강변으로 가고 싶다 아이작 레비탄 / 봄, 홍수----------------- 147

자연은 빛과 그림자 사이 그 어디쯤 알베르트 비어슈타트 / 햇빛과 그림자---------- 148

추억은 늦가을처럼 뭉클하다 마르크 샤갈 / 바이올린 연주자----------------- 151

별들도 따뜻한 밤이면 앙리 루소 / 카니발의 저녁----------------- 152

고단한 베아트리체의 꿈 존 밀레이 / 마리아나----------------- 155

나의 마음속으로 동화가 스며든다 파울 클레 / 남쪽 정원----------------- 157

당신의 봄날은 언제인가 에두아르 마네 / 봄----------------- 158

그에게선 애틋한 그리움의 향기가 난다 알프레드 시슬레 / 꽃 핀 사과나무, 봄의 아침--- 161

한없이 투명에 가까운 나무의 속삭임 클로드 모네 / 바람부는 날, 포플러----------- 163

사람의 마을에 꽃이 피면 마르크 샤갈 / 나와 마을----------------- 166

그저 순수한 덧없음의 아름다움 외젠 부댕 / 흰 구름, 파란 하늘----------------- 168

왜 그리느냐고 묻거든 안 베르메르 / 화가의 아틀리에----------------- 171

신은 사람 속에 있다 카미유 코로 / 마르셀 성당----------------- 172

사랑, 그 절실한 아이러니 구스타프 클림트 / 키스----------------- 175

자연, 그 생생하고 시적인 블루 모리스 블라맹크 / 들판----------------- 178

아무도 나를 위해 울어주지 않는다 차일드 해섬 / 피아노 치는 여인-------------- 180

모르트퐁텐, 아름다움의 한가운데 카미유 코로 / 모르트퐁텐의 추억-------------- 184

추억은 초여름처럼 투명하다 장 프라고나르 / 그네----------------- 187

아주 사소한 행복의 풍경 오귀스트 르누아르 / 두 자매----------------- 188

그리움은 영혼의 눈동자를 그린다 아메데오 모딜리아니 / 큰 모자를 쓴 잔 에뷔테른----- 191

봄 한때, 꽃의 적멸에 들다 빈센트 반 고흐 / 꽃이 핀 과수원----------------- 194

내가 그대를 기다리는 이유는 조르주 쇠라 / 병자----------------- 196

저녁 강을 홀로 걷는다는 것은~ 찰스 스프레이그 피어스 / 양치기 소녀의 뜨개질-------- 199

일하고, 쉬고, 나누며 자연속에서 산다는 것은

찰스 스프레이그 피어스 / 들판에서의 점심시간----------------- 200

그리운 그대 도비니 숲 빈센트 반 고흐 / 도비니의 정원------------------ 204

아름답게 물드는 자연의 풍경 에두아르 베르나르 퐁상 / 우물가에서-------------- 207

여인도, 아이도, 소들도 모두 모두 평화롭게 에두아르 베르나르 퐁상 / 랭덕의 포도밭-- 208

그리운 사람 그리워지는 첫사랑의 서늘한 기억만이

알프레드 시슬레 / 작은 마을의 오솔길----------------------- 211

어느 맑게 개인 날 오후, 한적한 공원에서 조르주 쇠라 / 그랑드자트 섬의 일요일 오후-- 212

나만의 바다를 그리고 싶다 클로드 모네 / 생티드레스의 테라스----------------- 215

아름다움의 한가운데 빈센트 반 고흐 / 양귀비꽃------------------- 218

산들바람 간질이는 목동의 봄날은 간다 프란츠 폰 렌바흐 / 경사진 풀밭의 두 목동----- 221

다시 그리운 바다에 서서 이반 아이바조프스키 / 아침 바다--------------- 222

아무도 외롭지 않도록 빈센트 반 고흐 / 붓꽃------------------------ 226

행복한 꿈을 꾸는 시간 앙리 루소 / 톨게이트----------------------- 229

당당히 세상과 맞서 보라 클로드 모네 / 잔담의 풍차---------------------- 232

아름답고 우아하고 소중한 오귀스트 르누아르 / 책 읽는 여인-------------- 235

바다의 침묵을 들어라 카스파르 다비트 프리드리히 / 해변의 수도사----------------- 238

다시 쓸쓸한 날에 차일드 해섬 / 7월의 밤------------------------- 241

그대 눈동자 푸른 하늘가 클로드 모네 / 파라솔을 든 여인---------------- 242

내가 너의 눈물이 되어 에드바르 뭉크 / 입맞춤------------------ 245

빛으로 쏟아지는 녹음을 테오도르 루소 / 릴 아담 숲속의 길------------------ 246

인생은 돌이킬 수 없다 카미유 피사로 / 안개 속의 라크루와 섬---------------- 250

이 넉넉한 쓸쓸함이 에두아르 마네 / 마네의 꽃병--------------------- 253

무지개, 당신은 사라지지 말아라 존 컨스터블 / 무지개------------------------ 256

산, 범접할 수 없는 자연의 서사시 토마스 콜 / 강의 물굽이------------------ 258

그대 아직도 그때를 잊지 못하는가 마르크 샤갈 / 누워 있는 시인----------------- 261

그리움이 밀려오는 강가에서 알프레드 시슬레 / 생 마르탱의 여름-------------- 264

비오는 날의 수채화 오귀스트 르누아르 / 우산---------------------------- 267

첫사랑 빈센트 반 고흐 / 첫걸음------------------------------ 270

꿈속에는 참 많은 세상이 있다 도러시아 태닝 / 아이네 클라이네 나흐트 무지크-------- 273

눈이 부시게 푸르른 날에는 클로드 모네 / 배 위의 아틀리에---------------------- 276

문득, 첫마음 피카소 / 꿈-- 279

내게 강 같은 평화 알프레드 시슬레 / 포트 마를리의 범람---------------------- 282

아름답게 세상을 산다는 것은 클로드 모네 / 수련 연못, 녹색의 조화-------------- 285

찬란하게 빛나던 순간은 언제인가? 클로드 모네 / 생 라자르 역------------------ 288

빛처럼 빛나는 이야기 제임스 휘슬러 / 검은색과 금색의 녹턴-떨어지는 불꽃-------- 291

세상에서 가장 편하고 즐거운 한때 빈센트 반 고흐 / 낮잠--------------------- 294

겨울산, 깊은 내면에 도달하는 길 폴 세잔 / 소나무가 있는 생 빅투아르 산---------- 296

아름답고 시적인 블루 마크르 샤갈 / 달에게 날아간 화가------------------------ 299

내가 그토록 아끼던 것들은 빈센트 반 고흐 / 성서가 있는 정물-------------------- 302

차마 소중한 사람아 조지프 세 번 / 존 키츠---------------------------------- 305

내 그대를 그리워함은 에두아르 마네 / 아르장퇴유의 센 강변--------------------- 308

이토록 투박하고 단단한 사랑 귀스타브 쿠르베 / 돌을 깨는 사람들---------------- 311

일하는 그대의 손이 아름답다 오노레 도미에 / 세탁부-------------------------- 312

언젠가 다시 한 번 가보고 싶은 알프레드 시슬레 / 루앙 운하---------------------- 314

따듯한 그 사람에게 편지를 쓰고 싶은 빈센트 반 고흐 / 아를의 반 고흐의 침실------- 317

행복한 순간은 멀리 있지 않다 카미유 피사로 / 사과 따기------------------------ 320

바다는 모든 불안을 잠재울 수 없다 제임스 휘슬러 / 회색과 초록색의 심포니-바다----- 323

그대를 사랑해서 미안하다 조지 롬니 / 엠마 해밀턴의 초상---------------------- 325

왜 사느냐고 묻거든 웃지요 귀스타브 쿠르베 / 안녕하세요 쿠르베 씨---------------- 326

흔들리는 것들은 나무만이 아니다 빈센트 반 고흐 / 사이프러스 나무가 있는 밀밭------ 328

언젠가 그대를 만나면 묻고 싶은 것 조르주 쇠라 / 에덴 콘서트------------------- 331

아름답고 거룩하게 빛나는 밤 빈센트 반 고흐 / 론강의 별이 빛나는 밤-------------- 333

우리가 행복하다 말하는 막스 리베르만 / 뮌헨의 비어가든---------------------- 334

태양처럼 뜨겁게, 바람처럼 자유롭게 빈센트 반 고흐 / 해바라기------------------ 337

그 작고 낮고 사소한 소중함 장 프랑수아 밀레 / 이삭 줍는 여인------------------ 340

그대 아직도 기도하고 있는가 장 프랑수아 밀레 / 만종 ----------- 343

소박한 일상은 얼마나 소중한가 에드워드 호퍼 / 간이휴게소 ----------- 344

아름다움의 끝은 어디까지인가? 테오도르 루소 / 자작나무 아래서 ----------- 346

겨울은 하얀 동심의 세상이다 피테르 브뤼헐 / 아이들과 새덫이 있는 겨울 풍경 ----------- 349

흐린 날이 지나면 맑은 날도 온다 아이삭 레비탄 / 황혼의 달빛 ----------- 350

보이지 않아도 볼 수 있는 세계를 그리려면

조셉 윌리엄 터너 / 비, 증기, 속도, 위대한 서부철도 ----------- 353

골목길 접어들 때면 얀 베르메르 / 골목길 ----------- 354

바다는 나를 살아 숨 쉬게 한다 라울 뒤피 / 르아브르 부두 ----------- 357

상상하는 대로 즐거워하라 파울 클레 / 큰길과 옆길 ----------- 358

우리가 잊고 살았던 것은 차일드 해섬 / 롱아일랜드 이스트 햄프턴에 있는 낡은 집과 정원 --- 361

비밀의 화원에 가고 싶다 차일드 해섬 / 꽃들이 가득한 방 ----------- 363

미소가 떠나지 않았던 날들 카미유 피사로 / 우물가의 여인과 아이 ----------- 364

내 영혼의 마지막 쉼터 엣킨슨 그림쇼 / 달빛 아래 리버풀 항구 ----------- 368

별 하나의 사랑과 별 하나의 그대가 빈센트 반 고흐 / 별이 빛나는 밤 ----------- 370

누군가 행복하냐고 묻거든 앙리 마티스 / 삶의 기쁨 ----------- 373

아주 오래된, 무척 낯익은 행복 피테르 데 호흐 / 델프트의 집 안뜰 ----------- 375

내 영혼의 마지막 자리 그웬 존 / 파리 예술가 방의 코너 ----------- 376

사람의 마을에 눈이 내리면 피테르 브뤼헐 / 사냥꾼의 귀가 ----------- 379

온 세상이 평화롭게 비고 요한센 / 크리스마스 이브 ----------- 380

그림과
수다와 속삭임

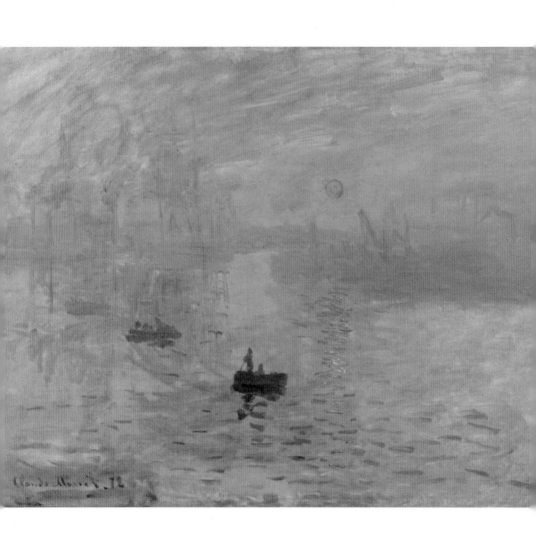

첫인상

클로드 모네 / 인상, 해돋이

이른 아침, 포구에 펼쳐지는 붉은 해 사이로 발갛게 물든 잔잔한 파도와 배에서 뿜는 흰 연기, 하늘과 안개의 조화된 분위기가 평화로운 바다의 한순간을 포착해낸다.

이 작품은 프랑스 르아브르 항구의 아침 풍경을 그린 유화로, 1874년 무명예술가협회에서 첫 번째 그룹전을 열 때 모네가 〈인상, 해돋이〉라는 제목으로 출품한 작품이다.

당시 전시를 관람한 비평가 루이 르로이가 이 작품에 대한 조롱의 의미로 '인상주의'라고 명명한 이래 인상파란 이름이 모네를 중심으로 한 화가집단에 붙여졌다.

하지만 이 작품은 '물의 찰랑거림, 순간적인 대기의 모습, 흔들리는 형상들'을 역동적으로 표현해낸 인상주의 화풍의 대표적인 그림으로, 시대를 앞서갔던 명작이라는 평가를 받는다.

움직이는 태양 아래에서 다양한 바다의 풍경을 표현하고 있는 이 작품은, 우연히 재발견한 자연의 순수함을 그대로 묘사하기 위해 빛의 진동을 대담한 붓놀림과 힘차고 섬세한 터치로 표현해내 초자연적인 색감이 무지갯빛으로 빛나고 있다.

생각하는 인간은 얼마나 아름다운가

카스파르 다비트 프리드리히 / 안개바다 위의 방랑자

하얀 포말을 일으키는 안개바다를 오연(傲然)히 마주보고 선 방랑자의 뒷모습에서 인간의 당당한 의연함이 빛난다.

집채만한 파도가 삶을 휘몰아치더라도 나는 내 길을 걸어갈 뿐이다.

프리드리히에게 있어 '그린다'는 행위는 자연에 대한 성찰이었다.

독일 낭만주의 회화를 대표하는 프리드리히는 가족들의 연이은 죽음과 비극적인 여러 사건들을 겪으면서 우울한 성향과 짙은 종교색을 띤 풍경화를 주로 그렸다.

"인간의 절대 목표는 사람이 아니라 신, 무한이다. 애써야 할 것은 예술이지 예술가가 아니다. 예술은 무한하며, 예술가의 지식과 능력은 한정되어 있다."

그에게 자연의 묘사는 삶의 의지와 묵상의 표현이었다. 그래서 그에겐 주제에 필요하지 않은 풍경은 그저 빈 공간에 불과할 뿐이었다. 그에게 허락된 그림은 오로지 바위에 우뚝 서서 거칠게 부서지는 파도와 맞서는 생각하는 인간뿐이었다.

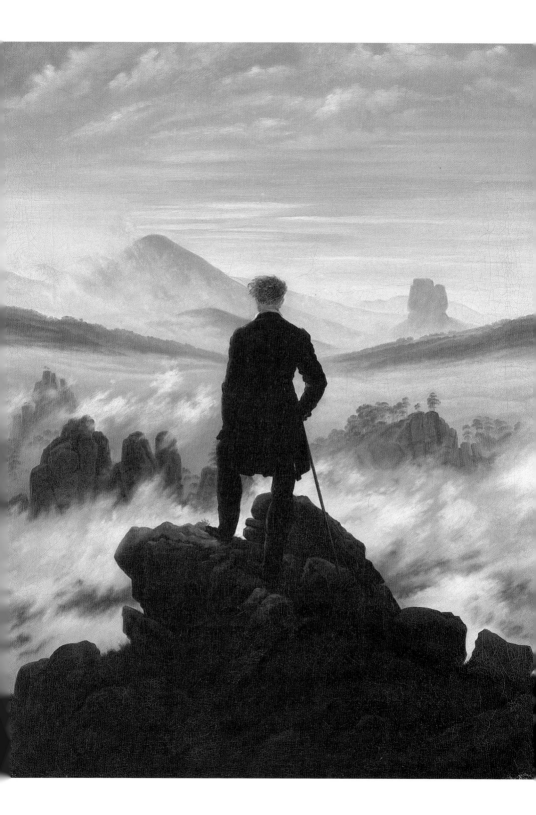

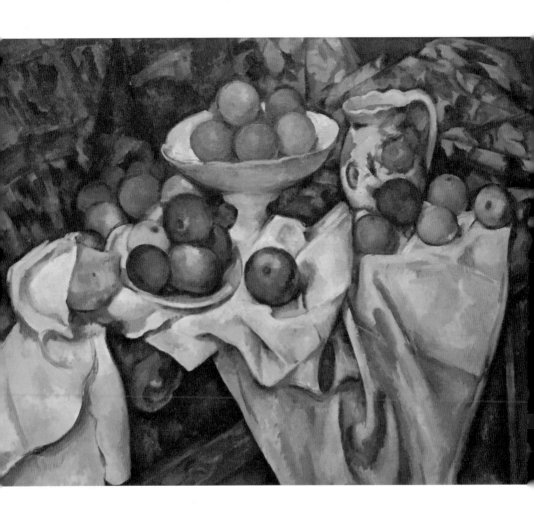

아름답다는 것

폴 세잔 / 사과와 오렌지

하얀 식탁보 위에 빨간 사과가 탐스럽게 가득 차 있다.
절대적 구도로 완성한 색과 면의 배치가 견고한 아름다움으로 빛난다.

현대미술의 아버지로 불리는 폴 세잔은 자연을 원기둥, 구, 원뿔로 완벽하게 표현하고 싶었다. 통나무는 원기둥으로, 사과와 오렌지는 구로 인식해 지각의 진실을 구현해내고자 한 세잔의 욕망은 절대적 미의 기준을 확립해 현대미술의 심미적 경험을 바꾸어 놓았다.

세잔은 "자연은 표면보다 내부에 있다"고 말하고 사물을 정확하게 묘사하기 위해 사과를 썩을 때까지 그렸다는 일화가 유명하다.

소파 위에 놓인 흰색 식탁보는 과일 표면 특유의 생생한 광택이 더욱 도드라지게 빛나는 역할을 해주고 있다. 오로지 인간의 두 눈으로 관찰한 것만을 생생하게, 직접적으로 표현해내고자 한 세잔의 욕망은 추상에 가까운 기하학적 형태와 견고한 색채의 결합이라는 새로운 경지를 낳았다.

내 마음의 겨울 동화

보리스 쿠스토디예프 / 첫 눈이 내린 겨울 풍경

첫눈 오는 날 만나자.
모두가 행복한 하얀 눈꽃 세상에서.

어린아이들이 꿈꾸는 동화의 나라 하면 미국의 디즈니랜드나 그림형제의 동화나라쯤 될 것이다. 그런데 러시아엔 이보다 더 환상적이고 몽환적인 꿈같은 눈의 나라가 있다. 바로 러시아의 낭만주의 화가 쿠스토디예프가 그린 〈첫 눈이 내린 겨울 풍경〉이다.

쿠스토디예프가 그린 러시아의 겨울 풍경은 온통 축제와 활기로 가득 찬 동심의 세계이다. 말들은 썰매를 몰고 있고, 사람들은 뭐가 그리도 즐거운지 얼굴에 미소가 가득하다. 언덕 위에선 아이들이 한창 썰매를 타고 있고, 언덕 뒤쪽에선 사람들이 재밌는 서커스라도 보는지 한 무리의 인파가 술렁거린다. 북적이는 전경을 비쳐주는 마을의 모습은 의외로 평화롭고 아득하다. 나무, 집, 교회 지붕엔 소복이 하얀 눈이 쌓여 있고, 굴뚝마다 하얀 연기가 피어올라 겨울의 따사로움을 더한다. 하늘엔 옅은 초록색 톤으로 구름이 둥둥 떠다닌다.

이래서 겨울은 언제나 아이들의 세상이고, 어른들의 동심의 세계인가 보다. 어릴 적 동구 밖 하얀 겨울 속으로 추억의 여행을 떠나고 싶은 그림이다.

카미유 코로 / 아침, 요정들의 춤

맑은 당신의 눈빛 같은 것들이

카미유 코로 / 아침, 요정들의 춤

천국이 있다면 이런 아침을 맞이하지 않을까.

초록빛 나무와 흰색의 하늘이 반짝이는 숲 속을 깨우는 아침의 생동하는 환희!

삶이 답답하고 고단할 때 신선한 숲의 아침을 상상해보는 것도 지혜로운 인생의 한수가 아닐까.

〈아침, 요정들의 춤〉은 코로의 전매특허인 은색으로 반짝이는 신선한 대지의 모습이 생생하게 빛나는 아침의 표정이다. 이토록 아름다운 풍경화는 로마의 파르네세 정원을 그린 그림이다. 은은한 안개가 평원에 스며들 즈음 불그레한 아침 햇살을 받으며 하늘 아래 요정들이 춤추며 나타난다. 요정들의 경쾌한 몸짓은 마치 오페라의 발레 장면에서 튀어나온 듯하다. 세 무리의 요정들은 은색과 초록색 풍경에 율동감을 더해 준다.

이 그림은 초목에 대한 코로의 세심한 취향과 빛의 효과가 독특하게 발휘되는 작품이다. 이 서정적인 풍경화에는 자연을 닮은 초록과 갈색이 푸른 하늘과 자연스럽게 조응한다. 화가의 이탈리아에서의 추억을 담은 첫 작품이다.

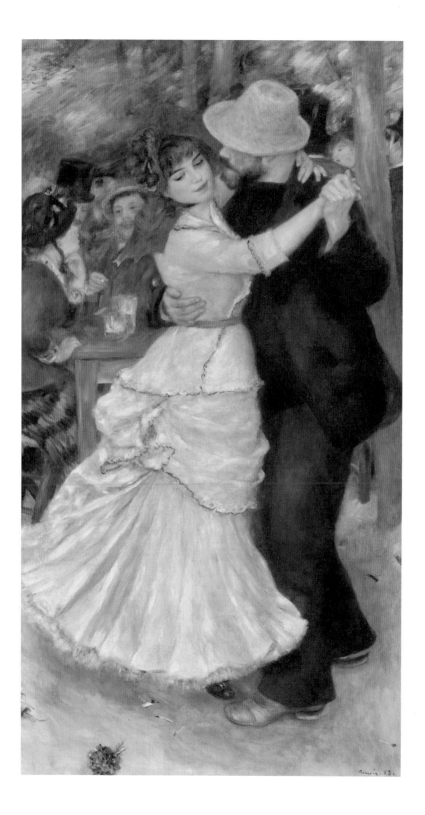

밝고 신선하고 행복한……

오귀스트 르누아르 / 부지발의 무도회

감청색 재킷을 입은 신사의 팔에 안긴 여인의 발그레한 모습은 얼마나 아름다운가.

무도회의 음악에 맞춰 스텝을 밟는 두 사람의 자연스런 포즈에서 신선하고 밝은 행복감이 물씬 풍긴다.

이 아름다운 한 쌍의 무도회 그림은 르누아르가 이탈리아 여행을 갔던 1882년에 그리기 시작해 이듬해 봄에 완성한 작품이다. 이 작품의 모델은 마리 클레망틴 발라동이란 여인으로, 후에 르누아르의 아이를 낳았다는 소문이 돌던 화가지망생이었다. 그림에서 발라동은 르누아르의 친구인 폴 로트의 팔에 안겨 감미로운 한 편의 무도회를 연출하고 있다.

르누아르의 이 작품은 기존의 인상파풍의 그림과 비교되는 부드럽고 아름다운 색의 대비를 추구해간 화가의 전환점이 된 그림이다. 춤추는 남녀의 백색과 짙은 청색의 대비가 여성이 쓴 빨간 두건의 위치를 기준점 삼아 더 왼쪽의 흥겹게 담소하고 있는 다른 무도회 손님들과 구분되어 도드라지게 주목되고 있다. 밝고 신선하고 풍요로운 색채로 건강한 대기의 향기가 화폭 전체에 넘쳐흐르는, 시종일관 밝고 즐거운, 행복한 낙원에 와 있는 지상의 사람들 같다.

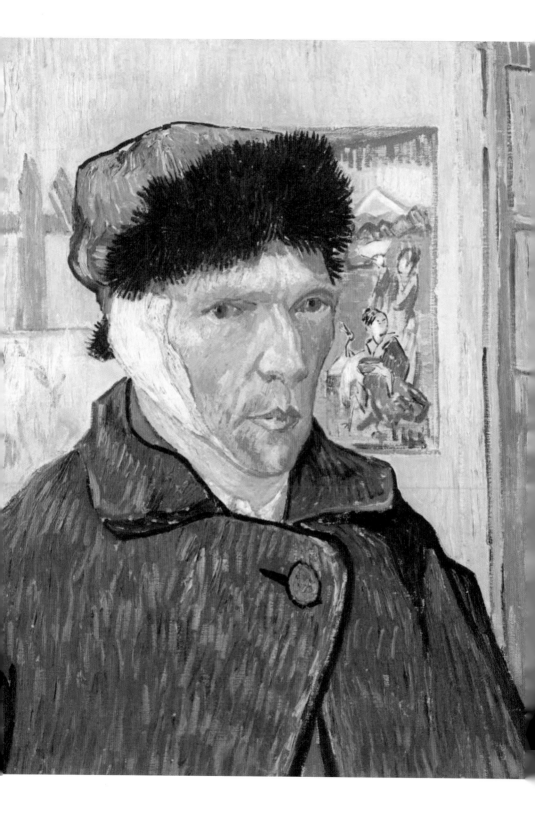

별 하나의 나그네

빈센트 반 고흐 / 자화상

생을 포기하지 않겠다는 예술가의 무언의 절규!

그림을 가득 채운 환한 색채 속에는 운명에 지지 않으려는 고독한 예술가의 결연한 눈빛이 읽힌다.

고흐가 자신의 귀를 스스로 자른 후 붕대로 싸맨 채 처음으로 붓을 잡고 그린 자화상!

창으로 들어오는 환한 햇살을 받으며 외로운 한 사내가 서 있다. 연둣빛 벽, 초록색 코트, 파란색 모자는 하나같이 선명한 원색으로 칠해져 있다. 굵은 붓 터치로 그려진 사내의 얼굴은 왠지 불안한 고뇌가 서렸다.

고흐는 '그림에 중독된' 화가였다. 10년이 채 안 되는 작가생활 동안 2천 점의 그림을 그린 미친 화력(畵力)! 자화상에는 몸이 낫는 대로 다시 붓을 들겠다는 화가의 집요한 결기가 느껴진다. 그러나 화가의 뒤편의 빈 캔버스에는 무언가 그리다 만 형체가 뭉개져 있다. 그림에 대한 그의 광적인 집착은 살고 싶다는, 생을 포기하고 싶지 않다는 무언의 절규가 아니었을까. 나는 숙명과의 싸움에서 결국 패배하고 만, 이 위대하고도 불행한 화가의 소리 없는 절규를 듣는다.

소요하는 사람의 작은 평화

헤르만 헤세 / 무차노의 전망

푸른빛 호수를 중심으로 푸른 하늘, 초록빛 산, 노랑 집들이 언덕과 어우러진다. 그림 같은 풍경을 보며 걸을 수 있다는 것은 얼마나 즐거운 일인가.

아름다운 풍광은 과일처럼 맛있고 꽃처럼 화사해 바라만 보아도 행복한 미소가 절로 지어진다.

헤세가 행복했던 순간은 몬타뇰라의 정겹고 고즈넉한 풍경들을 그림으로 담았던 시간과 호수가 내려다보이는 마을을 정처 없이 걸었던 산책길에서였다. 헤세는 루가노 호수가 보이는 이 마을을 "포도 넝쿨과 밤나무 숲으로 뒤덮인 잠자는 듯한 마을"이라고 극찬했다. 언덕을 따라 옹기종기 모여 사는 낡은 마을은 개 짖는 소리마저 들리지 않는 고요와 평화의 공간이었다.

무차노 마을에서 그림 같은 자연 풍경을 보며 산다는 것은 얼마나 행복한 일일까? 봄이면 사람 키보다 낮은 언덕을 휘적휘적 걸으며 들꽃과 벗하고, 여름밤에는 하늘에서 떨어지는 별똥별을 바라보며 한적한 거리를 쏘다니고, 가을에는 낙엽을 밟으며 인생을 생각하고, 겨울이면 하얀 눈밭에 파묻혀 아무 일없이 고요히 파묻힐 수 있다면…… 행복은 소요하는 자만이 느낄 수 있는 작은 평화의 순간이 아닐까.

그리움의 섬에 가고 싶다

구스타프 클림트 / 아테르제 호수의 섬

그저 평화롭고 자유로이 흘러갈 뿐.
내 마음의 호수에서 섬까지 그리움의 강이 넘실거린다.

아테르제 호수는 처음 보는 것처럼 낯설고, 눈앞에서 쉬 사라질 듯 안타깝다.
그 섬에 다다르는 강물은 그곳에 다다르려는 풍경과 사람들을 온통 안쓰럽
고 불안하게 만든다.

가만히 고인 듯 흘러가는 옅은 초록빛 강물을 들여다보고 있노라면 평화로
운 마음에 깊은 그림자가 새겨진다. 그 그림자는 내 마음속으로 가라앉아 깊
은 존재의 우울함으로 자리 잡는다. 우울한 내 존재의 불안함은 세상에서 구
원받을 수 없을 것 같이 세상에 오로지 홀로 남아 슬프도록 아름답다.

클림트는 늘 감각적이고 부드럽고 고독한 실존의 외로움을 어루만진다. 클
림트의 그림에선 늘 존재의 고독이 묻어난다. 클림트의 그림은 인생의 짧은
시 한편이다.

숲 속의 외딴 집 하나

카미유 피사로 / 은자의 집

옛이야기 속 숲 속의 외딴 집엔 두려움을 피하는 안온함이 있었다.

어둠이 짙게 깔린 빽빽한 나무숲에 깃든 그 집에서 불빛이 새어나왔다면 나는 그곳으로 뛰어가 다급히 문을 두드렸을 것이다. 그 집에서 무슨 일이 기다리는지 알 수 없을 지라도.

세상에서 가장 쓸쓸한 마음은 멀리 빛나는 어둠 속의 불빛을 바라만보는 일일 것이다. 그것이 쓸쓸한 것은, 불빛을 찾고 싶은 데 그럴 수 없기 때문이다. 집은 사람들에게 욕망 또는 꿈의 상징이다. 꿈에서 우리는 정처없이 헤매다 깬다. 그곳은 깊은 강이었다가 간혹 낯익은 옛집이기도 했다. 무언가 손에 잡힐 듯 잡힐 듯 하다 결국은 깨어나 다 잊어버리는 곳. 그 집이 여기 그림처럼 작고 아늑하고 아름다운 집이었으면 좋겠다. 그러나 우리는 그 길에 이르지 못하고 숲 속에 멈춰 서서 하염없이 꿈에 그리던 집을 바라만 보고 있다.

피사로가 그린 이 집은 '은자의 집, 쓸쓸한 외딴 집'이다. 피사로가 동경하던 숲 속의 외딴 집은 세상의 모든 욕망으로부터 벗어난 자유인의 집이 아닐까.

그곳에 가고 싶다

장 앙투안 와토 / 키테라 섬으로의 순례

미지의 세계로의 여행은 늘 낯선 기대와 희망으로 가득 차 있다.

세상에 없을 것 같은 낙원으로 떠나는 순례자의 아름다운 동행!

수평선 너머 저 멀리 낙원의 섬은 닿을 듯 닿을 수 없는 신기루라서 더 가고 싶다!

와토는 프랑스 로코코 양식의 대가로 평가되는, 로코코 회화 특유의 테마와 정서를 확립시킨 풍속화의 대표주자이다.

1712년 와토는 파리에서 당대 프랑스와 이탈리아 문화를 로코코식으로 표현하는 데 주력했고, 〈키테라 섬으로의 순례〉는 로코코 회화의 출발을 알리는 와토의 대표작이다.

와토의 키테라는 덧없는 것들과 계략이 난무하는 현실이 사라진 시대의 이상을 구현한 낙원으로, 낙원으로 향하는 순례자들이 자연에 둘러싸인 기쁨을 구현하고 있다. 순례자들은 낙원의 섬으로 향하여 떠나지만 그곳은 결코 도달할 수 없는 미지의 섬이며 그저 수평선 멀리 그 섬의 빛을 어렴풋이 볼 수 있을 뿐이다. 마치 우리가 찾고자 하는 유토피아는 결코 다다를 수 없는 피안의 세계라도 되는 양.

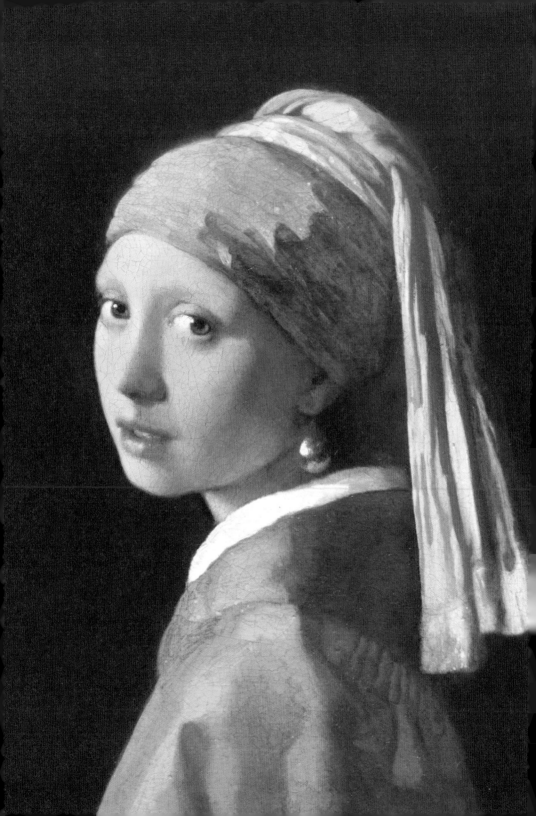

진주귀고리를 한 소녀

안 베르메르 / 진주귀고리를 한 소녀

짙은 어둠속에서 낯선 터번을 두른 한 소녀가 호기심 가득한 눈빛으로
고개만 살짝 돌려 관람자를 응시하고 있다.
진주귀고리의 앳된 소녀의 눈빛은 세상을 향한 순수한 열망으로 가득 차 있다.

독특한 네덜란드풍의 이국적 정서가 물씬 배어나, 동명의 역사소설과 영화
로도 이미 전 세계인을 매혹시킨 한 소녀의 당돌한 시선.

베르메르는 자신이 선호하는 노랑과 파랑을 사용해 전에 없었던 맑고 투명
한 진주 빛깔을 창조해낸다. 마치 빛의 알갱이가 진주의 표면에 그대로 묻어
날 듯한 질감을 통해 어두운 배경에서 환하게 빛나는 소녀의 얼굴이 보는 이
로 하여금 신비한 매력에 빠지게 한다.

소녀의 살짝 벌어진 입술과 관람자를 응시하는 초롱한 눈빛은 비밀로 가득
한 생의 한복판을 이제 막 디디려는 서툰 의지의 표상처럼 반짝인다.

이 작품은 특정한 인물을 모델로 삼은 초상화가 아닌, 17세기 네덜란드에
서 주로 그려진 트로니(고유의상을 입은 특정 유형을 대표하는 사람을 그린 가슴 높이의
초상화)이다.

갈 수 없는 나라

구스타프 클림트 / 사이프러스가 있는 풍경

너무나 아름다워 이 생에서 다다를 수 없는 곳.
어쩌면 당신과 사랑하는 동안엔 가볼 수 없는 곳.
간절히 원하는 사랑 너머의 이루어질 수 없는 천국의 풍경!

이 세상 끝 어딘가 낯모를 그곳에는 이 세상 것이 아닌 아름다운 나라가 있다.
사람들은 모두 일생에 단 한 번뿐인 그곳에 가기 위해 마음의 여정을 꾸린
다. 그곳은 대체로 아주 잠깐 머물 수 있는 곳이지만, 누군가는 꽤 오래 머물
기도 한다.
세상에서 상처받은 사람들이 갈 수 있는 사이프러스의 낙원. 그곳에서 어
떤 사람들은 영원히 머물고, 많은 사람들은 잠시 꿈처럼 스쳐 지나간다. 마음
이 외로운 사람들은 오래도록 그곳에서 위로받을 것이며, 세상에 지쳐 떠나
온 사람들은 오래도록 그곳에서 기쁘게 보상받을 것이다.
사람들은 사이프러스를 '봄의 나라'라고도 하고, '영혼의 안식처'라고도 부
른다. 그 나라를 또 어떤 사람들은 손가락 사이로 빠져나가는 '신기루'일 뿐이
라고 하기도 한다. 사람들은 저마다의 사연대로 그곳의 기억을 노래로 만들
고, 클림트는 그 노래를 그림으로 그릴 뿐이다.

알베르트 비어슈타트 / 캘리포니아, 시에라 네바다 산 사이에서

산, 계곡, 아름다운 마음의 풍경을 더듬어

알베르트 비어슈타트 / 캘리포니아, 시에라 네바다 산 사이에서

자연의 모든 빛나는 것들은 빛 속에 있다.

비어슈타트의 산들은 여행을 다녀온 다음에 봐야 진경(珍景)을 마음으로 느낄 수 있다. 미국의 여행지 소개 책자에서 어김없이 언급되는 그의 그림은 내 눈으로 감당할 수 없는 거대한 자연의 어마어마한 스케일로 내 마음을 압도했다. 그건 아마도 '산' 하면 이런 것이라 동경하던 우리가 꿈꾸던 장쾌한 산이며, 시원한 폭포, 흐뭇한 산 속의 마을을 여지없이 그림으로 턱 턱 보여주기 때문일 것이다. 그때마다 그 풍경을 담을 수 있는 재능만 있다면 그 아름다운 마음의 풍경을 쓱쓱 4b 연필로 담아내고 싶은 욕망에 휩싸일 뿐이다. 나는 자연 앞에 이젤을 놓고 열심히 캘리포니아, 시에라 네바다 산의 장쾌한 서사를 한 치도 빠짐없이 빼곡히 화폭에 그려 넣고 싶다. 실제로 비어슈타트의 작업은 자연 앞에서 이젤을 세워놓고 그곳을 그림으로 그려 넣었던 것이다. 세상 그 무엇보다 선명한 빛의 섬광을 옮기며……

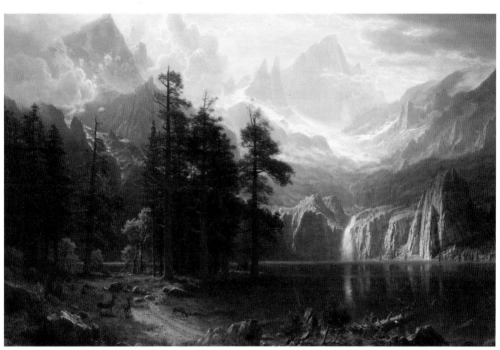

참을 수 없는 생의 고독한 무게

에두아르 마네 / 폴리 베르제르 술집

카페에서 손님을 상대하는 여급의 얼굴에는 표정이 없다. 그녀는 웃지도 울지도 않는다. 그러나 그 무표정 어딘가에는 매일의 노동에서 배어난 고단한 일상이 묻어 있다.

〈폴리 베르제르의 술집〉에는 카페, 여자, 밤, 검은색 등 마네가 그리고자 했던 자본주의의 짙은 고독이 화폭 안에 진득하니 녹아 있다. 폴리 베르제르 술집의 모습은 화려한 불빛과 명멸하는 소란이 파리 카페의 분위기로 고스란히 전해지고 있다. 실제로 폴리 베르제르는 19세기 말, 파리에서 가장 유명한 고급 술집이었다.

그림에서 무표정하게 서 있는 여급은 지금 한 신사를 상대하고 있다. 그녀는 시끌벅적하게 요동치는 이 술집을 빨리 벗어나고 싶지만, 자신에게 할당된 하루치 노동은 끝이 보일 것 같지 않다. 그림 속 여급은 세련된 스타일의 미인이다. 몸에 꼭 맞는 검은색 드레스는 여인의 풍만한 가슴이며 잘록한 허리를 두드러지게 강조해준다. 귀걸이와 커다란 가슴을 장식한 코르사주도 화려하기 그지없지만 겉모습과 대조되는 초췌한 얼굴 표정이 모든 걸 말해주고 있는 듯하다. 만년에 이 그림을 그렸던 마네도 떠들썩하고 화려한 술집의 풍경보다는, 화려함 속에서 더욱 고독해질 수밖에 없는 여급의 쓸쓸함에 더 마음이 쓰였는지도 모른다.

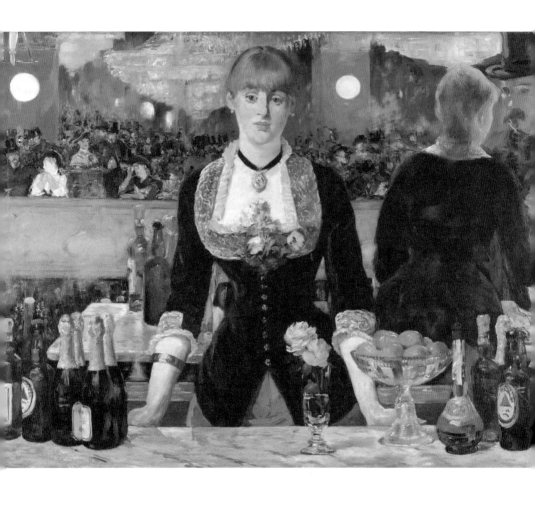

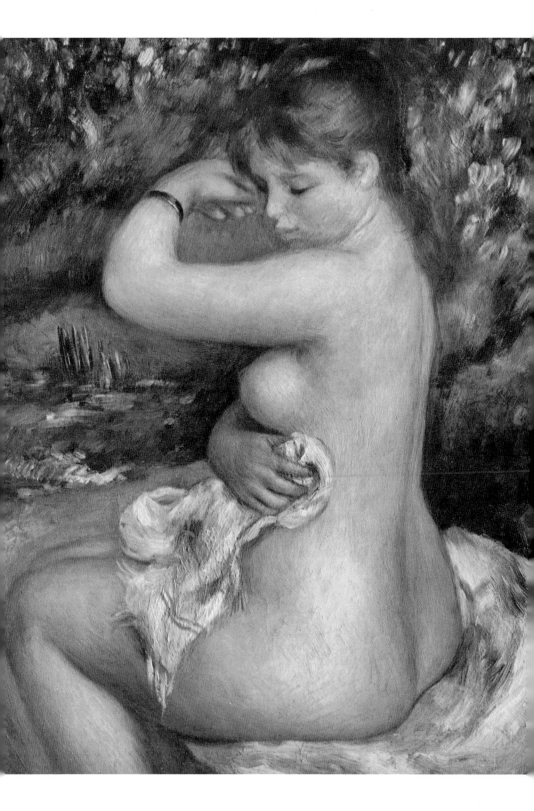

아름다운 매혹의 순간

오귀스트 르누아르 / 목욕하는 여인

어린 소녀의 발그레한 나신(裸身)이 수줍음을 머금고 엷게 빛을 발한다.

아름답고 행복한 순간만을 그리겠다는 화가의 미에 대한 절대적 헌신이 여인의 성숙한 몸에서 자연스럽게 되살아난다.

르누아르는 1881년 이탈리아를 여행하면서 라파엘로나 폼페이의 벽화에서 큰 울림을 받아 자신만의 새로운 화풍을 만들어낸다. 이 새로운 그림의 테마는 '절대 아름다움의 추구'였다. 르누아르는 이때부터 담백한 색조로써 선과 포름(사물의 형태)을 명확하게 그려서 화면 구성에 깊은 의미를 쏟은 고전적인 경향을 띤 우아미(優雅美)를 창조해내기 시작한다.

〈목욕하는 여인〉은 인상파에서 완전히 이탈하여 독자적인 풍부한 색체 표현을 통해 원색 대비에 의한 원숙한 작품을 확립시켰다. 르누아르는 〈목욕하는 여인〉 연작을 통해 작가의 개성적인 화풍을 백분 살려 빨강이나 주황색, 노랑색을 초록이나 청색 따위의 엷은 색채와 조화시킴으로써 부드럽고 미묘한 대상의 뉘앙스를 관능적으로 아름답게 묘사하였다.

외롭고 높고 쓸쓸한

아이삭 레비탄 / 흐린 날

하늘과 강과 구름이 온통 흐린 색이다.
살다 보면 맑은 날도 있고 흐린 날도 있다.
흐린 날이 아름다울 때라야 인생이 좀 더 깊어질 수 있다.

러시아는 오래도록 추운 날씨가 계속되는 나라이다. 몇날 며칠을 계속해서 추운 날들만 지속될 때에 가장 그리운 것은 햇빛이다. 추운 나라에서 사는 사람들은 따뜻한 나라 사람들보다 우울증에 걸릴 확률이 더 높다고 한다. 기가 막히게 좋은 날씨만 매일매일 계속된다면, 사람들은 세상일들에 대략 가볍고 낙천적으로 살 수 있을 것이다. 그러나 흐린 날만 계속되는 나라에 살고 있는 사람에게는 인생을 좀 더 깊이 관조할 수 있는 성찰하는 힘이 더 깊어질 것이고, 가끔 오는 햇빛 같은 일들에 진심으로 감사할 수 있을 것이다.

〈흐린 날〉을 들여다보고 있으면 그리 우울한 기분이 안 든다. 세상을 뒤덮은 구름은 푸른 하늘을 한 조각도 보여주지 않지만, 거기에는 불길한 일이 있으리라는 전조도 없다. 구름을 있는 그대로 비추고 있는 강도 그렇다. 화면을 가로지르는 푸른 들과 비쭉비쭉 비쳐지는 녹색 풀 한 포기는 '흐린 날이 지나가면 모든 것은 다 잘 될 거야. 그러니 아무 걱정도 하지 마' 하고 느린 목소리로 말하는 것 같다.

마음의 문을 열고

앙리 마티스 / 창(수선화가 있는 실내)

탁자 위에 놓인 한 묶음의 꽃다발이 희망의 색을 닮았다.

실내엔 의자와 라디에이터, 창문만이 정물처럼 놓여 있어도 화면 가득 생의 의지가 넘쳐난다.

희망을 향해 창을 열 때는 새로운 삶의 각오가 필요하다.

마티스는 창문을 무척 좋아했다.

"창은 내게 있어 공간이라는 수평선으로부터 나의 작업실 내부로 이르는 하나의 통일체이다. 창문 너머 지나가는 배들도 내 주변의 친근한 사물들과 동일한 공간 속에 존재한다."

1916년에 그려진 이 작품을 보고 있노라면, 마티스는 창의 바깥 세계와 안의 세계를 구분하고 싶지 않았던 건 아닌가 하는 생각을 지울 수가 없다. 파란 벽면에 채워진 의자며 라디에이터뿐만 아니라 창 밖의 푸른 나무와 창 안의 탁자 위 화분에 놓인 꽃까지 그저 하나의 정물로 대하는 듯한 그의 그림에선 평소 화가의 '창'에 대한 애정이 느껴진다.

창을 열면 늘 처음 보는 세계가 있다. 슬픔이나 이별을 두려워하다 마음을 활짝 펴고 창문을 열면 어느새 희망의 생기가 창 밖에서 전해져온다. 세상의 좋은 일이란 모두 창 밖에서 전해져 오는 어떤 것이다.

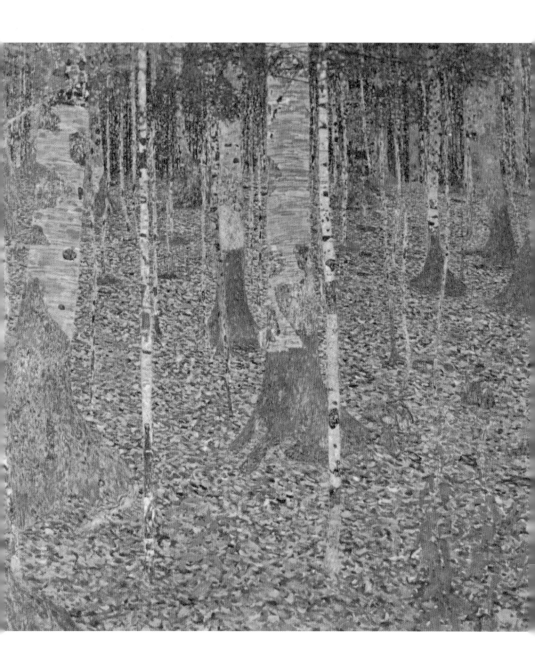

꽃가루처럼 가볍고 고양이처럼 부드럽게

구스타프 클림트 / 너도밤나무 숲

쭉쭉 뻗은 나무가 하늘을 가릴 듯 자꾸만 숲 속으로 빠져들고 싶은 기시감!
아, 나무가 '자, 이리 오렴, 어서 내게 와'라고 속삭이며 유혹한다.
그 숲에 한 번 빨려 들어가면 빠져나오고 싶지 않다.

클림트는 말한다. "나 자신 또는 나의 작업에 대해 알기를 원하는 사람은 나의 그림을 유심히 보고 그 속에서 내가 누구인지, 또 무얼 하고 싶어 하는지를 알아내야 한다"고.

〈너도밤나무 숲〉에서 클림트는 '어서 와서 녹음 짙은 이 숲의 비밀을 알아보라'고 채근하고 있는 듯하다. 사람들은 일상만으로 평생을 보낼 수는 없다. 때로는 예기치 않은 낯선 자연에서 꽃가루처럼 가볍고 고양이처럼 부드러운 마음의 봄을 몸으로 느껴 봄도 인생의 향기를 맡아보는 또 다른 즐거움일 것이다. 그곳은 일 년 내내 아른아른 아지랑이가 피어오르고, 해는 수줍게 미소 짓고, 대지에는 초록색 생명이 일상의 번잡함을 거침없이 날려 보낸다.

가난한 사랑에게

프란시스코 고야 / 파라솔

풀밭에 앉아 쉬고 있는 한 소녀에게 파라솔로 햇빛을 가려주는 소년의 배려가
아름답다.

한껏 멋을 부린 어린 연인들에게 파라솔은 세상에서 가장 편안한 휴식처가 돼
준다.

사랑하게 되면 연인이 바라는 것만 해주고 싶은 예쁜 마음만 가득하다.

〈파라솔〉은 고야의 초창기 작품으로, 군데군데 거친 붓터치와 강렬한 색감
의 조화로 인상파 그림의 초기 화풍이 엿보인다. 고야가 이 그림을 그릴 당시
엔 처남인 베이유의 태피스트리 제작소에서 밑그림을 그리며 생계를 해결하
던 가난한 시절이었다. 그림 속에는 청년 고야의 가난하지만 자부심을 잃지
않고 당당하게 생활했던 그만의 프라이드가 곳곳에 배어 있다. 전체적으로 화
려한 색채로 그려진 그림엔, 소녀가 풀밭에 앉아 있고 소년은 초록색의 양산
을 펼쳐서 소녀가 쉬는 공간을 따가운 햇살로부터 가려주고 있다. 두 남녀는
당시 고야와 같은 처지인 프롤레타리아 계급의 젊은 멋쟁이들로, 소녀는 마
하, 소년은 마호로 불렸다. 두 연인이 걸치고 있는 집시풍의 복장은 당시 마
드리드에서 유행하던 복장으로, 귀족들마저 이들의 복장을 따라 했을 정도로
선풍적인 인기를 끌던 패션 스타일이었다.

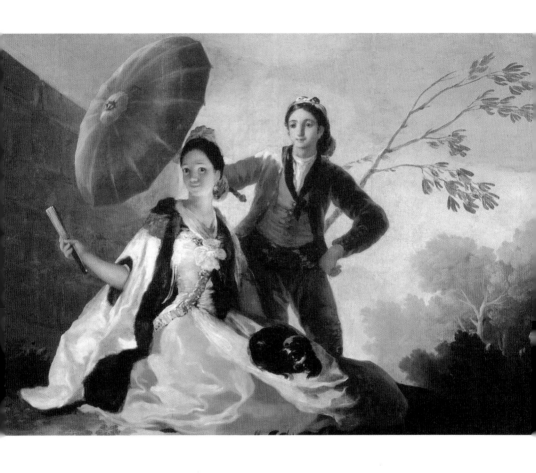

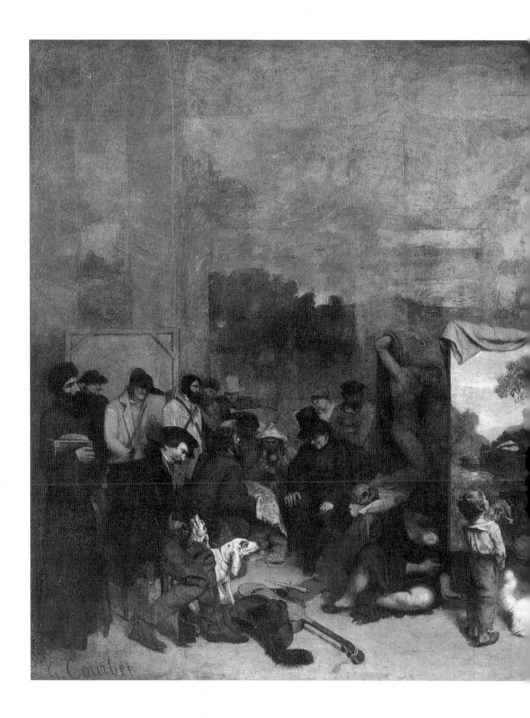

귀스타브 쿠르베 / 화가의 아틀리에

아름다움의 중심

귀스타브 쿠르베 / 화가의 아틀리에

그림의 중앙에 쿠르베가 그림을 그리고, 진실의 여인이 옷을 벗고 있다.

우측엔 쿠르베를 후원하는 정신적 후원자가, 왼쪽엔 가난한 서민들이 그려져 있다.

화가는 누드모델에겐 등을 돌린 채 자신의 자부심을 드러내는 풍경화에 몰두하고 있다.

이 작품은 쿠르베가 자신의 작업실을 그린 그림으로, 가로가 5미터도 넘는 대작이다. 쿠르베는 1855년 파리 만국박람회에서 열린 살롱전에서 자신의 그림을 제대로 알리기 위해 이 작품을 출품했다. 그러나 화가의 기대와 달리 이 작품은 전시를 거절당해 살롱전에 전시되지 못했다. 이에 쿠르베는 산업궁전 옆에 전시관을 짓고, 입구에 이 그림을 전시하였다.

그림 중앙에는 쿠르베가 누드모델을 외면한 채 자신의 그림에 몰두하고 있다. 그 양옆으로 우측에 화가를 후원하는 사람들이, 좌측엔 각양각색의 서민들이 그려져 있다. 바로 화가가 말하고 싶은 메시지는 젖을 먹이는 빈민가의 여인, 인부와 실업자, 무덤 파는 사람 등 서민들을 위해 그림을 그리겠다는 자신만의 도저한 사실주의 철학을 전하고 싶었던 것은 아니었을까.

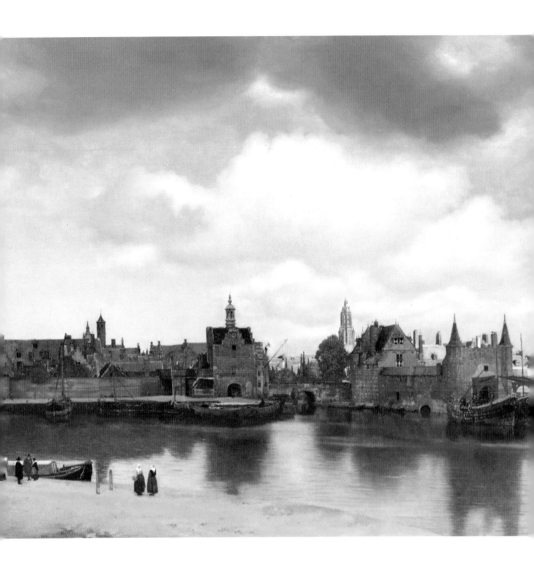

평화롭게

얀 베르메르 / 텔프트 정경

피안(彼岸)의 풍경을 보는 듯한 평화와 고요의 풍광!
너무나 적막하여 마치 이 세상과 단절된 듯한 북유럽의 텔프트엔
짙게 드리워진 구름 사이로 또 다른 세계의 극치의 아름다움이 보인다.

텔프트는 베르메르의 고향이자 그가 활동한 지역으로, 네덜란드의 대표적인 상업도시이다. 그는 텔프트의 거리 모습과 사람들의 생활상을 관찰하여 텔프트만의 풍속과 거리가 잘 드러나도록 사실적인 풍경화를 즐겨 그렸다.

그림 전경에는 구교회의 첨탑이 보이고, 하늘 위로 북유럽의 을씨년스런 구름이 짙게 드리워져 있다. 이 그림을 오래도록 바라보고 있노라면 이 세상과 단절된 피안의 적막한 세계로 빠져드는 아득한 느낌에 사로잡히고 만다. 교회와 성과 붉은색 지붕을 잇닿아 이어놓은 도시의 한가운데로 침묵하는 강물이 흐르고 건너편 강변에는 두 여인이 못 다한 얘기라도 나누는 듯 강변을 걸어가고 있다. 세상은 그저 고요하고 평화롭기만 하다.

내 안의 나를 돌아보며

라 투르 / 등불 아래서 참회하는 막달라 마리아

거울에 비친 자신을 바라보며 깊은 사색에 잠긴 한 여인.
자신의 몸을 녹여 어둠을 밝히는 촛불처럼 자신의 죄를 깊이 참회하는
명상과 성찰의 소중한 시간 속에서 내 안의 나를 돌이켜보라.

라 투르의 작품은 거짓과 속임이 난무한 세상의 일면을 꿰뚫는 경건한 신앙
과 고요한 명상으로 이끄는 성찰하는 종교화이다.

막달라 마리아가 거울에 비친 촛불을 바라보면서 명상에 잠겨 있다. '비탄
의 바다'라는 이름의 막달라 마리아는 성서의 여인 중 명상하는 성녀(聖女)로
잘 알려진 인물이다.

한 여인이 허벅지 위에 흉측한 해골을 올려놓고 촛불이 켜진 거울을 바라
보고 있다. 거울은 자신의 죄를 비춰주는 도구이자 참회하는 자의 자화상이
다. 세상의 빛과 어둠 속에서 가만히 자신을 돌아다보는 경건한 묵상은 "촛
불 하나가 밤의 거대함을 정복했다"는 비평가들의 칭송에 묵언으로 답하고
있는 듯하다.

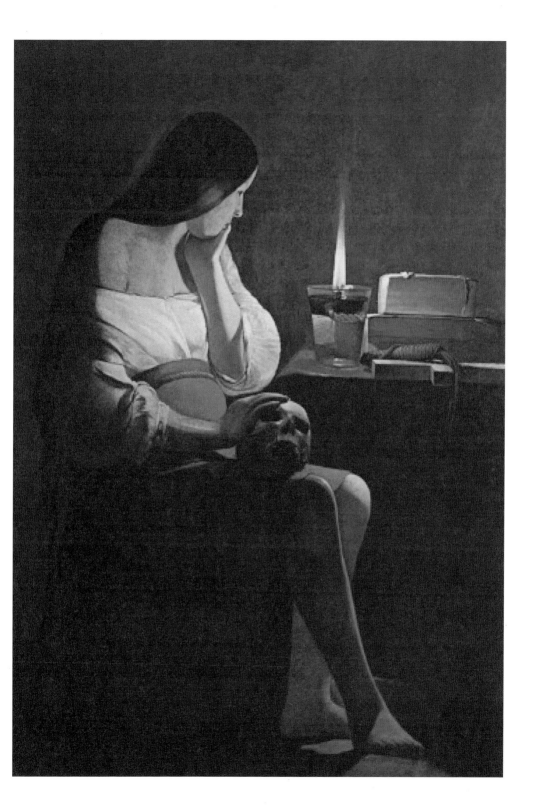

달빛은 따뜻하다

조제프 베르네 / 청명한 달빛이 비치는 항구

바다에는 은은한 달빛의 물결이 흐르고,
어둠 속 항구의 달빛 아래 모닥불에 둘러앉은 사람들의 온기가 선명하다.
언제 폭풍우가 닥칠지 몰라도 바다 사람들에게 일상은 평온한 휴식이다.

베르네가 그리는 바다는 출렁이는 바다의 실제를 사실적으로 표현한 프랑스 풍경화의 새로운 경지이다. 베르네는 자신이 추구하는 '바다'의 주제를 가장 진실되고 사실적으로 표현해 바다의 감동을 연출해냈다.

칠흑 같은 어둠을 청명하게 비치는 달밤의 바다에 흐릿하니 배 몇 척 떠 있고, 항구에는 모닥불을 쬐는 사람들이 선명하게 보인다. 그림 속에는 은은한 달빛과 불을 피워 놓은 불빛이 대조를 이룬다. 달빛은 항구의 정박 중인 배의 윤곽을 짙게 나타나게 하고, 바다에는 은은한 빛의 물결이 도도하니 빛난다. 어둠이 깔리는 항구의 달빛은 마음마저 평화롭게 녹이는 따스한 힘이 있다.

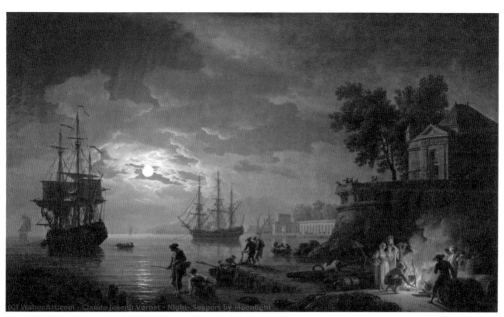

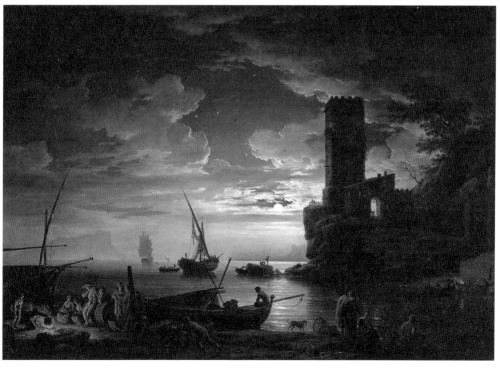

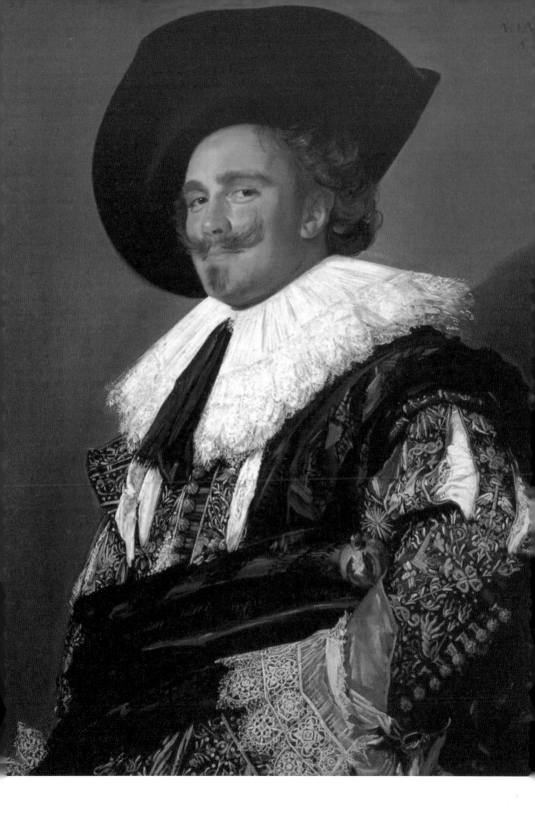

이 넉넉한 미소로

프란스 할스 / 웃고 있는 기사

입꼬리가 살짝 올라간 기사의 웃는 모습이 흐뭇하다.
화가의 힘든 가난도 그의 낙천적인 쾌활함마저 빼앗지는 못한다.
세상이 아무리 고단하여도 나만의 세상을 꿈꾸는 자는 웃을 수 있다.

프란스 할스는 네덜란드인의 낙천성을 초상화에 적극 도입한 17세기 최고의 화가였다.

그의 초상화에는 마냥 떠들며 웃고 노는 사람들이 다양하게 그려져 있다.

세계 미술사에서 가장 유명한 여성 초상화가 〈모나리자〉라면, 남성 초상화의 걸작은 단연 〈웃고 있는 기사〉가 대표작이라 할 만하다. 유머가 넘치는 익살스런 표정으로 네덜란드인에게 가장 사랑받던 이 작품은 위로 치켜 올라간 콧수염 때문에 관람객을 기분 좋은 미소에 젖게 한다. 할스는 아무런 데생의 준비도 없이 캔버스에 바로 그리기 시작하여 모델의 자연스러운 표정을 순간적으로 포착해 그려내 인물의 사실적인 현장감을 잘 표현한 화가로 유명하다.

우리가 늘 속삭이는 이유

오귀스트 르누아르 / 피아노 치는 소녀

건반을 두드리는 소녀와 악보를 바라보는 소녀의 표정에 온화한 미소가 번진다.

실내엔 금방이라도 피아노 선율로 넘실댈 듯 파스텔톤 색감으로 평화가 깃들어 있는 곳.

소녀들과 함께라면 누구라도 단란한 가족애를 느끼지 않을 사람이 있을까.

1890년대 초 르누아르는 피아노를 치고 책을 읽는 도회풍의 젊은 여인들을 자주 그렸다. 이 그림들에는 피아노, 모자, 우산 등 19세기 말의 문명의 이기가 뚜렷이 나타났지만 그는 자신이 그릴 인물들의 세부묘사를 자연스럽게 표현하길 원했다. 이때부터 르누아르표 부드럽고 경쾌하고 사랑스러운 느낌의 여인들이 탄생하기 시작했다. 이 테마들을 다루면서 르누아르는 '건조한' 시대에서 빠져나와 자기가 그리는 이상세계에 더 적합하다고 느낀, 보다 유연하고 때로는 벨벳 같은 그림 표현으로 돌아온다. 바라만 보아도 그저 흐뭇하고, 아무런 관념이 없는 사랑스럽고 아름다운 사람들의 행복한 모습들. 이처럼 자연스럽고 세련된 르누아르의 뛰어난 화풍에 대해 고갱은 시샘 반 부러움 반의 이런 평가를 남겼다.

"그리는 법도 모르면서 잘 그리는 화가, 그가 바로 르누아르이다. 요술을 부리듯 아름다운 점 하나, 애무하는 듯한 빛 한 줄기로도 충분히 표현을 한다. 뺨엔 마치 복숭아처럼, 귓전을 울리는 사랑의 미풍을 받아 가벼운 솜털이 잔잔하게 물결친다."

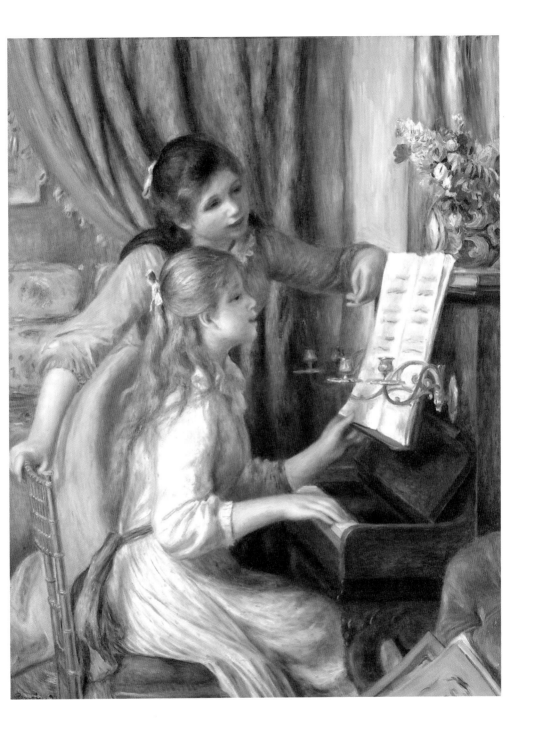

바다는 오늘도 안녕하십니다

구스타브 쿠르베 / 폭풍우 후의 에트르타 절벽

깎아지른 에트르타 절벽 밑으로 잠시 숨을 고르는 소요하는 파도가 일렁인다.
하얀 모래사장에 매어둔 두 척의 조각배와 하늘 높이 글썽이는 구름이 자못 위태롭다.
삶은 늘 고요 속의 격정을 숨겨 놓았다는 듯 쿠르베의 화폭은 불안하기만 하다.

사실주의의 선구자인 쿠르베가 그린 '에트르타 절벽' 연작은 대기의 흐름과
폭풍우가 몰아치는 하늘을 주의 깊게 그려내 인상주의로 나아가는 길을 확실
하게 보여준 예지적 연작화의 뛰어난 수작이다.

1865년에 쿠르베는 에트르타와 도빌 등 프랑스의 휴양지 절벽들을 그리기
시작했다.

그림 속 에트르타 절벽에는 불안한 적막감이 흐르고 있다. 격렬한 폭풍우
가 잦아든 해변이지만 언제 또 몰아칠지 모르는 자연의 변화에 화폭 안의 풍
경들은 알 수 없는 불안감에 휩싸여 있다.

쿠르베는 에트르타를 7번이나 그리며 대상에 부딪쳐 반사된 광선과 색채
를 시시각각으로 사실적으로 그려내 자연의 느낌마저 담아내는 놀라운 표현
력을 발휘하였다.

쿠르베의 에트르타 절벽 연작 이래, 에트르타는 격정적인 바다의 풍광으로
각광을 받았다. 1869년 이후 모네와 부댕, 오뷔드랭이 에트르타 절벽의 다양
한 모습들을 화폭에 담았다.

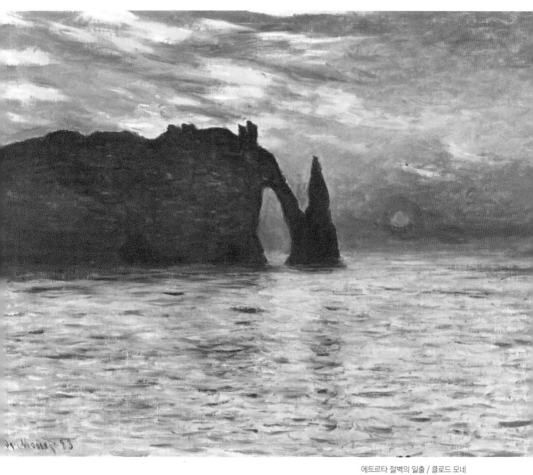

에트르타 절벽의 일출 / 클로드 모네

나만의 바다를 그리다

라울 뒤피 / 생타 드레스 해변

그곳에 가면 사람들은 모두 바다가 되고 구름이 되고 바람이 된다.
해변엔 저마다의 쉼과 삶의 이유가 청명한 하늘만큼이나 싱그럽게 돋보인다.

뒤피에게 생타 드레스 해변은 고향과도 같은 익숙한 감상의 공간이자 수련의 장이었다. 뒤피는 주로 1905년~1906년경에 생타 드레스 해변을 자주 그렸다. 노르망디의 사실적인 풍경에 닻을 내린 뒤피는 처음에는 인상주의 화가가 되고자 했다. 그러다가 그는 생타 드레스 해안의 생생한 자연에 반해 이전의 빛의 변화에만 관심을 두던 화풍에서 입체파 형식을 수용해 자신만의 생타 드레스 해안을 표현하기에 이른다.

"나는 생타 드레스의 자연을 그대로 그리는 과정에서, 자연 그 자체가 가장 미세하고 가장 덧없는 자연의 세부들과 굴곡들 속으로 끝없이 나를 이끌어 가는 것을 깨달았습니다. 그래서 나는 자연 모사 기법에 염증을 느끼고 내가 느끼는 바다를 그리기로 했습니다."

그렇게 자신의 내면의 목소리에 귀 기울인 뒤피의 '생타 드레스 해변'은 그만의 아름다움을 인상적으로 관람자들에게 보여주었다.

아름다움이 나를 살아있게 한다

카미유 코로 / 붉은 치마의 여인

세상 그 누구와도 비교할 수 없는 그녀만의 강렬한 정염은 누구를 위해 불타는가? 그대 아직도 꿈꾸고 있는가?

이 그림은 빠른 터치로 그려낸 풍경을 배경으로 코로가 좋아하는 모델인 엠마 도비니를 그린 작품이다. 동방이나 그리스 혹은 이탈리아 풍의 붉은 치마를 입고, 고개를 숙인 채 서 있는 젊은 여인의 얼굴은 감미로운 몽상에 빠져 있는 듯하다. 코로의 여느 작품들이 동시대의 장면과 태도들이 좀 더 사실적으로 표현된 것과는 달리, 이 그림은 코로의 뛰어난 표현 양식을 보여준다. 옷감과 보석의 재질을 완벽하게 재현하고 의상의 강렬한 색깔을 표현하기 위해 채색을 강조했다. 완성도가 높고 특히 무르익은 구성을 보여주는 이 예외적인 상상의 인물화는 코로의 작품이 수집가들 사이에서 왜 큰 성공을 거두었는지 이해하게 해준다. 이 작품은 내면세계의 시적인 정취와 관능적인 빛을 발하는 여성 사이의 절묘한 균형을 토대로 구성되어 있다.

그림 같은 세상

오귀스트 르누아르 / 와르주몽 아이들의 오후

아이들이 뛰노는 오후의 가정엔 그들만의 유쾌한 싱싱함이 살아 숨 쉰다.

뜨개질하는 아이도, 인형을 쥔 아이도, 그림책 읽는 아이도 다 저만의 즐거움을 이미 터득한 지 오래다.

〈와르주몽 아이들의 오후〉는 르누아르의 새로운 경향이 두드러지게 드러나는 전환기의 작품이다. 르누아르의 그림은 이전의 '건조한 인상풍의 시대'에서 '부드러운 행복의 시대'로 전격적인 변화의 과정을 거친다.

르누아르는 1884년에 폴 베라르 가정의 딸들을 그린 이 초상화를 만들었다. 관람자의 시선은 먼저 서로 떨어져 앉은 세 자매의 뚜렷한 윤곽에 눈길이 간다. 그러다가 차츰 실내의 온화한 분위기를 꾸미는 차가운 느낌의 색조와 밝은 색조로 그린 소품들에 머물다가 청색 소파, 감색 원피스와 분홍 의상과 붉은 커튼의 대비로 시선을 옮기게 된다. 인물들과 똑같이 비중을 둔 소도구들 역시 퍽 단순화되어 있다. 빛은 강하면서도 고르다. 와르주몽 저택에서 그린 이 그림에는 베라르의 세 딸들이 묘사되어 있다. 오른쪽에 앉아 바느질을 하고 있는 큰 딸, 인형을 들고 서 있는 막내 딸, 왼쪽에 앉아서 그림책을 보고 있는 둘째 딸. 우아하면서도 웬지 시골풍의 실내 풍경에선 인물들과 장식물들의 대담한 조화로 현대적 감각이 돋보이게 살아난다.

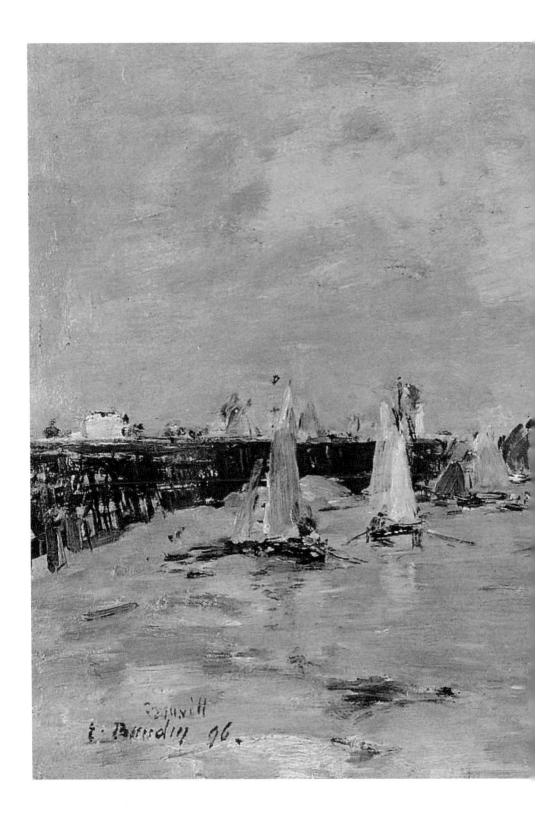

어둡고 높고 쓸쓸한 항구에서

외젠 부댕 / 트루빌 항구

낮게 드리운 흐린 구름 사이로 위태롭게 정박한 배 몇 척이 놓여 있다.
어둡고 높고 쓸쓸한 항구엔 스산한 인생의 거친 바람만 휘윙 지나쳐 갈 뿐이다.

　부댕은 트루빌 해안의 그림을 많이 그렸다.
　트루빌 항구를 그린 이 작품엔 부댕만의 거친 붓터치로 해안의 정감이 생생하게 묘사되어 있다. 트루빌의 외딴 항구를 그린 이 작은 크기의 화판엔 굵게 덧칠된 구름 몇 덩이가 하늘을 가득 매워 광대한 대기의 느낌이 생생하게 전해진다. 부댕은 인상주의가 성행하기 훨씬 전부터 외광 묘사에 대한 열정을 잘 드러내는 선 굵은 화폭을 선보였는데, 대기의 분위기가 물씬 풍기는 대담한 붓놀림이 항구의 생동감을 훨씬 강하게 증폭시키는 효과를 낳고 있다. 부댕의 색채는 디테일을 생략한 채 얼룩으로 그려지곤 하는데, 이 같은 표현기법이 화면을 더욱 생생하고 역동적으로 보이게 만든다. 부댕의 선구적인 화법을 배운 모네는 "내가 한 사람의 화가가 되었다면 그것은 모두 외젠 부댕의 덕분이다"며 그를 존경하였다.

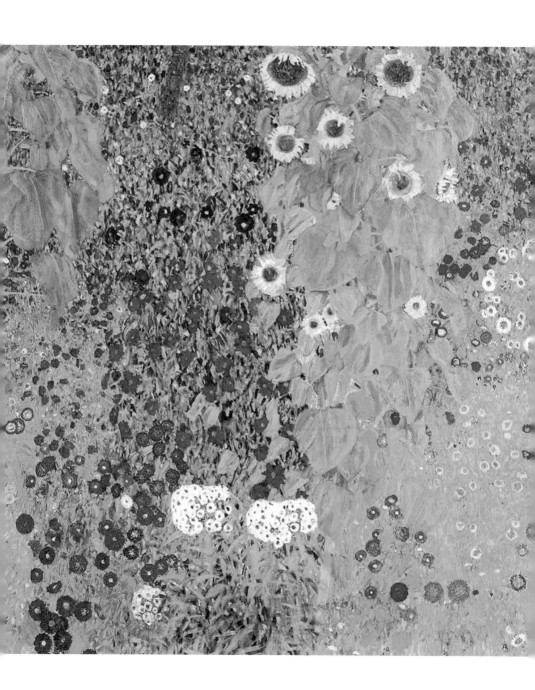

꽃들은 피어나는 순간이 절정이다

구스타프 클림트 / 해바라기가 있는 농원

해바라기, 팬지, 들국화, 맨드라미, 꽃들은 피어나는 순간이 절정이다.
목숨 걸고 피어난 꽃들에겐 생의 마지막처럼 오늘만이 존재한다.
목숨 걸고 태어난 생명은 눈부시게 꽃피우는 것밖에 달리 할 것이 없다.

해바라기가 있는 클림트의 농원에 핀 꽃들은 온통 가루다. 그 가녀린 결정들은 손을 뻗으면 금방이라도 쉬 사라질 것처럼 섬광처럼 빛난다. 나무도 장미도 좋은 시절에 피었다 사라지는 것처럼 인생의 찬란했던 순간도 봄꽃을 잡으면 날아가 버릴 것처럼 쉬 손가락에서 먼지처럼 사라져버릴 것이다.

모든 사물은 태어나서 처음 보는 것처럼 낯설고, 언제 사라질지 모르는 인연처럼 안타깝다. 풍경도 그러하고 사람 또한 더욱 그러하다.

이 모든 자연의 진리를 일찍 깨달은 클림트라면, 자신이 그린 그림과 일치하는 클림트라면, 그는 대단한 상상력과 심오한 심미안을 겸비한 특별한 능력의 예지자(叡智者)였을 지도 모른다.

아이들의 눈에는 자연이 모두 놀이터이다

에밀 크라우스 / 강변의 오후

한적한 오후의 시골 강가엔 떠다니는 구름과 제멋대로 핀 들꽃을 벗 삼아 뛰어노는 아이들과 낚시하는 어른들이 자유롭고 유유자적한 평화로운 한때를 즐긴다.

자연 속에서 자유롭게 뒹구는 아이들의 맨발을 보며 잃어버린 어릴 적 동심에 젖는다.

흐드러지게 들판에 피어 있는 들꽃들이 들판을 아름답게 수놓고, 얼룩소들은 조용히 풀을 뜯는다. 구름이 둥둥 떠다니는 푸른 하늘 아래 두 그루의 버드나무가 시원한 강가 그늘을 만들어 놓으면, 그 그늘 아래 한가로운 중년의 촌부가 낚싯대를 드리우고 있다.

이날의 주인공은 낚시꾼도 얼룩소도 아니다. 그것은 바로 호젓한 낚시터를 놀이터 삼아 제멋대로 뛰어노는 코흘리개 아이들이다. 등짐을 지고서 낚시질을 훔쳐보는 앙증맞은 아이와 턱을 괴고 엎드려 낚시꾼만 바라보는 은발의 소녀. 아이들의 눈에는 낚싯대를 던져 은빛 비늘 퍼뜩거리는 물고기를 낚는 낚시꾼이 최고의 마술사이다.

어릴 적 개울가에서 물장구치고 놀다 고기 잡는 아저씨에게 시끄럽다며 지청구를 들었던 지나간 그 시절이 애틋하게 그리워진다.

아름다운 것들은 찰나에 빛난다

구스타프 클림트 / 나무 아래의 장미

나무 아래로 온통 화사한 가루다.

노랗고 빨간 가루의 결정이 꽃 되어 분분이 허공으로 흩어져 버리는 한순간!

나무도 장미도 분분한 낙화처럼 손가락 사이로 먼지 되어 날아가 버리는 것, 인생이다!

아름다운 순간은 찰나에 빛나다 가뭇없이 사라진다. 좋은 날은 그때만 기억될 뿐 아무 것도 남기려고 하지 않는다. 그것이 인생의 잔인한 속성이다. 분명히 좋은 날도 있었지만 언제까지나 지속되지 않는 것. 좋았던 날의 증거는 어디에도 없다.

클림트의 풍경화는 나를 매혹시키는 찰나의 아름다움이 화폭 가득 빛난다. 〈나무 아래의 장미〉는 그가 서른일곱 살 때 그린 것이다. 이 그림을 처음 보는 사람들은 화폭의 명멸하는 점들이 꽃인지 별인지 분간할 수 없어 짧은 순간 당혹해한다. 그래서 이 아른아른한 눈부심의 결정(結晶)을 제대로 보기 위해 사람들은 한 걸음 뒤로 물러나 눈을 가늘게 뜨고 본다. 클림트의 꽃들은 온통 가루다. 그 미세한 가루들은 금방이라도 내 손가락 끝을 먼지처럼 스치고 사라져버릴 듯하다. 나무도 장미도 좋았던 한순간의 인생처럼 안개처럼 흐려지고, 우리는 텅 빈 공간 속에서 아름다운 한때를 추억할 뿐이다.

창, 그 따뜻한 희망

앙리 마티스 / 창

활짝 열린 붉은 창 밖으로 생의 먼지가 몰려 들어온다.
신선한 꽃만큼 텁텁한 대기가 한데 어우러져 다양한 느낌으로 다가온다.
삶은 창으로 불어오는 공기처럼 거칠고, 섬세하고, 투박하면서도 따듯하다.

가끔 창 밖으로 보이는 푸른 하늘을 간절하게 그리워한 적이 있었다. 가난한 작가의 고단한 삶을 지하 단칸방에서 이어가던 어느 날, 지하 턱에 가려 보이지 않던 하늘이 몹시 보고 싶었던 어떤 날들이 그랬다. 지하에서 지상으로 거처를 옮기고 나서, 나는 작업이 없는 날이면 하루 종일 창을 열고 마음껏 하늘을 내 것으로 삼았다. 해가 쨍쨍 비치는 하늘, 모든 것이 흐리멍텅하게 희미한 흐린 하늘, 바람이 부는 하늘······.

〈창〉은 나에게 거칠고도 섬세한, 투박하면서도 부드러운, 차가우면서도 따뜻한 세상을 보여주었다.

"본다는 것은 그 자체가 노력을 요하는 창조적 작업이다. 미술가는 일생 동안 그가 어렸을 때 보았던 방식으로 보아야 한다"던 마티스의 고백은 〈창〉에서만큼은 솔직하고 담백하다.

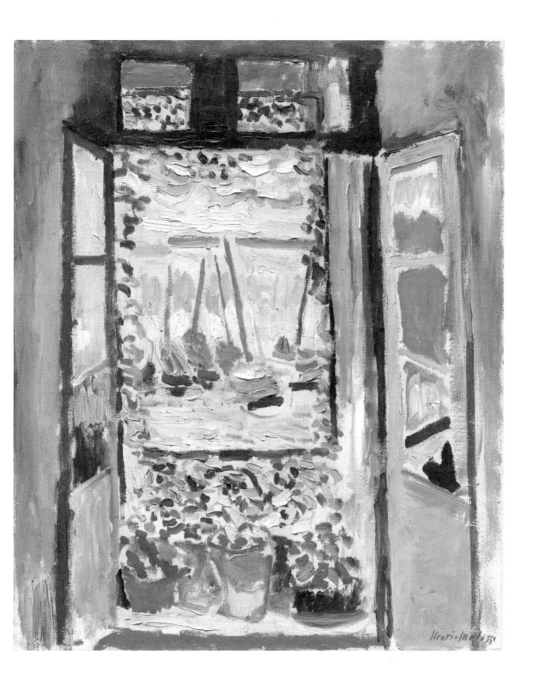

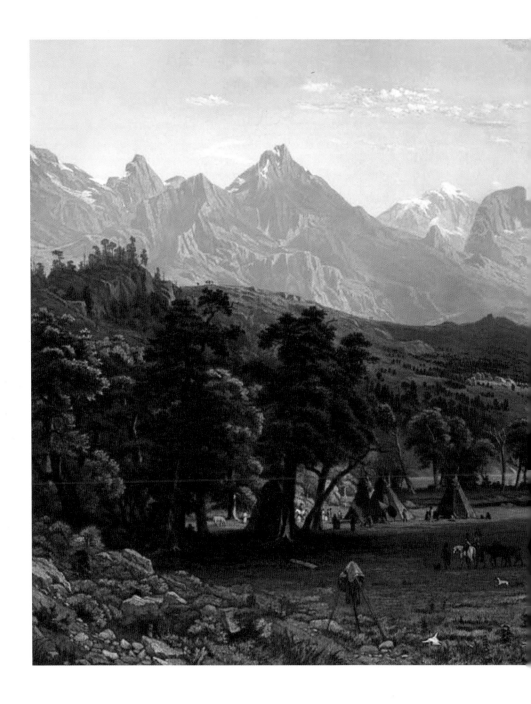

알베르트 비어슈타트 / 바위산, 땅의 꼭대기

세상의 끝에 산이 있다

알베르트 비어슈타트 / 바위산, 땅의 꼭대기

눈앞에 거대한 자연의 풍경이 펼쳐진다.

화가가 그려낸 자연은 왜 그토록 강한 힘을 갖고 있을까.

세상의 끝에서 절망을 본 화가만이 아는 자연이 그곳에 있기 때문이다.

비어슈타트의 화폭에 그려진 장대한 자연은 그 자체로 웅장한 자연의 대서사시이다.

뉴욕의 작업실에서 그린 그의 대형 작품들은 현지에서 그린 작은 그림들의 신선함과 자연스러움은 없어도, 엄청난 크기로 자연의 스케일을 담고자 한 화가의 열정으로 관람자를 압도한다. 그는 외경심과 웅장한 효과를 불러일으키기 위해 풍경의 세부를 임의로 바꾸기도 하면서 관찰에 기초한 색채의 질감에 주목해 최대한 산과 계곡의 자연스러운 느낌을 화폭에 담고자 노력했다. 빛나는 자연은 그대로 빛 속에 존재한다. 그러나 자연은 영원히 빛나지는 않는다. 때로는 빛나고 때로는 그림자가 지면서, 자연은 그대로의 실체로 묵묵히 흘러갈 뿐이다.

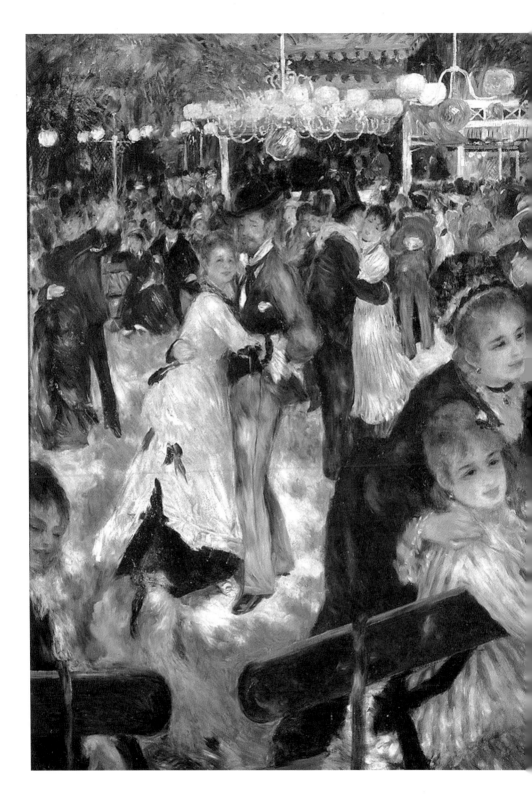

이 작고 아름답고 행복한 센티멘털

오귀스트 르누아르 / 물랑 드 라 갈레트

초여름의 따사로운 햇살을 받으며 춤추는 사람들이 아름답다.
이 순간, 춤추는 이들의 얼굴에서 세상 무엇과도 바꿀 수 없는 행복이 빛난다.

이 작품은 19세기 말 파리의 몽마르트르에 있는 물랑 드 라 갈레트라는 한 무도장의 춤추는 젊은이들을 그린 작품이다. 물랑 드 라 갈레트는 당시 파리 지앵들로부터 가장 사랑받던 무도회장으로, 그림 속 춤추는 사람들은 파리의 중산층 서민들이다. 초여름의 햇빛이 나무 사이를 비추는 서민적인 야외 무도회장에서 무리를 이룬 젊은 남녀들이 춤과 놀이를 즐기는 모습이 생생하게 표현되어 있다.

등장인물들의 다양한 동작들은 우아하고 아름답게 표현돼 르누아르만의 따사로운 정감이 제대로 나타나고 있다. 어두운 명암을 쓰지 않고도 햇빛과 그림자의 효과를 만들어내는 그만의 독특한 기법이 화면에 그대로 녹아, 마치 거대한 한쌍의 파도가 굽이치는 아름다운 무도회장을 연출하고 있다.

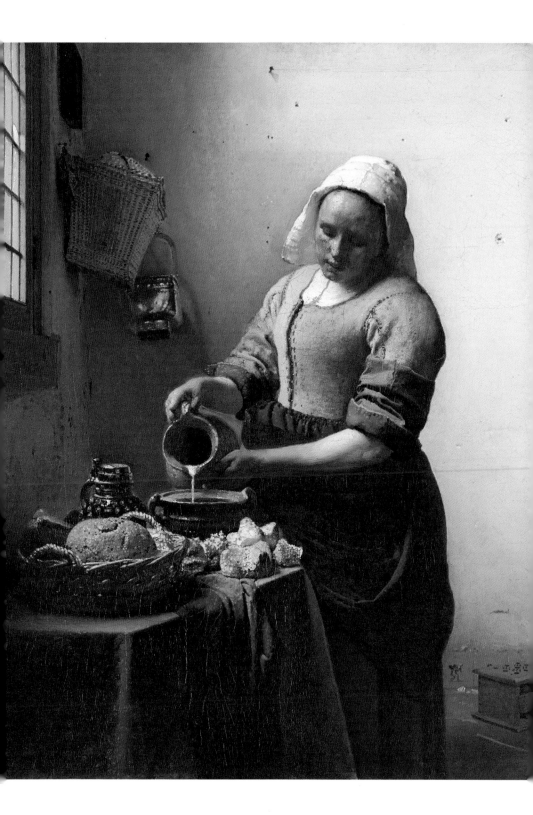

그 작고 낮은 일상의 풍경

얀 베르메르 / 우유 따르는 여자

스케치북보다 작은 캔버스 안에 우유 따르는 여인과
테이블 위 음식과 과일이 생생하게 손에 잡힐 듯하다.
맑고, 부드러운 빛과 색감의 조화로 조용한 부엌의 일상이 정밀하게 빛난다.

얀 베르메르는 바로크 시대에 활동했던 네덜란드 화가로, 맑고 부드러운 빛과 색의 조화로 일상의 실내생활을 따스하고 정밀감 넘치는 그림으로 묘사한 일상풍경화가 유명하다.

그의 작품들은 당대의 일상 소품들을 주로 그리며, 한두 사람의 가정생활을 세밀하게 그린 그림들이 대부분이다.

작품 속 여인의 그림은 실제 모델을 보고 그린 듯 생생하게 살아있다. 또한 스케치북보다 작은 크기의 캔버스 안 좌측에 그려 넣은 우유 따르는 도자기와 식탁보 위에 차려진 음식 그릇이 마치 부엌에 와 있는 듯 세밀하고 밝게 보인다. 조금도 흐트러짐 없이 빛과 어둠의 조화가 잘 어우러져 17세기 네덜란드 가정의 하녀의 민낯을 대하는 듯한 사실적 묘사가 일상풍속화의 놀라운 감동을 제대로 전하고 있다.

그대에게 가고 싶다

마르크 샤갈 / 생일

그대와의 만남은 공중에 붕 떠다니는 환희의 순간!
사랑에 빠진 연인은 지상에 발을 딛지 못한다.
사랑하는 사람에게는 일상의 무게가 사라져버리기 때문이다.

서양미술사에서 샤갈만큼 독창적인 작품세계를 지닌 화가도 드물다. 샤갈은 20세기 초 당대 가장 진보적인 화풍-표현주의, 입체파, 추상파-을 다 섭렵하면서 자신만의 열린 교류로 추상미술을 표현하면서도 어느 사조에도 얽매이지 않은 샤갈식 미술세계를 펼쳐보였다.

이 작품은 샤갈의 아내 '벨리 로젠벨트'와의 사랑과 환희의 관계를 묘사한 그림이다. 당시 부유한 집안인 벨리의 부모는 가난하고 장래가 불안한 샤갈과의 결혼을 반대했지만 샤갈의 끈질긴 청혼 끝에 두 사람은 결혼에 이른다. 그림 속에는 폴란드 유대가정의 독특하고 이상적인 세계가 레드 카펫과 녹색 식기, 병풍, 벽화 등으로 표현되고 있다. 그러면서 현실에 뿌리 내릴 수 없는 두 사람의 연민이 공중에서 입맞춤하는 샤갈과 꽃을 든 벨리의 모습으로 감동적으로 그려진다. 가난한 연인들의 아름다운 사연이 사랑과 낭만, 환희와 슬픔 등을 눈부신 색깔로 표현해낸 샤갈식 표현주의 작품의 백미이다.

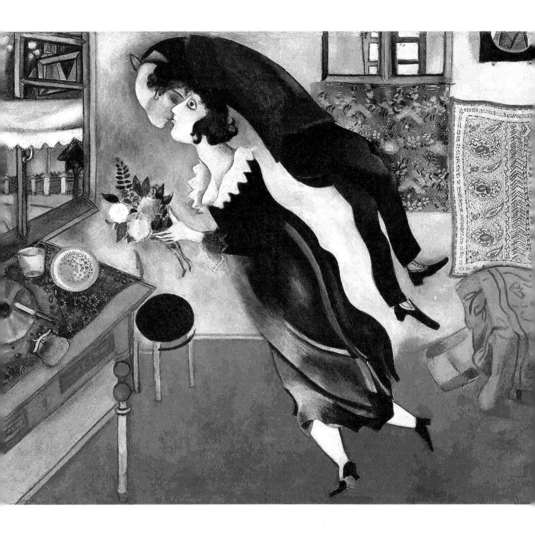

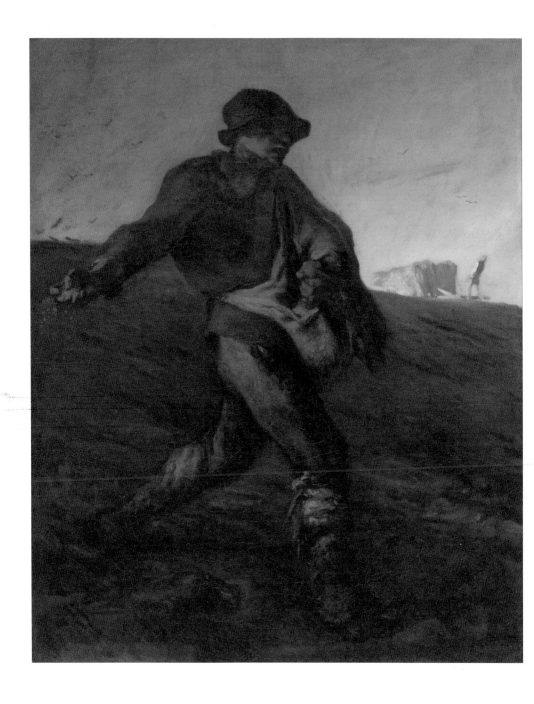

대지에 씨를 뿌리는 마음으로

장 프랑수아 밀레 / 씨 뿌리는 사람

대지에 생명을 잉태하듯 씨 뿌리는 농부의 손놀림이 당당하다.
농부의 역동적인 움직임에는 고단한 노동의 수고는 저만치 사라져버렸다.
보잘것없는 농부도 밭에선 대지와 투쟁하는 눈부신 영웅이 된다.

밀레는 농민생활에서 취재한 일련의 농촌 소재를 특유의 시적 정감과 우수에 찬 분위기의 표현으로 그려 농촌생활을 묵직하게 전하는 바르비종파의 대표 화가가 되었다.

이 작품은 씨를 뿌리는 농부의 역동적인 자세와 노동의 고단함에서 오는 삶의 신산함이 묘하게 어울린 대표적인 농촌풍속화이다. 밀레는 생명의 원천인 대지와 인간의 관계를 흥미롭게 드러내며, 그만의 종교적인 신성함마저 부여하고 있다. 대지의 생명을 잉태키 위해 힘차게 씨를 뿌리는 농부의 역동적인 모습에서 움트는 대지의 생명력이 물씬 배어나온다.

별 하나의 밤과 달 하나의 그리움 담아

아르힙 쿠인지 / 달밤 풍경

러시아의 달밤은 고적하고 스산하다.
숨 막힐 듯 신비로운 달밤에 휩싸여 대지의 생명이 달빛 속으로 빠져 들어간다.
달빛에 비친 강은 하늘과 땅 사이를 관통하는 신의 뒷모습이다.

러시아의 달빛은 고적하고 스산하다. 쿠인지가 그린 〈달밤 풍경〉은 인적
은 간 데 없고 먹이를 찾아 배회하는 짐승들만 제길을 만난 듯 황량한 달밤만
이 대지를 비춘다.

쿠인지는 러시아 표현주의 풍경화를 대표하는 국민 화가이다. 〈달밤 풍경〉
에서는 그의 민족주의적 낭만 화풍이 화폭을 가득 매우고 있다. 그림 전면에
보이는 언덕의 거친 붓놀림과 대조되게 달빛이 강물에 반사되는 원경(遠景)은
연무가 낀 듯 놀라울 정도로 부드럽다. 달밤에 비친 강은 마치 하늘과 땅 사이
를 관통하는 듯 보인다. 쿠인지의 그림을 보고 있노라면 러시아의 자연에 흠
뻑 빠져드는 감정을 어찔 수 없다. 릴케가 "세상에서 가장 하나님에게 다가가
있는 나라가 러시아"라고 말했다는데, 이 그림 속 러시아는 달빛으로 가득 찬
나라임에 틀림없다. 가끔은 숨 막힐 듯 신비로운 달빛이 범람하는 동화 같은
밤으로 호젓하게 마실이라도 다녀오고 싶다.

봄은 속삭인다

피에르 오귀스트 콧 / 사랑의 봄

사랑하는 순간은 봄이다.
봄은 서툴고 풋내 나는 아름다운 속삭임이다.

그네에 기댄 사랑하는 두 남녀의 주위로 환한 아지랑이 같은 봄이 빛난다. 오귀스트 콧의 화폭은 언제나 동화 같은 사랑으로 넘실댄다. 봄이면 대지엔 초록생명이 물씬 돋아나고, 들녘엔 화사한 꽃들이 피어난다. 아마도 봄의 색감을 말하라면 옅은 초록과 연한 연분홍이 어우러진 풋내 나는 서투른 연인들의 색이 아닐까. 그렇게 첫사랑은 서툴고 풋내 나고 달큰한 흥분으로 긴장을 놓지 못하는 날들의 연속이다. 바로 그림 속 두 연인의 뽀얗고 화사한 서툰 몸짓처럼.

〈사랑의 봄〉에는 그의 전매특허 같은 어린 연인들의 사랑으로 가득 차 있다. 어린 연인들을 감싸고 있는 주변은 인적 드문 숲이어서 마치 몰래 저지르는 어설픈 밀회처럼 느껴지기도 하고, 이루어질 수 없는 풋내기 사랑처럼 보이기도 한다. 이 서툴고 여린 감정이 그림을 한층 아름답게 빛내고 있다. 당시에도 이 그림은 사람들에게 아름다움의 상징 같은 그림이었는지 파리 살롱에서 크게 주목했고, 지금도 서양인들이 여전히 사랑하는 '귀여운 연인들'의 표본 같은 그림이다. 화가는 몰라도 서양인들은 이 그림을 자신의 마스코트 그림으로 많이 애용한다고 한다.

봄 한때, 섬광처럼 빛나는 자연

장 프랑수아 밀레 / 봄

거센 비바람이 한바탕 휩쓸고 간 대지의 초목은 오색찬란하게 빛난다.

폭풍의 어둠속에서 무지개빛 햇살을 받으며 섬광처럼 살아나는 나무와 풀과 대지의 생명!

밀레의 사계 연작 '비 갠 뒤'에는 계절의 순환에 대한 밀레만의 자연주의 철학이 담겨 있다.

1868년에서 1874년 사이에 제작된 사계 연작은 봄, 여름, 가을, 겨울의 자연의 순환을 그리며 '자연이 인간과 대화를 나누는' 일련의 내용들을 엮어내고 있다.

〈봄〉에서는 폭풍의 어둠 속에서 떠오르는 자연의 부활을 찬양한다.

이 연작은 사계의 순환을 대표적인 자연현상 – 비 온 뒤 갬, 구름이 몰려오는 회색하늘, 자욱한 열기 등– 속에서 인간을 자연과 사투를 벌이는 미미한 존재로 축소시켜 놓았다.

밀레의 작품 중에는 비록 사계의 주제가 본격적으로 다루어지진 않았지만, 몇몇 작품들에서는 제목을 통해 화가가 직접 그 절기들을 언급하고 있다.

〈여름, 이삭 줍는 여인들〉이나 〈까마귀가 있는 겨울〉 등이 좋은 예이다.

샤를 프랑수아 도비니 / 우아즈의 새벽

새벽은 생명으로 깨어난다

샤를 프랑수아 도비니 / 우아즈의 새벽

새벽 강에 붉은 태양이 떠오를 때면 강변 주위로 자연이 깨어나기 시작한다.

이슬을 머금은 풀잎은 한층 빛나고 강물은 간밤의 뒤척이던 물살을 가만히 흘려보낸다.

새벽 정적을 깨고 강변 저쪽에서 벌써 소 모는 목동의 모습이 어른거린다.

도비니가 자주 그렸던 바르비종의 우아즈 강변은 새벽부터 밤까지 시시각각으로 변화무쌍한 자연의 빛을 발하곤 했다. 도비니는 자연주의 화풍을 대표하는 화가로, 자신이 관찰한 우아즈 강의 풍경을 실시간으로 세밀하게 관찰해 화폭에 담았다.

우아즈 강변의 새벽하늘이 떠오르려는 태양으로 붉게 달아오르기 시작한다. 강물은 하늘의 빛을 담아 그림자를 드리우며 깨어나고, 새벽의 강변 주위에서는 작은 움직임들이 부산스럽다. 물소리는 좀 더 커졌고, 숲에서는 단잠에서 깨어난 생명들이 뒤척이는 소리가 들려올 것만 같다.

1857년 가을, 도비니는 '보틴'이라 이름붙인 배를 타고 밤을 새우며 기다려 우아즈의 새벽을 그렸다.

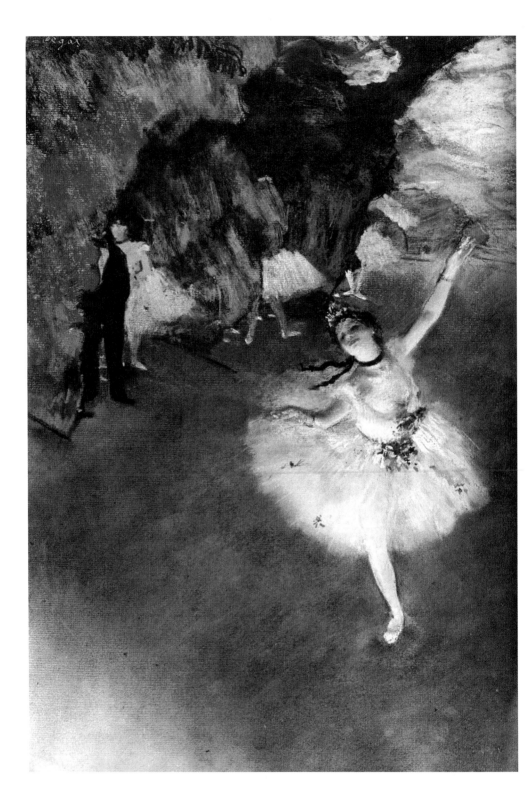

아름다움은 찰나에 빛난다

에드가르 드가 / 무대 위의 무희

"불안해 보이는 무희의 팔과 발, 등의 움직임, 무용수의 신발, 바짝 동여맨 머리카락, 무용 동작을 보여주는 맨발을 그 위치에서 관찰하고 그려보라."
- 드가의 미술노트

무용수의 찰나의 순간을 한 폭의 그림으로 담는다는 건 예술가로선 최고의 작업이다. 한 동작 한 동작에 자신의 모든 역량을 담아 최고의 순간을 연출하는 발레리나의 절정의 순간. 화가는 이 순간만을 위해 준비해온 발레리나의 최고의 동작들을 빠르게 재현해낸다.

드가에게 무용수는 움직임을 실현하는 도구, 그림은 움직임의 기록이었다. 미술 전문가들은 드가의 그림을 가리켜 '마치 스냅사진을 보는 것 같다'라고 평했다. 드가는 지상에 몸을 둔 무용수가 자유롭게 날아오르는 모습을 완벽하게 그림에 표현했다.

이 작품은 무용수의 춤동작 하나하나를 완벽하게 구현해 최고의 순간을 아름다운 예술로 승화시켰다. 드가는 무용수의 화가로 명성을 얻었다. 드가만큼 발레리나를 자주 화폭에 묘사한 화가는 찾기 힘들다. 그리고 어떤 화가도 드가처럼 현장에서 공연을 관람하는 것과 같은 생동감을 전달하지 못했다.

예술가의 시선은 시대를 꿰뚫어본다

디에고 벨라스케스 / 시녀들

예술가가 바라보는 세상은 그저 '보기〔見〕'가 아니라 '꿰뚫어보기〔觀〕'이다.
시시각각 변하는 빛의 뉘앙스를 받은 어린 공주의 당당함이 주변을 압도한다.
예술가가 통찰력을 빛내면 한 장의 그림은 역사를 보여준다.

〈시녀들〉은 바로크 회화의 대표적 걸작이자 스페인 황금기를 대표하는 작품이다.

이 그림은 총 3가지의 시선으로 그려져 있다. 화가가 바라보는 시선, 하얀 드레스를 입은 공주의 시선, 관람자의 시선이 그것이다.

어린 공주는 왕과 왕비를 위문하러 왔지만 왕과 왕비는 공주 뒤에 있는 거울에만 반사돼 나타나고 있다. 작품의 핵심은 공주와 시녀들의 살아있는 표정에 있다. 공주의 양 옆에는 공주에게 물을 주고 있는 시녀와 공주에게 예를 갖추는 귀족 출신의 시녀가 있다. 그 옆에 공주를 즐겁게 해주기 위해 난쟁이 광대가 있고, 문을 열고 나가는 궁정 집사도 보인다.

이 작품은 스페인 궁정의 모습을 생생하게 묘사한 바로크 시대를 압도하는 당대 최고의 걸작이다. 벨라스케스 특유의 사실주의적 접근 방식을 통해 중세 궁정의 화려한 일상이 생생하게 재현되고 있다.

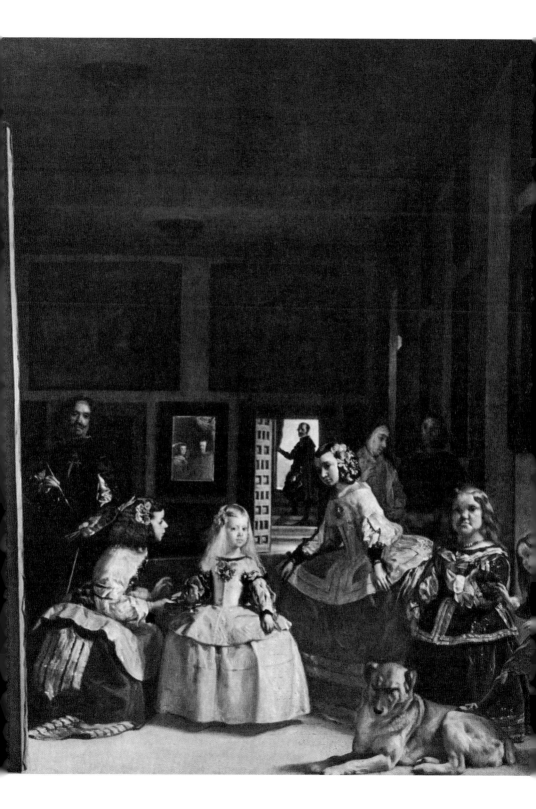

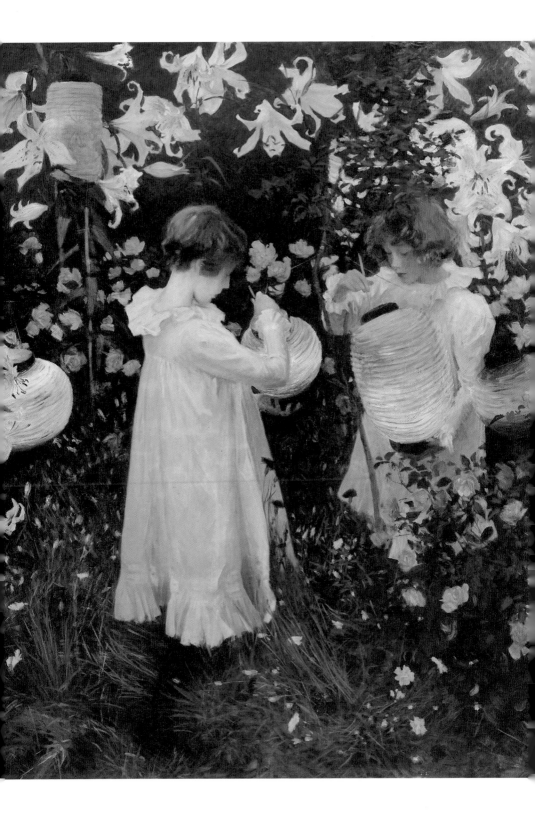

동화처럼 아름다웠던 어린 날의 기억

존 싱어 사전트 / 카네이션, 백합, 장미

지상에 잠시 내려앉은 천사 같은 소녀들과 정원에 핀 하얀 천국 같은 꽃들.
그리고 점점 짙어지는 어둠속에서 환히 빛나는 등불들.
생의 가장 아름다운 순간은 바람처럼 사라져간다.

한여름 밤, 어둠이 서서히 스며드는 거무스레한 대기에 흰옷 입은 두 소녀
가 백합 핀 정원에서 동양풍 등에 하나둘 불을 밝히고 있다. 소녀들은 등에 불
을 켜느라 화가가 자신들을 그리는 줄도 모른다. 어린 시절 동화처럼, 아득한
꿈결 같은 시간이 아스라이 흘러만 간다.

사전트가 파리에서 미술 수업을 끝내고 화가로 입문한 지 얼마 안 돼 영국
의 시골마을 코츠월드에서 친구 딸들을 스케치해서 그린 그림.

그림 속 풍경에 매혹돼 하염없이 바라보고 있노라면 유년의 아름다웠던 시
절들이 꿈결같이 스쳐 지난다. 한없이 맑고 순수했던 유등처럼 환하게 타오
르던 그 시절. 아름다운 순간은 왜 그리 빨리 지나가는 것일까. 그래도 이 소
녀들은 사전트가 있어 다행일 지도 모른다. 어린 시절의 아름다운 순간을 그
림으로 영원히 남기게 되었으니 말이다.

꽃과 나무에 관한 화가의 명상

클로드 모네 / 꽃이 만발한 정원

초록이 무성한 나무숲 밑으로 분홍색 자주색 붉은 꽃들이 만발하다.

마치 천상의 정원을 옮겨놓은 듯한 강렬한 눈부심에 삶에 대한 생생한 생기가 솟아난다.

꽃과 나무에 관한 모네의 관심은 오래전부터 지극했다. 시작은 1860년대 생타 드레스의 르카드르 저택에서 시작되었다. 르카드르 정원을 캔버스에 옮기면서 화려한 꽃의 향연에 심취한 모네는 아르장퇴유와 베퇴유, 보르디게라에서 자신만의 정원을 화폭에 담았다. 모네는 '지상 낙원'이라는 모레노 저택의 정원에서 푸른색과 분홍색의 올리브나무, 레몬나무 등을 그렸다. 보르디게라에서 돌아온 모네는 온실을 만들어 이국적인 식물들을 키우기 시작했다. 모네는 국화, 글라디올러스, 미나리아제비, 한련, 작약, 꽃시계덩굴, 살구나무 등의 꽃들이 화사하게 흩뿌려진 자신만의 정원을 다채로운 색의 마술로 꾸몄다. 모네는 시시각각 변하는 색채의 미묘한 조짐을 정원 꽃들과 나무들의 색채를 통해 우아하게 보여주었다.

미술평론가 제프루아는 "신의 계시이며 시와 같은 그의 작품은 그 이전에는 아무도 보지 못했던 세계를 보여준다"고 말했다.

이토록 아름다운 꽃들을 보라

클로드 모네 / 아이리스가 있는 모네의 정원

정원엔 온통 진보라와 분홍, 빨간 꽃들이 멀미가 날 정도로 붉게 타고 있다.
꽃잎과 풀잎들은 빗방울을 매달고 햇살을 빛내며 행복한 비명을 지르는 듯하다.
정원의 즐거움이 나에게로 와 웃음을 터뜨리지 않을 수 없었다.

모네는 1890년에 지베르니에 있는 집을 사서 화실을 만들었고, 1893년에는
집 주위의 땅을 사들여 정원을 조성했다. 모네의 정원은 근처 엡트 강의 지류
에서 물을 끌어들여 연못에는 수련을 심고 아치형의 다리를 놓았다. 모네의
정원에는 사계절 철을 달리하는 꽃들이 끊임없이 자연의 경이로운 순간을 연
출해낸다. 양귀비, 수국, 장미, 붓꽃, 아이리스가 철따라 서로 다른 꽃대궐을
이루는 모네의 정원에는 예술가의 궁극의 목표인 아름다움이 시시각각 절정
으로 치닫고 있다. 혹시라도 모네의 정원에 들를 일이 있다면 가급적 투명한
가을비가 내리는 가을 해질녘이 제격이다. 그때쯤 비가 그치고 반짝 해가 떠
오르면, 꽃잎과 풀잎들은 빗방울을 머금고 이슬 같은 보석을 잠깐 보여줄 지
도 모른다. 이처럼 아름다운 화실에서 그림을 그릴 수 있었던 모네는 세상에
서 가장 행복한 화가였을지도 모른다.

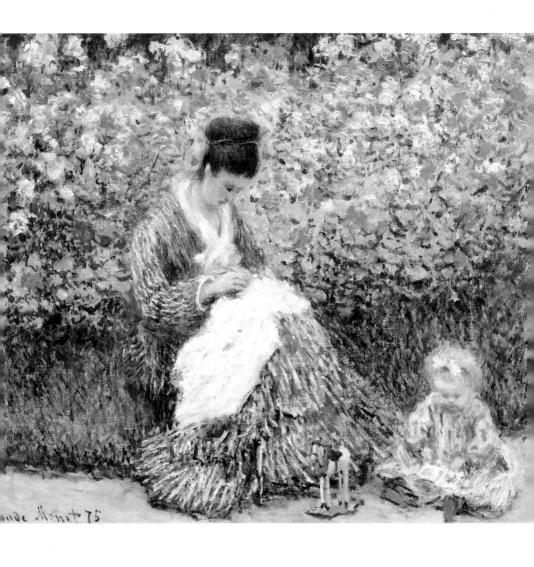

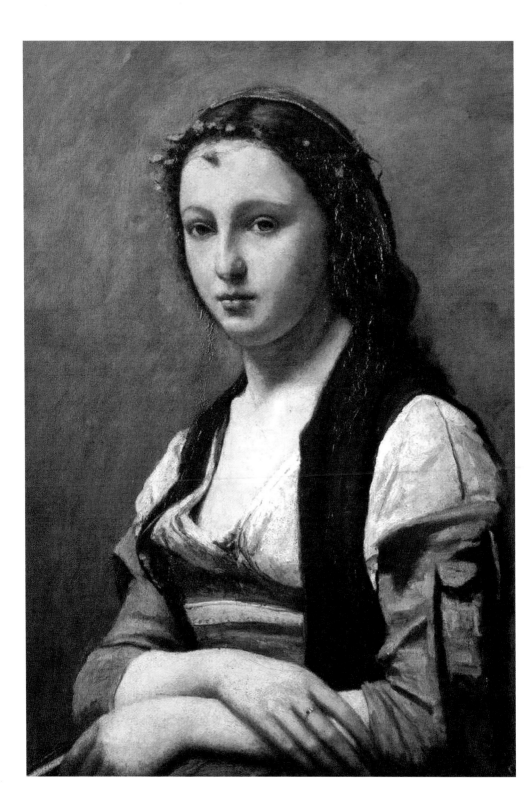

언젠가 그대를 만나게 된다면

카미유 코로 / 진주의 여인

소녀는 고개를 살짝 들어 관람자를 응시한다.
팔을 서로 맞잡은 전형적인 포즈에서 단아한 우아미가 돋보인다.
완벽한 조화와 균형 잡힌 구도는 인상파 초상화의 전형이 됐다.

이 작품은 레오나르도 다 빈치의 〈모나리자〉를 새롭게 해석한 그림이다.
소녀는 고개를 살짝 들어 관람자를 응시하고 있고, 팔을 서로 맞잡아 도도한 포즈로 자신만의 당당한 의지를 표출한다. 팔을 서로 맞잡는 포즈는 전형적인 반신상의 포즈로, 이러한 포즈는 코로가 레오나르도 다 빈치나 라파엘로 같은 르네상스 거장들의 작품을 참조했음을 알 수 있다. 코로가 젊은 시절 공부했던 고전주의로 돌아가고자 하는 의지를 반영한 이 작품은 전체적으로 완벽한 조화와 균형 잡힌 구도로 고전회화의 전통적인 미학을 충실히 따르고 있다. 작품의 제목과는 달리 소녀의 머리를 장식하고 있는 것은 진주가 아닌 나뭇잎이다.

초록빛 봄이 손을 내밀다

아이삭 레비탄 / 첫 번째 초록, 오월, 탐구

초록과 노란 사이엔 따사로운 화사함만 남는다.
오월의 문을 두드리면 '봄날'이 반갑다며 불쑥 손을 내밀 것만 같다.

 온통 짙푸른 녹음으로 둘러싸인 따사로운 봄의 집에서 문을 열고 해사한 모습을 드러낼 것만 같은 화가의 감성이 연상되는 그림. 그림 속 화사한 봄날처럼 기가 막히게 좋은 날씨만 계속되면 골치 아픈 일들도 대수롭지 않게 넘겨 버릴 법하다.

 아이삭 레비탄이라는 여섯 자는 러시아 무드 풍경화를 대표하는 러시아가 사랑하던 화가였다. 물론 그의 봄날은 그리 길지 않았지만, 이 그림만큼 온몸에 따뜻한 햇볕을 받으며 그는 자신만의 서정적인 아름다움을 화폭에 남겼다. 남겨진 시간이 그리 많지 않았던 레비탄은 자신만의 개성적인 감성을 뛰어난 테크닉과 특별한 영감으로 버무려 세상에 둘도 없는 개성적인 풍경화로 남겨 놓았다. 그리고 마흔 살에 홀연히 저만의 흐린 날로 사라져 버렸다.

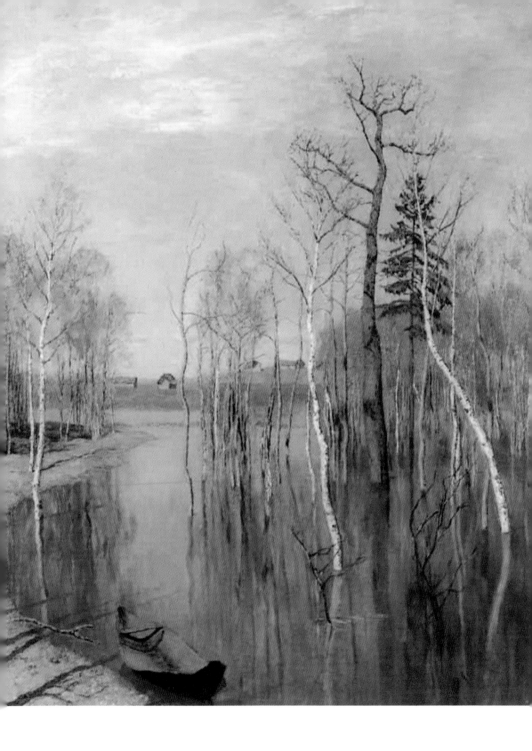

그리운 날엔 강변으로 가고 싶다

아이삭 레비탄/ 봄, 홍수

강의 질감, 강의 나무, 강의 서러움이 물씬 배어나올 듯한 한순간!
아무런 준비도 없이 그저 마음이 가는 대로 흐르면 닿을 듯한 곳.
가지각색의 봄이 아무 장식도 없이 내게로 온다.

인생이라는 그림 속에는 밝은 빛도 있고 어두운 그림자도 있게 마련이다.
살다 보면 맑은 날도 있고 흐린 날도 있다. 어떤 땐 운수 좋게 뜻밖의 것에서
일이 술술 풀릴 때도 있고, 어떤 땐 쉽게 풀려나갈 것 같던 일이 생각지도 않
은 난관에 부딪쳐 실마리를 잃을 때도 있다.

〈봄, 홍수〉엔 인생만사 흐리고 맑은 날의 끝없는 반복이라는 예삿말이 그저
흘려들을 말만은 아닌 듯한 느낌을 준다. 홍수가 덮친 봄의 강변이 이렇게 호
젓한 아름다움으로 빛날 줄은 예전에 미처 몰랐던 사실이다. 레비탄의 봄날
홍수난 풍경이 마냥 우울하지만은 않은 것은 어쩌면 그의 인생이 불행한 삶
에 비해 러시아 사람들로부터 열렬한 사랑을 받았다는 걸로 증명하고도 남음
이 있다. 그는 삶에 대한 철학적인 고뇌를 거듭하며 러시아에서 가장 사랑받
는 뛰어난 예술가로 성장했다.

자연은 빛과 그림자 사이 그 어디쯤

알베르트 비어슈타트 / 햇빛과 그림자

세상에 빛이 있고 그림자가 있다.
그리고 진리는 가장 단순한 빛과 그림자 사이에서 시작된다.

이 작품은 비어슈타트가 서른두 살 때 그린 그림이다.
〈햇빛과 그림자〉를 자세히 들여다보면 그가 그려낸 자연들은 왜 그토록 강
렬한 느낌으로 다가오는지를 알 수 있다. 그가 그린 모든 자연은 빛 속에서
존재하고 빛 속에서 완성되며 빛을 통해서만 가장 완벽한 자연을 완성하기
때문이다.
이 그림을 보면 해가 어떻게 뜨고 그것이 어떤 방식으로 자연과 인간을 감
동시킬 수 있는지를 몸으로 느끼게 된다. 이 그림을 통해서 어렴풋이 자연의
경이로움을 느꼈을 때 나는 삶과 자연이 어떻게 연결될 수 있는지를 비로소
알 것 같았다.
여기 빛이 있고 빛을 진하게 드리우는 그림자가 있다. 자연은 빛과 그림자
사이 그 어디쯤에서 진리가 시작된다고 말하고 있는 것 같다.

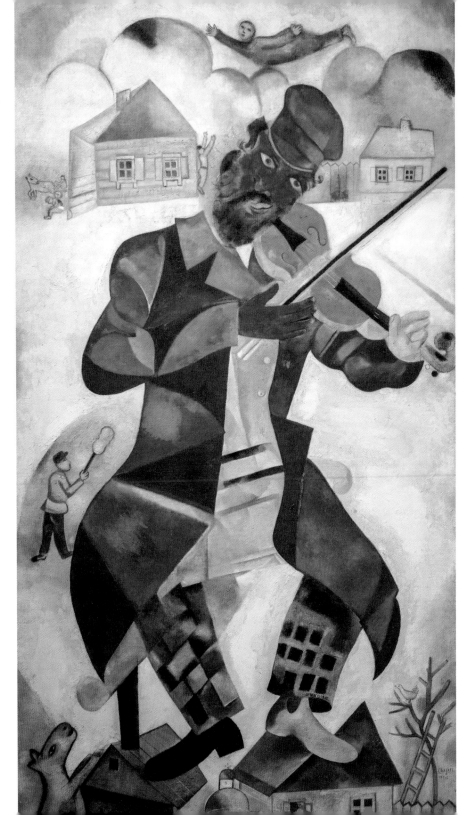

추억은 늦가을처럼 뭉클하다

마르크 샤갈 / 바이올린 연주자

희미한 옛사랑의 추억을 떠올리게 하는 노연주자의 바이올린 선율.

바이올린 선율에 몸을 실은 연주자의 기억 속으로 춤추는 고향의 친구들이 어른거린다.

〈바이올린 연주자〉는 샤갈의 파리 시절, 고향인 유대인 마을을 떠올릴 때마다 그렸던 고향의 사람들을 다룬 익숙한 주제 중 하나이다.

1908년부터 바이올린을 켜는 노인은 샤갈의 작품에 자주 등장한다. 파리에서 샤갈은 수염투성이 노인의 전통적인 모습을 이 그림으로 형상화시켰다.

바이올리니스트는 새가 지저귀는 나무, 얼굴이 세 개나 되는 인물 등 꿈 같은 인물들이 사는 눈 쌓인 마을을 추억어린 시선으로 내려다본다. 초록색으로 물든 그의 얼굴은 아이가 날아다니는 구름 속에 나타난다. 그림 속 모든 대상은 자유롭게 움직이고, 화면 속 춤추는 거인이 율동하는 대상들에 더욱 활기를 불어넣는다. 유대인 공동체에서 바이올리니스트는 마을의 모든 축제와 의식을 담당하는 중요한 인물이다. 샤갈은 황량한 러시아의 고단한 예술가를 떠올리며 꿈결처럼 지나온 유대 마을의 추억을 회상한다. 유대인이었던 샤갈이 춤과 음악을 통한 종교적 기원이 이루어졌던 러시아의 고향을 그리워하며 그린 사람들의 모습이 애잔하다.

별들도 따뜻한 밤이면

앙리 루소 / 카니발의 저녁

고요한 달밤, 카니발 차림의 연인이 다정스레 팔짱을 끼고 숲 속을 거닌다.
사랑의 밀어를 나누는 연인도, 휘영청 빛나는 노란 달빛도
세상은 그저 달콤하고 평화롭기만 하다고 말하는 듯하다.

고요한 달밤, 카니발 의상을 맵시 있게 차려입은 한 쌍의 연인이 다정스레
팔짱을 끼고 카니발을 즐긴다. 연인들은 오늘 밤 달빛에 비친 아름다운 밤풍
경에 매료돼 밤거리로 나올 수밖에 없었을까, 아니면 근처에서 벌어진 카니
발에 다녀오는 길일까?

달밤에는 모든 것이 동화의 주인공이다. 숲길을 거닐며 사랑의 밀어를 나
누는 연인들의 동화도, 교교하게 비추는 둥근 달의 동화도 이 시간엔 모두
가 주인공이다.

구름은 아이스크림콘을 닮아도, 검정색 정자 지붕이 삼각형 모양으로 대강
오려붙인 것 같아도, 나무숲 뒤의 형체가 무엇을 그렸는지 구별조차 어려워도
지상의 젊은 연인들은 세상 그 누구보다 행복해 보인다. 그래서 단순 소박한
동화풍의 루소표 낭만 화폭은 누가 뭐래도 이 밤의 최고 걸작이다.

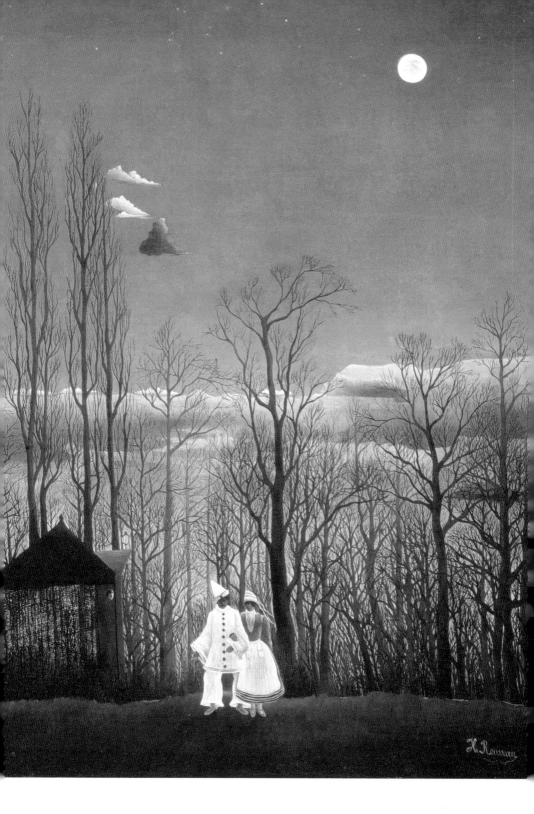

고단한 베아트리체의 꿈

존 밀레이 / 마리아나

창가에 서서 잠시 허리를 펴고 고단한 일손을 놓는 여인의 휴식.
노동의 수고를 놓는 여인의 동작이 더없이 가볍고 우아하다.

〈마리아나〉를 보고 있노라면 순식간에 자석처럼 끌어당기는 매혹에 빠지게 된다. 오랜 노동 끝에 잠시 허리를 펴고 쉬는 마리아나의 애수 어린 모습에선 웬지 모르게 우아하고 아름다운 여인의 서늘한 매력에 눈을 뗄 수가 없다. 푸른 옷을 입은 처녀는 아마 수를 놓던 중이었나 보다. 피곤한 몸을 잠시 쉬려고 허리를 가볍게 젖히는 그녀의 동작은 더없이 가볍고 우아하다. 자연스럽게 묶어 올린 금발머리에도, 고단한 몸을 펴려고 손을 짚은 늘씬한 허리도 여인의 우아함을 더욱 돋보이게 만든다. 밀레이는 이 작품을 앨프리드 테니슨의 시 〈마리아나〉에서 따 왔다고 한다. 테니슨의 시는 여인의 매혹을 일상의 비참함으로 더없이 희석시킨다.

"그녀는 말한다. 내 삶은 다 망가졌어, 라고, / 그는 오지 않을 거야, 라고. / 그녀는 또 말한다. 난 지쳤어, 지쳤어, / 차라리 죽을 수 있다면, 이라고."

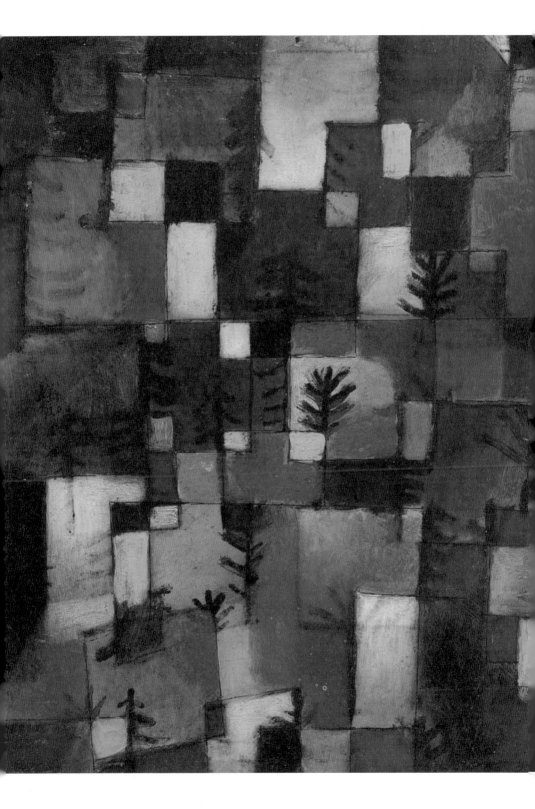

나의 마음속으로 동화가 스며든다

파울 클레 / 남쪽 정원

따뜻함이 마음으로 스며든다. 노랗고 푸르스름한 동화 같은 그리움이 번지면 남쪽 정원에는 아름다움의 결정만 남는다.

1910년에 클레는 자신의 일기에 "나는 아직도 그림을 그릴 수 없다"라고 기록했다. 그리고 4년 후 그는 일기에 이렇게 썼다.

"나는 지금 작업을 되는 대로 내버려둔다. 그 작업은 너무나 깊고 부드럽게, 그리고 선명하게 내 마음속으로 들어온다. 지금 색은 나를 갖는다. 색은 아마도 이 작업을 하는 동안은 나를 가질 것 같다. 이것은 행복한 감각의 시간이다. 나의 색은 하나가 되었다. 나는 화가이다."

클레에게 있어 화가와 화가가 아닌 어떤 것은 마음속 동화의 세계를 자연스럽게 구현하느냐 아니냐에 달려 있다. 그만큼 그에게 그림은 상상 속 환상으로 가는 아름다운 이정표이기 때문이다.

당신의 봄날은 언제인가

에두아르 마네 / 봄

아름다움은 봄날 새초롬한 맵시 있는 여인이다.

우리가 사랑하는 날들은 찰나에 피었다 사라지는 분분한 낙화(洛花)다.

　예나 지금이나 아름다운 여인은 '봄'을 상징하는 대체 불가한 대상이었나 보다.

　'인상주의의 아버지'로 불리는 에두아르 마네는 도심 사람들의 일상을 세련된 화풍으로 포착한 화가였다. 마네는 1881년 파리의 아름다운 여인 네 명을 모델삼아 사계절을 표현하고 싶었다. 하지만 마네의 사계는 겨우 '봄'과 '가을'만 그리고 1883년에 세상과 이별하며 완성되지 못했다.

　1881년에 완성한 '봄'은 당대 프랑스 최고 여배우인 잔 드 마르시의 옆모습을 드라마틱하게 잡아낸 걸작이다. 플로럴 액센트가 있는 단풍잎 격자무늬 드레스를 입은 시크한 젊은 여성이 파라솔을 들고 서 있다. 도도한 눈빛으로 정면을 응시하는 여인의 사신감은 자신의 아름다움을 충분히 인식하는 눈치이다. 아름다운 여인의 봄은 마네의 섬세한 붓터치와 풍부한 색감으로 생생한 느낌으로 살아난다. 20년 동안 파리 살롱에서 거부되거나 논란에 휩싸여 별 재미를 보지 못했던 마네가 살롱전에 출품해 가장 큰 성공을 거둔 성공작이 되었으니 이래저래 마네에게는 마지막 봄날 같은 작품이었다.

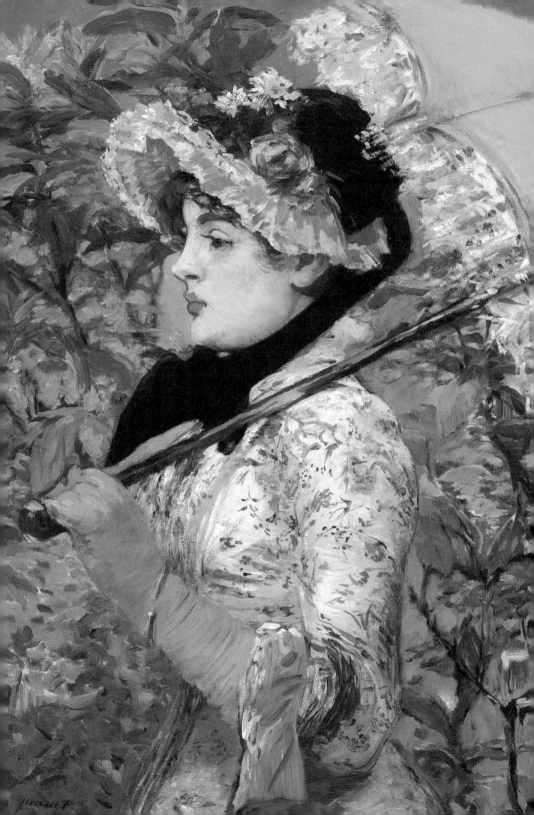

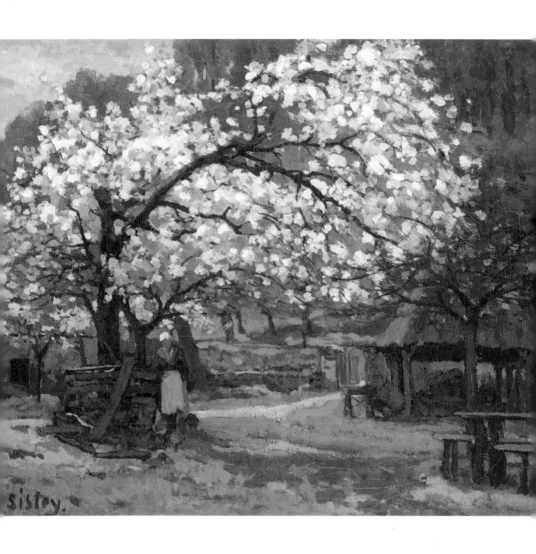

그에게선 애틋한 그리움의 향기가 난다

알프레드 시슬레 / 꽃 핀 사과나무, 봄의 아침

눈꽃처럼 하얗게 날리는 사과나무 밑에 시골 아낙이 닭의 모이를 주고,
싱그러운 초록과 황토색 오두막이 5월의 봄볕으로 익어갈 때,
조는 듯 부신 듯 사뿐사뿐 봄날은 그렇게 우리 곁으로 온다.

시슬레의 화폭에선 '애틋한 그리움'의 향기가 난다.

이렇게 환하고 밝은 생명이 움트는 초록빛 화폭에도, 그 안에는 눈물겨운 첫사랑의 아릿한 추억이 묻어날 듯하다.

인상주의 풍경화를 처음 접하게 되면, 첫눈에 반하는 그림이 있고, 볼수록 정이 드는 그림이 있다.

시슬레의 그림은 분명히 처음 본 그림인데도 볼수록 정이 드는 감성이 있다. 그것은 욱씬, 하고 마음을 찔러오는 통증 같은 그리움의 색감이다.

시슬레는 바질, 모네, 르누아르 등 인상파 화가들과 친하게 지내며, 파리 주변의 물과 숲과 하늘을 섬세하고 신비로운 터치로 그려냈다.

시슬레의 풍경은 꿈속의 풍경이다. 언젠가 다시 돌아가고 싶은, 아득하고 은밀하여 더욱 그리운 내 마음속 기억의 강이다.

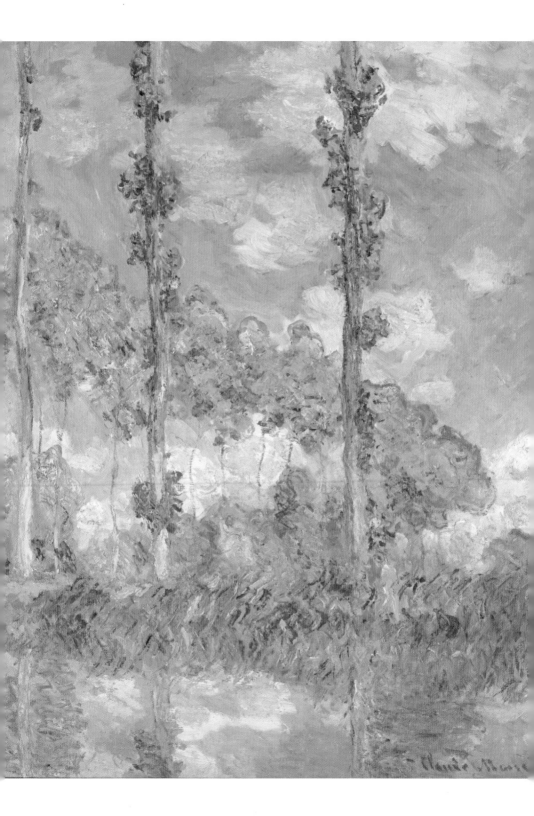

한없이 투명에 가까운 나무의 속삭임

클로드 모네 / 바람부는 날, 포플러

포플러 나무들은 빛을 따라 하늘로 솟구쳐 올라가듯 뻗어가고,
거세게 불어오는 바람의 영향에 키 작은 나무들은 낮게 고개 숙인다.
눈이 부시게 푸르른 날에 하늘로 비상하는 싱싱한 포플러에서
젊은 날의 아름다운 기억이 생동하는 생의 환희로 빛난다.

'한순간에 완전한 형태를 포착하는 것.' 1890년도에 모네는 이 과제에 집착한다. 그는 빛 속에서 드러나는 완전무결한 한순간을 잡고 싶었다. 하지만 그는 "태양은 도저히 따라잡을 수 없고, 내 작업 속도는 너무 느리다"고 한탄했다.

1890년에 모네는 〈노적가리〉 연작을 끝낸 후 상하로 긴 그림 연작에 몰두하는데, 주제는 봄과 여름에 역동적으로 움직이는 포플러였다.

포플러 연작은 밝고 경쾌한 색조인 파란색과 분홍색이 주조를 이룬다. 포플러들은 태양을 향해 우뚝 솟아 있다.

모네는 뽀얗게 비추는 햇빛을 잡기 위해 시시각각 변하는 햇빛의 순간을 최대한 천천히 그렸다. 모네는 이 작업을 진행하면서 지베르니의 벌목 계획마저 지연시키기까지 했다.

장 피에르 오슈테는 모네의 포플러 연작을 이렇게 회상했다.

"포플러 연작을 그리던 중 나무들의 밑동에 도끼 자국이 있는 것을 발견했다. 나무들이 곧 벌목될 계획이라는 소식에 그는 벌목 계획을 지연시키기 위해 돈을 지불했다."

1892년 3월, 화상인 뒤랑 뤼엘은 포플러 그림 15점을 전시해 큰 성공을 거두었다.

피사로는 모네의 포플러 연작을 감상한 후 이렇게 말했다.

"저녁나절에 아름답게 늘어서 있는 포플러 세 그루를 보았네. 색채가 아름다우면서도 아주 장식적이었네!"

클로드 모네의 〈포플러〉 연작들

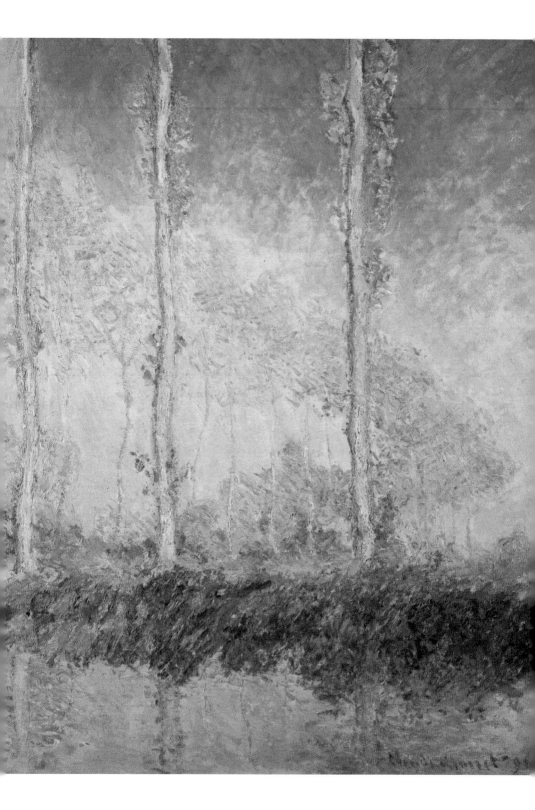

사람의 마을에 꽃이 피면

마르크 샤갈 / 나와 마을

낯선 타향살이가 고단할 때면 마음속으로 환하게 떠오르는 그림 같은 고향의 추억들!

화가의 고향에선 아름다웠던 사람들과의 인연이 더욱 가슴 저미게 살아나는 것일까.

샤갈의 마음의 고향인 러시아 비테프스크의 풍경은 여느 고향의 풍경과 같은 듯 다른 정취를 풍긴다. 어느 것 하나 그만 그만한 시골 마을 풍경이 아닌 것이 없지만 자세히 보면 또 다른 신비로운 풍광이 지상의 또 다른 낙원을 연상케 한다.

샤갈은 파리 생활 다음해에 이 작품을 그렸다. 제목도 고향을 추억하는 〈나와 마을〉이다. 제목에서도 나타나듯이 이 작품에는 화가의 내면에 자리 잡은 고향의 풍경이 그만의 환상적인 화풍으로 그려져 있다. 짐작컨대 화면의 중앙에 자리한 녹색 남자는 샤갈 자신이다. 화가는 고향을 회상하며 양젖을 짜는 여인과 쟁기를 들고 유유자적 어딘가로 향하는 농부를 친근하고 익숙하게 그리고 있다. 아마도 1944년 아내 벨라가 죽고 난 후 그녀와의 아름다웠던 한때를 그리워하며 그린 비테프스크의 풍광은 그만의 목가적인 환상과 고향 사람들에 대한 동화적 표현으로 아내에게 바치는 헌화가 아닐 수 없다.

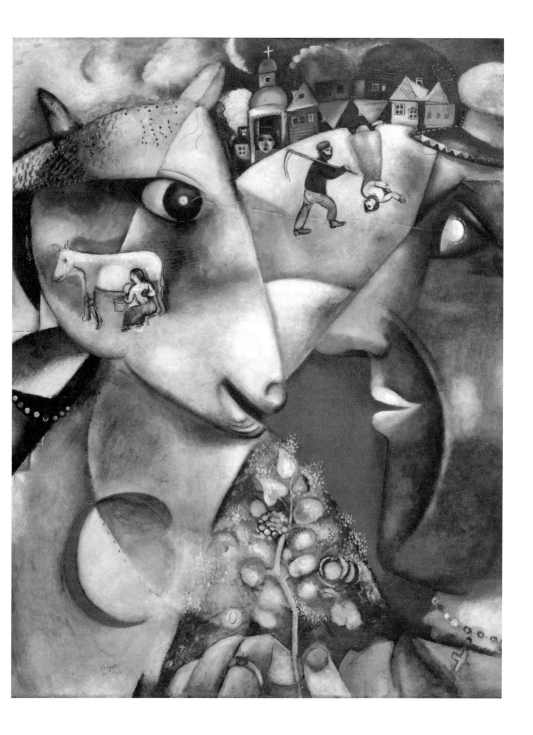

그저 순수한 덧없음의 아름다움

외젠 부댕 / 흰 구름, 파란 하늘

그저 흰 구름이, 아무 것도 없는 그 구름이,
텅 빈 하늘의 덧없는 그리움이 둥둥 내 가슴속으로 떠다녔다.

　인상주의 그림 하면 자동반사적으로 언급되는 저 도저한 아름다움의 표상! 물론 많은 이들은 모네의 〈인상, 해돋이〉를 인상파 그림의 첫 시도로 보지만, 나에겐 제목만큼 강렬하게 와 닿는 이 그림이 그저 '흰 구름, 파란 하늘'로 가슴에 팍 박히는 인상주의의 모든 걸 담고 있다. 어떻게 구름은 그렇게 진짜 구름처럼 그림을 온통 뒤덮을 수 있으며, 하늘은 또 왜 그토록 구름에 덮인 하늘일 수 있는지. 기다란 지평선 위를 압도하듯 펼쳐진 이 구름과 이 하늘은 그냥 거짓없이 자연의 구름과 하늘을 보여주고 있다. 오로지 야외의 자연광선 아래서 그 빛의 변화로 시시각각 달라졌던 대지와 대기의 있는 그대로의 형상만을 붙잡아두려 했던 외광파의 선구자 부댕!
　복잡한 생각의 끝을 놓고 싶을 때 가장 먼저 펼쳐보게 되는 덧없는 아름다움! 누군가를 떠나보낸 다음날, 언젠가 마지막인 이 세상을 돌이켜볼 어느 날이 온다면, 아마 이 파란 하늘과 흰 구름을 보고 싶을 것 같다.

왜 그리느냐고 묻거든

얀 베르메르 / 화가의 아틀리에

그림은 화가에게 정신의 표상이자 역사의 표현이다.
베르메르에게 그림은 예술을 대하는 화가의 철학을 표현하는 도구였다.

어떤 의미에서 〈화가의 아틀리에〉는 작업실 이상의 의미를 담고 있는 공간이 아닐 수 없다. 베르메르가 그리고자 했던 '화가의 아틀리에'는 당대 화가의 사회적 발언과 역사적 의미를 표현하고 성찰하는 공간이었다.

이 그림은 17세기 네덜란드 미술의 한 주조를 이루는 '아틀리에에서 화가가 모델을 그리는' 소재를 다루고 있지만, 한 꺼풀 벗겨 들어가면 모델이 된 여인이 상징하는 것이 바로 '역사의 여신 클리오'를 표상하고 있음을 알 수 있다.

모델은 파란 옷을 입고 손에는 트럼펫과 책을 들고 있고, 머리엔 월계관을 쓴 신화적인 인물이다. 이는 곧 역사의 신 클리오의 소지품이 바로 '책, 월계관, 나팔'이기 때문이다. 결국 이 그림은 일반적인 화가의 아틀리에가 아닌 '역사'를 상징한 종교화라고 볼 수 있다.

베르메르는 이 그림을 통해 '회화 예술'에 대한 자신의 신념과 이상을 그림으로 형상화하고 있다. 즉 베르메르는 이 그림을 통해 화가라는 직업 자체를 칭송하고 있는 것이다.

신은 사람 속에 있다

카미유 코로 / 마르셀 성당

성당은 성스러운 장소이자 아이들이 편안하게 뛰놀 수 있는 놀이 공간이었다.
야트마한 동산과 나무 뒤로 비추는 성당의 풍경이 평화롭다.

코로의 성당은 한적하고 고요하다. 예배가 없는 날의 성당은 마을 사람들
의 쉼터이자 아이들의 놀이터이다. 성당 앞 공터에 놓여있는 짓다 만 벽돌 더
미에 한 소녀가 기대 있고, 맞은편 바위엔 한 남자가 쉬고 있다. 화면의 반 이
상을 덮은 유럽의 우중충한 푸른 하늘 아래 마르셀 성당의 위용이 자못 엄숙
하다. 성당 근처엔 한가롭게 마차가 지나가고, 방금 성당에서 나온 듯한 신자
가 거리로 걸어온다.

1866년 파리 부근 보베의 친구 집에 머물던 코로는 야외에서 마르셀 성당을
스케치했다. 그리고 자신의 아틀리에에서 오랜 작업 끝에 루브르 박물관에 걸
릴 불후의 명작으로 탄생시킨다.

매우 간결한 이 풍경화에는 코로의 익숙한 구성 요소들이 두루 배어 있다.
나무, 길, 역사적 건축물 그리고 프랑스의 청명한 푸른 하늘이 그것이다. 평
화로운 오후의 고요한 정적이 성당의 위엄을 한층 돋보이게 하는 너무나 인
간적인 풍경의 성당이다.

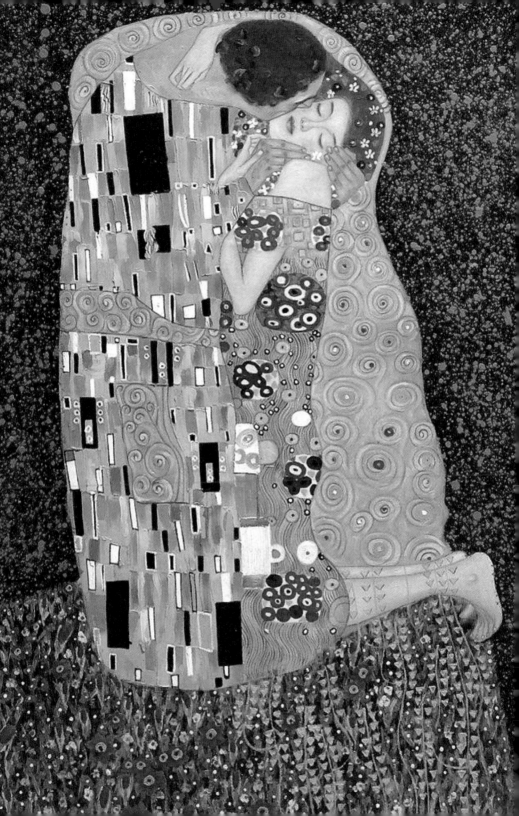

사랑, 그 절실한 아이러니

구스타프 클림트 / 키스

자주색 꽃들과 노란 줄기 위에서 사랑하는 연인들이 깊은 입맞춤을 한다.

누구에게나 사랑은 뜻밖의 기쁨이고 낯선 슬픔이며 익숙한 외로움이다.

직사각형과 원형의 어울리지 않는 두 존재가 부딪쳐 아름다운 파열음을 내는 것, 사랑이다.

〈키스〉! 클림트를 전 세계인에게 각인시킨 표현주의의 걸작이자 그를 당대 화단에서 추방시킨 문제작. 이 작품만큼 많은 논란과 화제의 중심에 섰던 작품도 서양미술에서 그리 흔치 않을 것이다. 지금은 그림뿐만 아니라 다양한 디자인으로 묘사돼 청춘남녀의 사랑을 받고 있는 작품이다.

그림은 서로 상반되는 이질적인 이미지가 충돌해 그로테스크한 아름다움을 연출한다. 여자의 드레스엔 원형의 생물 문양이 새겨져 있고, 남자의 옷에는 강인한 직사각형 장식이 박혀 있어 서로가 강렬한 대조를 이룬다. 클림트 식 사랑의 방정식은 흉측하게 굽은 여자의 발가락과 일그러진 손, 남자의 갈색 피부가 어우러져 오싹한 진실을 전한다. 사랑은 지독하게 싸우면서 아름답게 순응하는 인간만의 외로운 여정이기라도 하듯 관람자들을 끊임없이 자극하는 장식과 관능의 메타포가 클림트의 원시 표현주의를 제대로 보여주고 있다. 클림트의 작품 〈누다 베리타스〉 상단의 비문에 적힌 "너의 행동과 예술 작품으로 모든 사람에게 즐거움을 줄 수 없다면 소수의 사람을 만족시켜라"라는 그의 언명이 많은 것을 깨닫게 한다.

자연, 그 생생하고 시적인 블루

모리스 블라맹크 / 들판

초록 들판, 빨간 지붕의 집 한 채, 황토흙 위로 일어설 듯한 농작물……
바람에 나부끼는 하얀 꽃잎마저 강렬한 대지의 숨결로 살아서 나부낀다.
대지의 거친 숨소리가 성난 파도처럼 휘몰아치는 자연의 현장이다.

〈들판〉은 인상주의적 접근법에 따른 풍경화 구성으로 대지의 강렬한 원색이 살아 숨 쉬고 있다. 블라맹크는 야수파의 선구자답게, 빨강, 노랑, 초록, 하양 등의 원색을 굵은 필촉을 사용해 병렬적으로 화면에 가득 펼쳐 대담한 원시의 개성을 활짝 열어 보인다. 전통적인 사실주의의 색채를 완전히 파괴해 명암, 양감 등도 파기한 격렬한 정신의 표현은 살아 있는 자연의 정신을 구현하는 데 성공하고 있다. 그는 때로 물감이 묻은 붓으로 칠하지 않고 물감의 튜브를 바로 짜내 색칠함으로 대상의 본질에 직접적으로 다가서고자 했다.

블라맹크는 "그림의 창작은 물건처럼 유통을 위해서 그리는 것이 아니고 자기의 그림을 그리는 것이다"라고 단언하면서, 자연발생적이고 열정적이며 매우 신체적인 자신의 감성에 의해 인지되는 감정을 표현하는 풍경을 화폭에 담았다.

아무도 나를 위해 울어주지 않는다

차일드 해섬 / 피아노 치는 여인

문득 삶이 허하고 막막하고 외롭다고 느껴질 때면,
세상에서 가장 아름다운 가을날 피아노 선율에 빠져보라.

이 화가의 그림을 멍하니 바라볼 때가 있다. 사는 게 가끔 난감하거나 허무하거나 막막하게 느껴질 때면 가만히 화집을 꺼내 오래도록 쳐다보게 되는 화가, 차일드 해섬이다. 내 대책 없는 삶의 막막함을 견디게 해주는 인생 그림은 그의 〈피아노 치는 여인〉이다.

이 그림 속, 피아노 앞에 앉아 있는, 하얀 드레스 입은 젊은 여인이 나를 대책 없이 무너뜨려 멍하니 생각에 잠기게 만든다. 그녀는 '가을'같이 느껴지기도 하고 때로는 서글픔으로 다가오기도 한다. 마음의 중심을 잡고 그림을 좀 더 바라보면 피아노 치는 그녀의 호흡과 심장박동이 내 안으로 파르르 떨려 전해오는 느낌을 받는다. 그리고는 문득 모든 것이 멈춘 듯한 정적이 느껴질 때쯤, 그녀가 떨궜던 고개를 치켜들고 깊숙이 나를 응시할 것만 같다.

피아노 치는 그녀는 미동도 하지 않고 그 자리에 앉아 온몸으로 겨울을 끌어들일 것만 같다. 피아노 치는 여인의 흰 드레스가, 백짓장 같은 하얀 피부가, 추운 겨울을 이겨내고 새봄을 틔우는 결연한 의지를 보여주는 것 같다.

카미유 코로 / 모르트퐁텐의 추억

모르트퐁텐, 아름다움의 한가운데

카미유 코로 / 모르트퐁텐의 추억

투명한 초여름의 나무에 방울방울 추억들이 걸린다.
어머니는 손을 뻗어 나무에 달린 열매를 따고,
나무 밑 둥지에선 코 묻은 아이가 떨어진 솔방울을 줍는다.

화폭의 왼쪽은 연못가의 나무들로 자연스럽게 막혀 있고, 오른쪽은 하늘과
물을 향해 열려 있다.

여기에 열매 따는 주제를 도입하여 자연 안에 있는 인간을 조화롭게 그려
냈다. 마지막으로 안개가 채 걷히지 않은 아침 햇살을 시적으로 '흐릿하게' 표
현하고 있다.

코로의 풍경화들은 은빛 톤이 잘 살아난 꿈결 같은 기억의 순간들이다.

손가락 사이로 빠져나가버린 안타까운 유년의 고향 이야기.

투명한 초여름의 강물 위로 소곤소곤 유년의 기억들이 떠간다.

이 그림은 평온한 자연과 모든 속박에서 벗어난 여유로운 전원생활을 코로
만의 미학적이고 시적인 세계로 승화시킨 인상풍경화의 수작이다.

추억은 초여름처럼 투명하다

장 프라고나르 / 그네

울창한 숲 속에서 화사한 드레스를 입은 젊은 여인이 그네를 타고 창공을 가로지르며 하늘높이 솟구쳐 오른다. 그녀에게 이 순간만큼은 세상 그 누구도 부럽지 않은 아름다운 자유인이다.

〈그네〉는 프라고나르에게 엄청난 명성과 부를 안겨준 불후의 출세작이다. 그는 자신의 후원자였던 상 줄리앙 백작으로부터 의뢰를 받아 이 작품을 완성하였다.

울창한 숲 속에서 화려한 드레스를 입은 젊은 여인이 두 남자 사이에서 그네를 타는 모습을 그린 이 그림은 여인의 벗겨진 신발과 여인 아래에서 치마 속을 훔쳐보는 듯한 백작의 포즈 등이 에로티시즘의 분위기를 물씬 풍기고 있다. 그는 자신의 그림 속에 실크나 레이스만 걸치거나 혹은 아무 것도 걸치지 않은 여자들을 등장시켜 한때 저속한 풍속화가로 낙인이 찍히기도 했다.

로코코 미술의 마지막 대가로 일컬어졌던 프라고나르는 감성적이며 화려한 화풍을 그림에 유려하게 묘사해 후일 인상주의 화가들의 화려하고 강렬한 색채감의 그림에 큰 영향을 주었다.

아주 사소한 행복의 풍경

오귀스트 르누아르 / 두 자매

자매의 발그레한 복숭아빛 뺨에 사랑스런 안온함이 묻어난다.
꽃피는 봄날이 오면 한껏 멋을 내고 한나절 피크닉이라도 다녀오고 싶다.

르누아르식 전매특허인 부드러운 분홍빛 꽃대귈과 빨강색 모자, 꽃장식을
한 아이의 파란 모자가 세상 그 누구보다 행복한 정취에 젖게 하는 그림이다.

르누아르는 그림 속에 슬픔을 담는 것을 싫어했던 화가였다. 그의 그림엔
늘 평온하고 온화한 아름다움의 감성이 물씬 묻어나야 했다. 그래서 평소 지
인들과의 자리에서 그는 "나에게 그림은 사랑스럽고 즐겁고 아름다운 것이어
야 한다. 세상엔 싫은 것들이 너무 많다"고 자주 말했다고 한다.

1879년에 그린 이 작품은 당대 화단에 르누아르풍이란 형식을 유행시킬 만
큼 그의 인기가 절정에 치닫던 시기의 그림이다.

나른하고 따뜻한 오후, 두 명의 사랑스런 자매가 아름다운 풍경 속의 테라
스에서 편안한 휴식을 취하고 있다. 화폭 가득 현란한 빛과 색의 향연이 넘쳐
나는 화가의 감각적인 색채가 돋보이는 작품이다. 르누아르의 작품은 항상 즐
거움이 넘치는 행복으로 가득 차 있다.

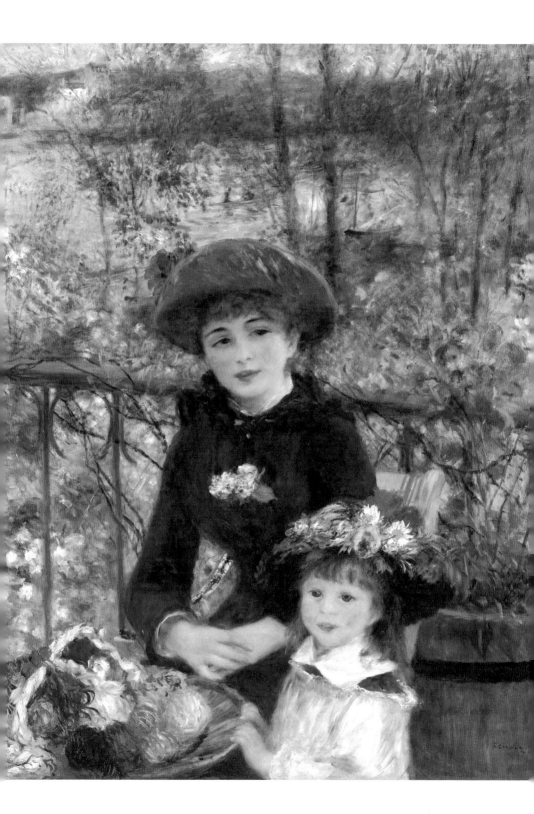

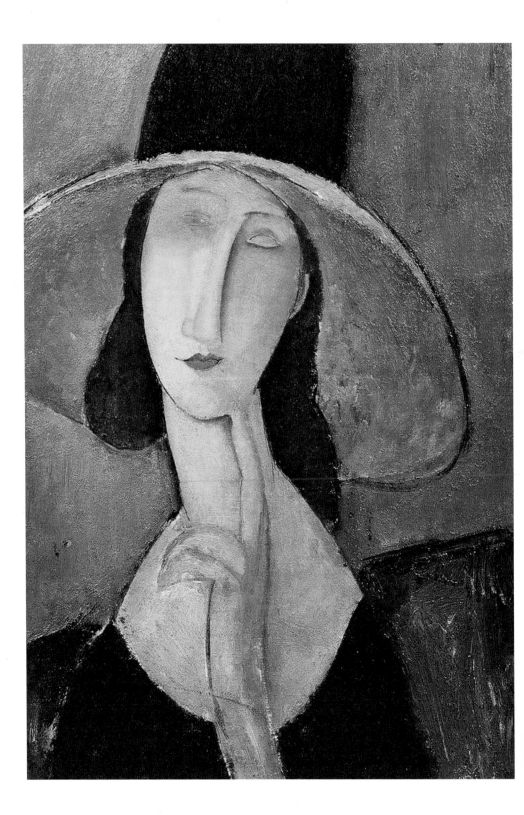

그리움은 영혼의 눈동자를 그린다

아메데오 모딜리아니 / 큰 모자를 쓴 잔 에뷔테른

가느다란 얼굴, 기다란 코, 한없이 긴 목, 웃지 않는 여인.
화가가 그린 여인은 텅 빈 큰 눈으로 무엇을 바라보고 있을까?
모딜리아니의 그 여인은 모딜리아니의 그리움만을 점점 닮아가는 듯하다.

이 작품은 모딜리아니의 연인이자 부인인 잔 에뷔테른의 초상화이다.
모딜리아니는 말년에 부인 잔을 모델로 약 3년간 많은 그림을 그렸다. 그의 인물 그림에는 눈동자가 없다. 그래서 쓸쓸함, 고독함, 애잔함 등의 모든 감정이 화면 가득 채워지며 그윽하게 우리를 바라보는 듯하다. 어느 날 잔이 모딜리아니에게 "왜 눈동자를 그리지 않느냐?"고 묻자, 모딜리아니는 "내가 당신의 영혼을 알게 되면 눈동자를 그릴 것"이라고 답했다고 한다.
1917년 몽파르나스의 카페에서 모딜리아니는 14세 연하의 화가지망생 잔 에뷔테른을 만나 순진무구한 사랑에 빠진다. 그리고 두 사람은 1919년 잔이 두 번째 아이를 임신하자 결혼서약을 하며 행복한 나날을 보냈다. 하지만 행복한 나날도 잠시, 병약했던 모딜리아니는 1920년 요절을 하고 만다. 그리고 그 다음날 잔은 자신의 집 6층에서 뛰어내려 자살로 둘만의 행복했던 삶을 마무리한다. 지상에서의 짧은 행복을 천상에서도 이어가려 했을까. 모딜리아니의 초상화 속 잔의 텅 빈 눈동자가 어느 날 몹시 그리울 때가 있다.

봄 한때, 꽃의 적멸에 들다

빈센트 반 고흐 / 꽃이 핀 과수원

흐드러지게 핀 편도나무, 벚나무, 복숭아나무……
프로방스의 자연은 정확하게 색을 만들어내기 위해 필요한 곳이다.

1888년 봄의 프로방스의 과수원에선 과일나무가 흐드러지게 하얀 꽃들을 뿜어낸다.

빈센트는 프랑스의 봄의 전령과도 같은 이 매혹적인 자연에 매료되어 푸르고 붉은 나무와 꽃들을 아름답게 채색했다. 꽃이 핀 과수원에는 편도나무며 복숭아나무며 벚나무에서 철도 되기 전에 일찍 핀 과일꽃들이 형형색색으로 분분히 대기를 흘러 다녔다.

서른한 살이 된 동생 테오에게 보낸 과수원 그림 중에는 흰색 바탕에 연한 노랑색과 라일락 색채로 그려져 있는 광적인 분위기의 것도 있었다. 그러한 그림은 "이곳의 자연은 정확하게 색을 만들어내기 위해 필요하다"라는 빈센트의 말을 뒷받침해 준다.

대지가 온통 봄기운에 요동치는 바람 센 날이면 꽃들이 지천으로 흐드러진 고흐의 과수원에 가고 싶어진다. 그곳엔 푸른 하늘을 배경으로 잎새 없는 가지에 꽃만 화사하니 피어 있다. 꽃들은 눈보라가 아무리 거세도 절대 떨어지지 않을 것처럼 가지에 꼭꼭 붙어 있다. 아마도 이 그림을 그리면서 고흐는 처음으로 생의 의지를 불태웠을 지도 모른다. 그때 쓴 화가노트에는 "이제 나는 곧 열매를 맺을 것이다"라는 희망의 의지가 읽힌다. 하지만 고흐는 헛된 희망을 비웃기라도 하듯 그해 8월에 세상을 떠난다. 지금 이 그림은 그의 조국 네덜란드의 반 고흐 미술관에 걸려 있다.

내가 그대를 기다리는 이유는

조르주 쇠라 / 병자

인간은 삶 앞에서 그저 나약하다.
나에게 한없이 강한 모습만을 보여주었던 그도 그랬다.
기다리는 사람은 모두 외로운 삶의 투쟁을 멈출 수 없는 것이다.

서로 대비되는 작은 색점들을 수없이 병치시켜 시시각각 변하는 빛의 움직임을 섬세하게 묘사하는 기법을 '점묘법'이라 하고, 이 기법을 처음 만든 화가가 조르주 쇠라이다.

쇠라는 점묘법을 사용하여 미술계에 길이 남을 대작들을 남겼는데, 질서정연하게 찍혀진 순수색의 작은 점들은 감상할 땐 거의 식별되지 않으며, 단지 화면 전체가 빛으로 아른거릴 뿐이다.

쇠라의 그림 속 병자는 한 많은 자신의 생을 돌아보며 벽에 기대 골똘히 생각에 잠겨 있다. 벽에 기댄 병자의 흐릿한 시선이 아스라이 머뭇거리는 정경을 점묘법만큼 생생하게 잡아두는 화법이 또 있을까.

그래서 우리네 삶도 한순간의 명멸이다. 저 담벼락에 기댄 병자처럼 모든 인간은 삶 앞에서 나약한 존재가 된다. 그래도 그는 죽는 날까지 삶과 외로운 투쟁을 해나갈 것이다.

저녁 강을 홀로 걷는다는 것은~

찰스 스프레이그 피어스 / 양치기 소녀의 뜨개질

주위는 고요하고 가끔씩 저녁 바람만 살랑거린다.
인적도 없는 들판을 뜨개질에 열중하며 걷는 여인의 바람은 무엇일까.

고요한 우아즈 강변에 불그레한 낙조가 비춘다. 사방은 이 세상 것이 아닌 듯 낯선 고요로 적막감마저 감도는데 이목구비도 뚜렷한 아름다운 여인이 홀로 강 위 언덕길을 걷고 있다. 한 손엔 뜨개질감을 잡고 다른 손으로 뜨개질을 하며 걷는 길은 언제나 걸었던 길인 듯 발걸음이 익숙하다. 여인을 제외하곤 인적도 없고, 저녁 강을 건너는 나룻배마저 보이지 않는다. 끝 모를 생명의 기운으로 고운 자태를 뽐내는 이름 없는 들풀들과 아름다운 꽃망울들만 피어 있을 뿐이다. 같이 걷는 길벗 하나, 따라오는 강아지 한 마리 없이 거니는 모습에서 쓸쓸함이 묻어난다. 마치 작가가 알고 있는 인간의 존재 방식은 고독이요 고립이었다는 것을 증명이라도 하듯, 쓸쓸히 걷는 여인의 고독이 감미롭기까지 하다.

일하고, 쉬고, 나누며 자연속에서 산다는 것은

찰스 스프레이그 피어스 / 들판에서의 점심시간

한적한 들판에 소박한 한상을 마주한 시골 아가씨들의 모처럼의 오붓한 시간. 차린 건 없어도 마음만은 풍성한 자연과 더불어 사는 아름다운 사람의 한때가 그립다.

피어스는 혼자서 거니는 젊은 시골 여인들을 많이 그렸다. 이 여인들은 말쑥하게 차려입은 귀부인들과는 달리 청순함과 건강미가 넘치는 아가씨들이다. 피어스는 이 여인들을 외따로 그리지 않고 일하거나 거닐던 자연 환경과 어우러져 있는 모습으로 잘 그린다. 아마도 그것은 자연 속에서 일하며 자연과 더불어 사는 것이야말로 인간의 이상적인 삶의 방식이라고 생각하는 화가의 소신이 아닐까.

그림 속 주인공들은 밭일을 했거나 아니면 양치기 일을 한 것 같은 시골 아가씨지만 대충 걸쳐 입은 옷매무새가 소박하지만 세련됐다. 두건과 단정한 상의, 헝겊으로 기운 푸른 치마와 튼튼한 나막신, 그리고 저녁 찬바람을 막기 위해 걸친 해어진 외투까지. 피어스는 우아즈 지역의 시골 소녀 또는 양치기 소녀들을 많이 그렸는데, 대부분의 주인공들은 푸른빛에 네모난 헝겊으로 기운 형태의 치마를 입고 있다. 요즘 봐도 전혀 촌스럽지 않은 나름대로 멋을 낸 아름다운 차림새이다.

빈센트 반 고흐 / 도비니의 정원

그리운 그대 도비니 숲

빈센트 반 고흐 / 도비니의 정원

정원의 나무들은 연두색이 왕성하지만 진초록도 강렬하다.

나무들은 한곳에 머물지 않고 금방이라도 어디론가 날아갈 듯하다.

끝없이 팽창하는 나무들과 함께 정원의 꽃들은 구름을 타듯이 금방 두둥실 떠오를 것만 같다.

매년 눈부신 초록 세상이 오면 생명으로 가득 찬 그림을 보며 고흐가 죽기 전에 테오에게 했다던 말이 생각난다.

"슬픔은 끝이 없는 것"이라며 너무나 아름다운 세상을 너무나 고독하게 그리고자 했던 남자. 고흐가 살아생전 존경하고 연모했던 샤를 프랑수아 도비니는 이미 떠나고 없는데 정원은 그가 살아있는 것처럼 여전히 푸르다. 아마도 힘들고 고통스러웠던 자신의 삶을 사랑했던 여인의 정원에서 위로받고 싶었던 고흐만의 헌사가 아니었을까.

고흐는 테오에게 〈도비니의 정원〉은 자신의 의도를 완벽하게 표현한 작품이라고 편지에 썼다. 아마도 고흐는 평생 한 곳에 뿌리내리며 용솟음 치듯 생명으로 푸르게 푸르게 살아가는 정원의 식물들처럼 그렇게 살고 싶다는 욕망을 표현한 것은 아닐까. 아마도 고흐는 그림 속 나무들처럼 싱그럽고 아름답게 꽃피우는 삶을 꿈꾸었을지도 모른다.

아름답게 물드는 자연의 풍경

에두아르 베르나르 퐁샹 / 우물가에서

소들은 풀을 뜯고 돌아가는 도중 목동이 길어주는 물을 마신다.
목동이 소에게 무슨 말을 하는지, 맞은편 여인이 가만히 미소만 지으며 듣고 있다.
하늘이 불그스름하게 물드는 낙조의 늦은 오후엔 평화로운 정적이 감돈다.

〈우물가에서〉 소는 목을 축이고 사람은 애틋한 정이 피어난다.

한적한 들판에서 풀을 뜯던 소들은 이제 돌아가야 할 시간, 목동은 소를 몰
고 소에게 먹일 물을 뜨러 우물가에 물통을 당겨 내린다. 그런데 목동의 마음
은 영 딴 곳을 향한다. 바로 맞은편 여인에게 무언가 재미있는 얘기라도 하는
듯, 듣는 여인의 얼굴에 슬며시 미소가 감돈다. 미묘한 분위기는 소들에게까
지 번져 뒤편의 물을 기다리는 소가 앞의 물 먹는 소를 물끄러미 바라보는 눈
길이 예사롭지 않아 보인다.

퐁샹의 〈우물가에서〉는 대자연 앞에서 아름답게 물드는 목동과 여인과 소
들이 다 사랑을 퍼 올리고 있는 듯하다.

여인도, 아이도, 소들도 모두 모두 평화롭게

에두아르 베르나르 퐁상 / 랭덕의 포도밭

해거름 언저리로 목동들이 소를 몰고 집으로 간다.

긴 긴 여름해가 기울 때쯤 소떼를 몰고 가는 목동의 얼굴에선 발그레한 미소가 번진다.

〈랭덕의 포도밭〉에는 들녘에서 일하는 사람들의 소박한 정취가 물씬 배어난다. 언덕 부근 고개에선 소달구지를 몰고 오는 목동이 보이고, 우물가엔 물 긷는 여인과 그녀의 아들인 듯한 꼬마아이가 우물가에 서 있다. 물 긷는 여인 뒤로는 잡초를 뽑는 여인이 있다. 아마도 우리의 농촌 풍경과 별반 다르지 않은 농부들의 평화로운 일상들. 소는 소대로 자유롭게 산기슭을 누비고 소 치는 아이들은 제 흥에 겨워 들판을 마냥 뛰어다녔던 여름날의 추억.

퐁상의 그림에는 유유자적하는 동물과 어우러진 인간의 삶이 평화롭게 그려져 있다. 그의 전원풍경화를 보노라면 황금빛이 은은하게 드리워진 산촌의 목가적인 전원이 아름답게 펼쳐져 있다. 그것은 어쩌면 자연과 인간의 조화와 노동과 휴식의 일치를 통한 자연의 완상을 그리려던 퐁상의 꿈이었는지도 모른다.

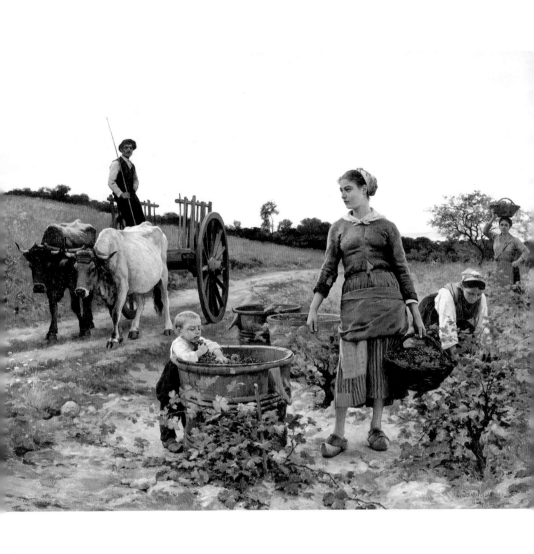

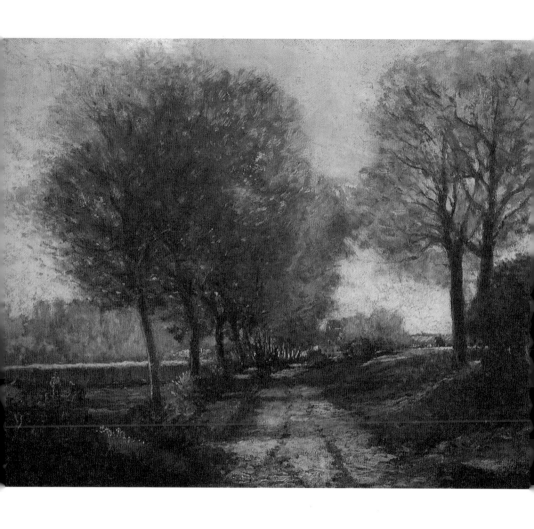

그리운 사람 그리워지는 첫사랑의 서늘한 기억만이

알프레드 시슬레 / 작은 마을의 오솔길

첫눈에 반하는 그림이 있고, 자꾸 봐서 정드는 그림이 있다.
시슬레는 나에게 '애틋함'을 준다.
자꾸 보면 눈물 나는 첫사랑의 기억만 떠오른다.

시슬레의 풍경화엔 언젠가 한번 와봤던 곳 같은 기시감이 느껴진다. 실제로는 한번도 와본 적이 없는 현재의 공간이, 언젠가 와봤던 것처럼 똑똑히 느껴지는 데자뷔는 왜일까.

시슬레의 〈작은 마을의 오솔길〉은 그렇게 언젠가 한번쯤 와본 것 같은 은밀한 친밀함이 전해져오는 이상한 체험이다. 화폭 가득 녹음이 무성한 포플러 나무 사이로 환하게 드러나는 오솔길의 풍경이 늘 걷던 동네 산책길을 떠올리게 한다. 청명하게 밝은 진초록의 풍경 속에 '애틋한 그리움'이 바람처럼 대기를 떠돌아다닌다. 그 안에는 눈물겨운 첫사랑의 서늘한 기억만이 공기처럼 대지에 깃들어 있다.

어느 맑게 개인 날 오후, 한적한 공원에서

조르주 쇠라 / 그랑드자트 섬의 일요일 오후

세상에서 가장 편안한 차림으로, 세상을 다 가진 넉넉함으로,
무엇과도 바꿀 수 없는 나만의 호젓한 한때를 보내고 싶다.

이 작품은 신인상주의의 창시자인 조르주 쇠라의 대표적인 작품 가운데 하나로 1886년 제8회 인상파 전람회에 출품되어 이목을 끌었다. 작품의 소재는 파리 근교의 그랑드자트 섬에서 맑게 개인 여름 하루를 보내고 있는 시민들의 모습을 담고 있다. 쇠라는 인상주의의 수법을 따르면서도, 당시 인상주의의 본능적이고 직감적인 제작 태도가 빛에만 지나치게 얽매인 나머지 형태를 확산시키고 있는 점에 불만을 느끼고, 여기에 엄밀한 이론과 과학성을 부여하고자 이 작품을 제작하였다. 색채를 원색으로 환원, 무수한 점으로 화면을 구성하는 이른바 점묘화법을 도입함으로써 통일성을 유지, 인상주의의 색채 원리를 과학적으로 체계화하고, 인상주의가 무시한 조형 질서를 다시 구축하려고 노력한 흔적이 엿보인다. 이런 점에서도 이 그림은 오늘날 매우 의미 있는 작품으로 평가되고 있다. 순수한 색채를 규칙적인 작은 점들을 이용해 찍으면서 작품을 모자이크처럼 쌓아서 형상화했다.

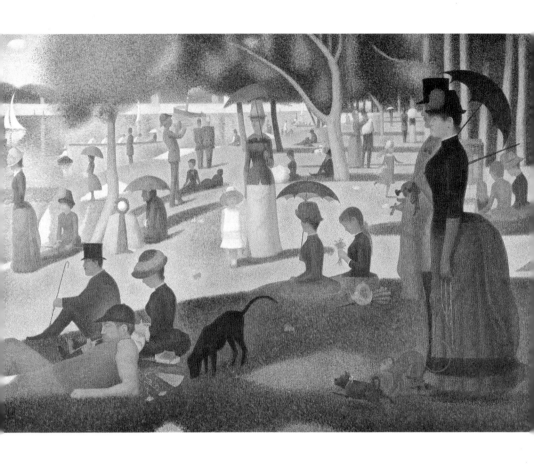

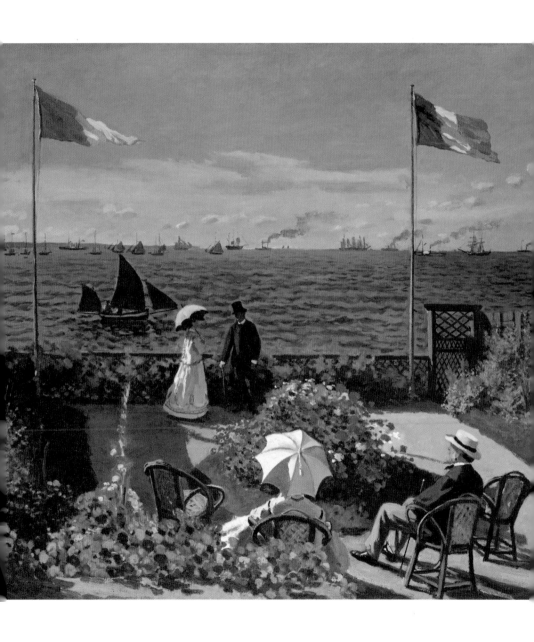

나만의 바다를 그리고 싶다

클로드 모네 / 생타 드레스의 테라스

바다가 바라보이는 해변의 테라스에 앉아 한가하게 망중한을 즐기는 사람들. 가끔 바다는 우리에게 잠시 쉬었다 가라고 손짓하는 듯하다.

자연을 그린 모네의 작품들은 대개 대지와 연못과 정원에 핀 꽃과 나무, 푸른 하늘이 주조를 이루었다. 그래서 그의 그림엔 어떤 면에서든 자연의 인상이 항상 끼어들기 마련이었다.

하지만 몇 안 되는 바다의 그림에선 모네는 자연의 인상을 애써 강조하지 않는다. 생타 드레스 인근의 앵구빌에서 어린 시절을 보낸 모네는 누구보다 생타 드레스의 질감을 잘 알고 있었다. 1862년 모네는 생타 드레스에서 요한 바르톨트 용킨스를 만나 그와 함께 생타 드레스를 화폭에 담았다. 두 사람의 그림은 같은 듯 다른 구석이 많았다. 무엇보다 용킨트는 그림에 사람을 넣지 않았지만, 사람을 잘 넣지 않던 모네는 생타 드레스 그림에선 한가롭게 쉬고 있는 휴양객들을 그려 넣었다. 아마도 모네의 생각엔 생타 드레스 만은 바다만 있을 때보단 사람이 바다를 배경으로 쉬고 있을 때 자신이 생각하는 생타 드레스에 가깝다고 생각했던 듯하다. 모네의 생타 드레스 해변엔 그만의 두터운 채색과 부드러운 바람의 미풍이 잘 녹아 있다. 어떤 면에서 이 그림의 주제는 바다와 바다의 움직임, 그리고 그런 해변에 조용히 녹아드는 사람이어야 적절하게 어울리는 그곳만의 매력이 살아나는 듯하다.

아름다움의 한가운데

빈센트 반 고흐 / 양귀비꽃

끝내는 아무 것도 남겨 놓지 말고 가자.
마지막이 아름다운 사람은 순간에도 늘 최선을 다한 사람이었다.

　마지막을 향해 치닫는다는 것은 모든 것을 다해 소진(消盡)해버린다는 의미
일까. 적어도 고흐에게 있어서 마지막 순간은 그림을 향한 자신의 모든 것을
소진한 아낌없는 시간이었고, 그 가혹한 열매는 〈양귀비꽃〉으로 아름답게 산
화(散花)했다.
　1890년 5월, 고흐는 1년 동안 머물렀던 생레미의 요양원을 떠나 평화로운
전원의 마을 오베르에 도착했다. 고흐는 6월 16일에서 17일 사이에 자신의 치
료를 돌보던 의사 가셰의 집에서 이 그림을 그렸다. 고흐는 당시 자신의 심리
적 상태를 그리기라도 하듯 양귀비꽃이 가득한 진한 붉은색의 강렬한 느낌을
섬세하게 표현했다. 그렇게 밝고 환한 색채를 사용한 것은 자신만의 고유한
그림세계를 개척한 영혼의 화가 고흐의 상징적 표시였다. 그림은 강렬한 에
너지가 넘치고 있으며 최고의 전성기에 있었던 고흐의 내면에 흐르는 감정과
섬세함이 그림 속에서 살아 숨 쉬고 있다. 자신을 사로잡고 있는 자연의 놀라
운 순간과 분위기를 포착하기 위하여, 놀랄 만큼 빠른 속도로 격렬하게 그려
나갔던 고흐의 미친 붓놀림. 스스로도 최선을 다한 작품이었기에 고흐는 동
생 테오에게 '이 정물화 그림이 나의 작품 중에서 가장 잘 팔릴 거라고' 편지
를 썼다. 그의 유언 같은 예감은 들어맞아 그의 작품 중 가장 잘 팔린 그림 중
하나가 되었다.

산들바람 간질이는 목동의 봄날은 간다

프란츠 폰 렌바흐 / 경사진 풀밭의 두 목동

언덕에 누워 푸른 하늘을 보고 있는 목동은 소싯적 내 모습 같다.
어느새 시원한 산들바람이 귓전을 간질이고 풋풋한 풀내음이 콧등을 스친다.
목동은 하늘만 쳐다보다 저만의 즐거운 꿈의 나래로 빠져들었을 지도 모른다.

언덕에 누워 푸른 하늘을 바라보는 목동이 한없이 자유로워 보인다.

언덕 위에 누워 있노라면, 시원한 산들바람이 콧등을 간질이고 풋풋한 풀 냄새가 한껏 싱그러운 기분을 부추긴다. 수고한 뒤에 잠시 쉬는 꿀맛 같은 휴식에 등 밑에 깔린 돌멩이 따위는 그리 거슬리지 않는다.

이 목가적인 전원의 무대는 화가의 고향 마을 아레징(Aresing)이다. 아마도 언덕 위에 털썩 누워 한가히 하늘을 쳐다보는 소년은 화가 자신인지도 모른다. 다 해진 옷에 흙 묻은 맨발의 소년은 지독히 가난한 시골 목동인 듯하다. 아무도 상대하지 않아 홀로 언덕에 누워 있는 소년에겐 일말의 고독감마저 풍긴다. 그래도 소년은 푸른 하늘과 황톳빛 흙, 들판에 지천으로 널린 들꽃과 나비가 있어 그렇게 외로워 보이지는 않는다. 아마도 저 푸른 하늘을 보다 저만의 즐거운 상상에 빠져 푸른 잠에 스르륵 잠겼을 지도 모른다.

다시 그리운 바다에 서서

이반 아이바조프스키 / 아침 바다

바다는 기뻐서 춤추는 무희 같다가 세상을 삼킬 듯 포효하는 성난 짐승으로 변한다.

바다가 연출하는 생의 의지는 자유를 향한 인간의 희망을 자극한다.

아이바조프스키가 그린 바다는 기뻐서 춤추는 무희 같기도 하고, 세상을 집어삼킬 듯 포효하는 성난 사자 같기도 하다.

'러시아 최고의 아름다운 그림'으로 칭송받는 이 작품은 압도하는 격랑의 파고 속에서 죽음의 그림자와 싸우며 탈출의 여명을 기다리는 난파선의 절박한 모습을 보여준다. 동터 오는 하늘을 향해 선원들이 흔드는 붉은 천은 생존에 대한 인간의 끈질긴 의지를 보여주고, 성난 파도를 잔잔하게 하며 지쳐가는 선원들에게 희망을 가져다주는 붉은 하늘은 인간을 향한 구원의 손길을 상징한다고 하겠다.

화가는 "내가 3백 년을 더 산다면 나는 바다에서 아직까지 못 다 찾은 새로운 것을 더 찾으려 할 것이다"라고 말했다. 그에게 바다는 꿈이요, 고향이요, 영원한 어머니였다.

아무도 외롭지 않도록

빈센트 반 고흐 / 붓꽃

내 영혼은 늘 외롭고 쓸쓸한 가을녘 스러지는 노을 같았다.

그래도 아무도 미워할 수 없었던 건 내 남은 생이 너무도 소중했기 때문이었다.

대지를 힘차게 차오르며 꿈틀거리는 보랏빛 꽃들에게선 생의 즐거움과 고뇌가 함께 묻어난다. 고흐에게 산다는 건 곧 그림을 그리는 순간이었고, 생의 막바지로 치닫는 눈부신 절정이었다.

이 그림은 땅에서 불과 몇 센티미터 위로 솟은 꽃들이 대각선으로 비스듬히 누우며 녹색과 보라색의 우아한 대조를 이루며, 그림 전체를 압도하고 있다. 생을 향한 마지막 열정을 불사르던 고흐에게 붓꽃은 자신의 분신이자 생의 증명이었을지도 모른다.

고흐는 붓꽃이 사악한 영혼으로부터 인간을 보호할 수 있는 '자연의 형상과 의미'를 가지고 있다고 해석하였으며, 그 의미를 담고자 노력하였다.

5월의 정기를 가득 머금은 한 무리의 붓꽃이 칼날처럼 날카롭게 푸른 잎들을 세운 채, 힘차게 뻗어 있다. 요염한 남보랏빛 꽃들이 그 자태를 경쟁하듯, 어느 것 하나 움츠러든 꽃 봉오리가 없다. 이와는 대조적으로 화폭의 왼쪽 윗부분의 무리지어 있는 붉은 빛 다른 꽃들은 붓꽃의 기세에 눌리기라도 한 듯, 다소 위축되어 보인다.

행복한 꿈을 꾸는 시간

앙리 루소 / 톨게이트

누구나 꿈꾸는 행복한 직장인을 그리는 화가의 유쾌한 상상.
괴로운 삶 속에서도 꿈꿀 수 있는 것은 인간의 특권!

〈톨게이트〉는 원시적인 꿈이자, 현대적인 해몽이다.

루소가 꾸는 꿈은 세상의 규칙을 어김없이 무시하는 그만의 돌출하는 자화상이다. 그는 사물의 형태를 극도로 단순화시키고 그가 바라는 이상을 원색적으로 그린다. 아주 원시적이고 극도의 단순한 그림이 '원시'적이지 않고 '모던'하다.

이 그림에서 화가는 고의로 원근법을 무시한다. 그림에는 멀리 서 있는 세관원이나 가까이 서 있는 세관원의 크기가 똑같다. 톨게이트라는데 꿈속처럼 한적한 시골 풍경이다. 지나다니는 통행인이나 마차도, 자동차도 없다. 오직 두 명의 세관원이 인형처럼 서 있다. 기막힌 알레고리가 아닐 수 없다. 늘 통행인에게 시달리는 번잡스럽고 고단한 일이 아닌, 아무도 찾지 않는 한적한 곳에 위치한 톨게이트와 그곳에 자유롭게 서 있는 화가. 결코 즐거운 기억일 리가 없는 자신의 직장을 화가는 유쾌한 시선으로 비틀고 있다. 마치 괴로운 삶 속에서도 꿈꿀 수 있는 것이 인간만의 특권이라고 애써 표현하고 있는 듯하다.

당당히 세상과 맞서 보라

클로드 모네 / 잔담의 풍차

 풍차는 바람을 압도하며 저만의 속도로 유영한다. 모네는 물의 나라의 풍차를 보며 자연을 압도하는 사람들의 눈물겨운 사투를 느꼈다. 그가 본 꽃과 물과 풍차의 나라엔 어느 것 하나 사람의 손이 닿지 않는 것이 없었다.

 모네의 그림여행은 단 두 번의 예외를 제외하고는 철저히 프랑스에서 이뤄진 자연과의 싸움이었다. 그런데 모네는 그 치열한 사투를 의외로 런던과 네덜란드에서 배워 온다. 영국 런던에선 물질문명의 화려한 빛을, 그리고 네덜란드에선 자연을 극복하려는 인간의 위대한 힘을 배웠다.

 1870년과 1871년의 프랑스-프로이센 전쟁과 파리 코뮌은 화가에게 두 번의 피치 못할 외유(外遊)를 선사한다. 모네는 프랑스로 돌아가기 전 가족들과 네덜란드를 여행했다. 그리고 그가 머문 잔담에서 자연과 싸운 네덜란드의 상징인 거대한 풍차를 마주하게 된다. 그에게 네덜란드의 풍차는 거대한 인간의 운명에 도전하는 대서사시로 받아들여지지 않았을까.

 이 그림에는 가장 네덜란드적인 소재가 화면 맨 앞에 압도하듯 포효하는 '풍차의 회전'과 함께 인상적으로 그려져 있다. 작은 항구를 출발하는 범선, 나무로 된 다리, 붉은 지붕의 집 등이 검정색 풍차의 위용과 함께 천연색의 풍부한 소재로 묘사되며 아름다운 풍광으로 다가오고 있다. 물과 꽃과 풍차의 나라에서 가장 아름답게 빛나는 건 자연과 싸워 이긴 인간의 분투이다.

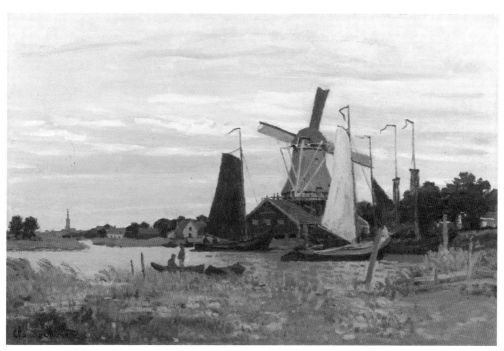

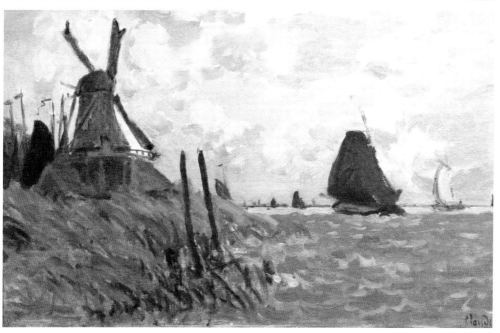

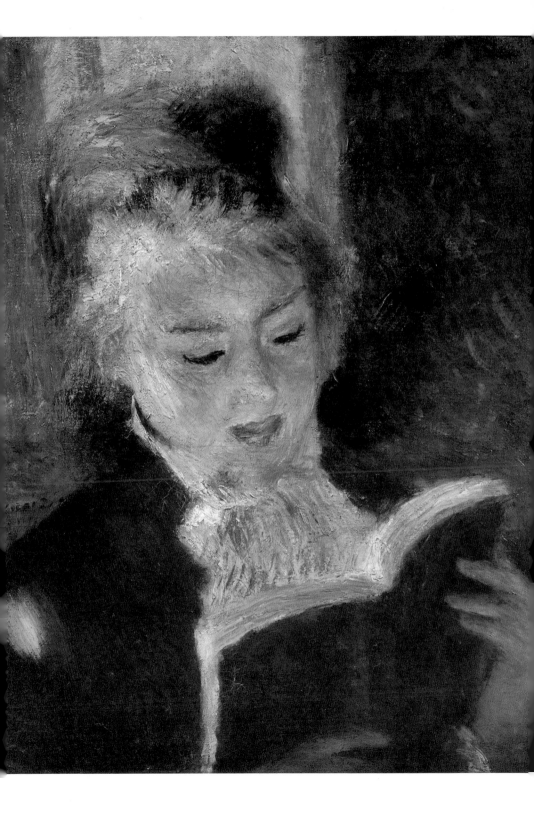

아름답고 우아하고 소중한

오귀스트 르누아르 / 책 읽는 여인

독서에 심취한 여인의 모습은 우아하다.

인생을 아름답게 벼리고 싶은 여인에게 책읽는 시간만큼 소중한 인생수업도 없다.

르누아르는 프랑스 미술의 우아한 전통을 근대에 계승한 색채의 예술가였다. 그는 1890년대부터 꽃, 어린이, 여성상 등을 소재로 그만의 우아하고 고상한 미술세계를 구현했다.

이 작품의 모델은 몽마르트르의 매춘부인 '마고'라는 여인이다. 화려한 도시의 그림자를 장식하는 화류계의 여인임에도 불구하고 독서에 심취한 그녀의 생기 있는 얼굴은 세상에서 가장 아름다운 모습으로 빛나고 있다. 르누아르는 평소에도 '마고'와 좋은 책에 대해서 많은 얘기를 나누곤 했다고 한다. 마고와의 관계를 소중히 여긴 르누아르는 그녀가 장티푸스로 죽었을 때 몹시 애통해하며 상당한 장례비용을 부담했다고 한다.

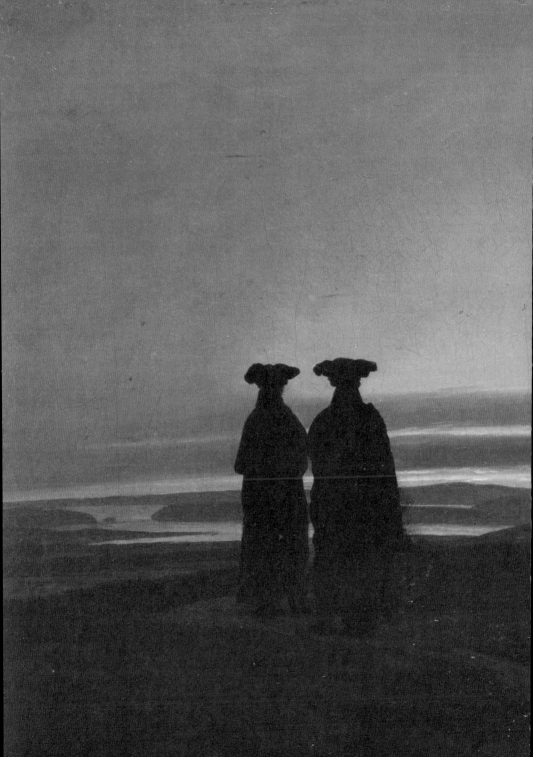

바다의 침묵을 들어라

카스파르 다비트 프리드리히 / 해변의 수도사

노을 지는 해변을 지그시 바라보는 수도사의 형형한 눈빛은 어디를 향하는가?
'인간의 절대목표는 사람이 아니라 신'이라는 화가의 묵상이 들려오는 듯하다.

이 작품은 노을이 지는 해변에서 멀리 수평선을 바라보고 있는 두 수도사
를 그린 그림이다. 프리드리히의 전매특허인 경건하게 명상하는 분위기가 화
면 가득 전해져 오는 이 그림은 수도사들이 뒷모습만을 보이고 있으면서도
멀리 바닷가의 지는 해와 어우러져 신비롭고 엄숙한 정서가 화면 가득 묵직
하게 전해오고 있다.

그림의 주인공들은 프리드리히가 사고로 잃은 제자를 그리워하며 그린 남
자 두명이다. 수도사들이 바라보는 석양의 노을을 같이 바라보며 왠지 자신
의 인생을 조용히 반추해 보고픈 마음이 드는 숭고한 영혼을 위한 헌사이다.

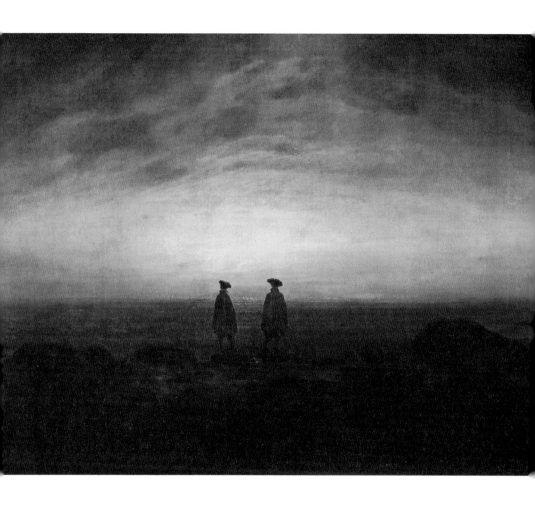

다시 쓸쓸한 날에

차일드 해섬 / 7월의 밤

살다보면 인생은 세 길로 접어든다.
사랑은 변하고
환상은 깨어지고
비밀은 없다.

에릭 사티는 예술이 예술인 까닭은 '독창성' 때문이라고 했다.

"예술이 예술인 까닭은 무엇인가요? 그건 바로 독창성입니다. 그 외의 것은 모두 군더더기에 불과합니다. 불필요한 것, 쓸데없는 군더더기를 하나하나 정성껏 제거해가는 겁니다. 그러면 언젠가는 진실이 나타나겠지요."

해섬의 그림에는 '독창성' 하나만 남아 있다. 코발트색 주홍색 밤등이 둥둥 떠가는 사이로 옛일을 회상하듯 뒤돌아선 여인의 모습에선 하염없는 쓸쓸함이 진하게 배어 있는 것을 알 수 있다. 그렇게 여인은 군더더기 하나 없이 전 존재로 꼿꼿이 자신의 생을 지켜낸다.

아마도 내게 해섬의 인상은 바스러질 듯 낡고 누런 페이지 속에서 유독 빨갛게 총천연색으로 빛나던 이질감 같은 것이다.

해섬의 작품마다 색다른 붓터치를 하나하나 살려서 보면 한없이 빨려들 것 같은 덧없는 희망을 가지게 되는 시간. 해섬의 그림들이 가득 걸려 있는 전시장 한켠 소파에 앉아 하루 종일 멍하니 바라보고 싶다.

그대 눈동자 푸른 하늘가

클로드 모네 / 파라솔을 든 여인

구름 낀 파란 하늘에 바람이 불어 여인의 치맛자락이 나부낀다.
희미하게 흐려지는 바람 속으로 여인의 얼굴이 매만지듯 스쳐가는……
아, 스치는 바람결에 어디로든 사라지고 싶은 날이다.

이 작품은 모네의 부인 카미유 동시외와 아들 장의 모습을 묘사한 그림이다. 구름은 끼었지만 청명한 하늘은 빛을 가리기 위해 파라솔을 든 여인의 실루엣과 함께 신선하고도 상쾌한 기분을 전한다. 모네의 부인 카미유는 그림 모델이었고 두 사람은 결혼 전에 사랑하여 아들 장을 낳았다. 그러나 모네의 아버지는 두 사람의 결혼을 반대했다. 아버지의 반대에도 불구하고 두 사람은 어렵게 결혼했다. 청명한 가을 하늘 아래 바람처럼 흩날리는 듯한 카미유가 금방이라도 모네의 곁을 떠날 사람처럼 위태로워 보인다. 대기 속으로 사라져버릴 환영처럼 그녀는 모네보다 먼저 세상을 떠났다.

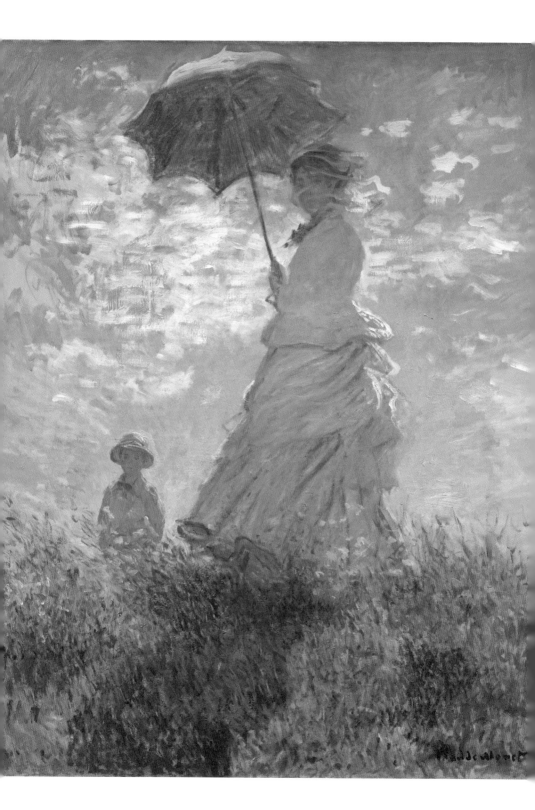

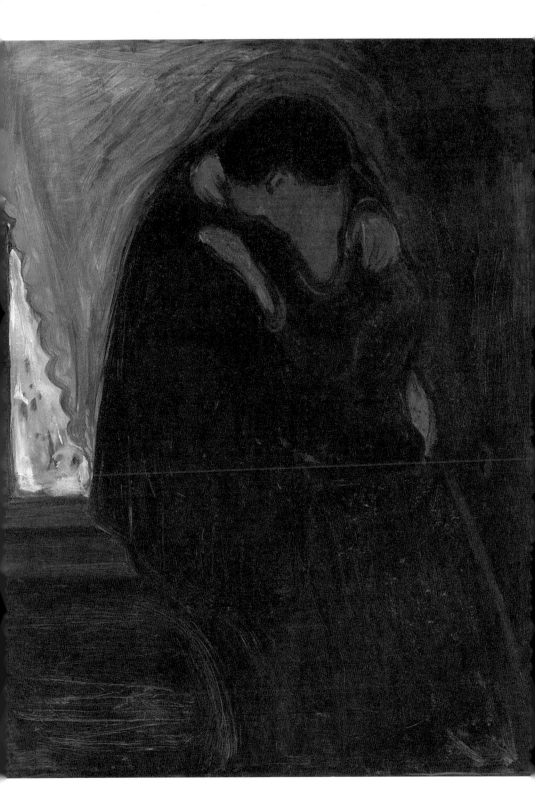

내가 너의 눈물이 되어

에드바르 뭉크 / 입맞춤

"그녀의 젖은 뺨이 내 뺨에 닿았다. 나의 입술이 그녀의 입술 사이로 미끄러져 들어갔다.

나무와 우리를 둘러싼 대기와 지상의 모든 것들이 사라졌다. 예전에 한 번도 알지 못했던 세계를 보았다."

– '뭉크의 노트' 중에서

뭉크는 '입맞춤'이라는 제목이 꽤 마음에 들었던 모양이다. 목판화에 거칠게 새겨 넣은 연인의 뜨거운 입맞춤은 거칠고 역동적인 나무결의 뚜렷한 무늬로 격정적인 충격을 준다. 그 충격은 거칠어서 더욱 불안한 첫사랑의 떨림이다.

그리하여 그녀는 이제 어디로 가는 것일까. 한때의 사랑은 어디로 사라지는 것일까. 그 사랑은 연기처럼 사라져 끝내는 가뭇없이 없어지는 허무한 몸짓인가. 그렇게 사랑은 사라져도, 사랑하는 그들이 사라져도, 불안한 사랑의 서툰 몸짓은 뭉크의 그림으로 오랜 세월을 견디고 여기 남아 있는 것이다.

빛으로 쏟아지는 녹음을

테오도르 루소 / 릴 아담 숲속의 길

숲길에는 숨 쉬는 자연의 생명이 올올이 살아나고 있다.
퐁텐블로의 숲에서 화가는 수목들의 속삭임을 들었다.
숲길을 거닐며 자연과 나밖에 생각하고 싶지 않은 오롯한 풍경에 젖어든다.

이 작품은 1849년 프랑스 살롱전 출품 당시에 '녹색 에비뉴'라 불리며 출품
되었는데, 다른 작품들과 달리 전적으로 점으로만 그려진 매우 독특한 그림
이다. 루소는 이 작품을 그릴 때 실제 나뭇잎과 나무를 관찰하고 드로잉 하는
데 많은 시간을 할애한 후, 작업실에서 다시 작업을 정리하곤 했다. 친구 뒤
프레와 함께 리즐-아담에 머무르며 2년이나 걸려 완성한 이 작품은 살롱전에
출품했으나 낙선되고 말았다.

양옆으로 녹음이 우거진 짙은 나무숲의 그늘 중앙으로 한줄기 빛처럼 수직
으로 내리비치는 밝은 공간감이 관람자들을 숲의 한복판에 머무는 듯한 생생
한 입체감을 느끼게 한다. 루소는 이 효과를 나타내기 위해 여름 정오에 수직
으로 내리쬐는 빛이나 아주 견고한 빛과 실제 자연을 뭉그려뜨려진 대상들
로 포착하고자 했다.

인생은 돌이킬 수 없다

카미유 피사로 / 안개 속의 라크루와 섬

하늘도 강물도 온통 뿌유스름하게 흐려지는 대상이 도달하는 곳은 어디인가. 다가오는 배일까, 떠나가는 배일까. 인생은 그렇게 선명하지 못한 채 정처 없이 흐른다. 그것은 내게로 오는 것과 내게서 멀어지는 것조차 뚜렷한 경계가 모호하다.

피사로의 그림을 보고 있으면 갑자기 머릿속에 '돌이킬 수 없다'는 절망감이 불쑥 고개를 내민다. 무엇을 돌이킬 수 없는 것일까. 저 그림 속 점멸하는 덧없는 욕망인가, 한없이 자라나는 살고 싶다는 욕망인가. 저 먼 강에서 섬으로 돌아오는 배인지, 섬을 떠나 저 먼 강으로 사라지는 배인지, 나는 무엇을 숨기고 있는지, 드러내려고 숨어 있는 것인지. 한없이 블루에 가까운 노랗게 흐려지는 강과 부두와 등대의 그 어디에도 산다는 것은 희미한 옛사랑의 그림자처럼 어느 것 하나 선명하게 종착지를 알리지 않는다.

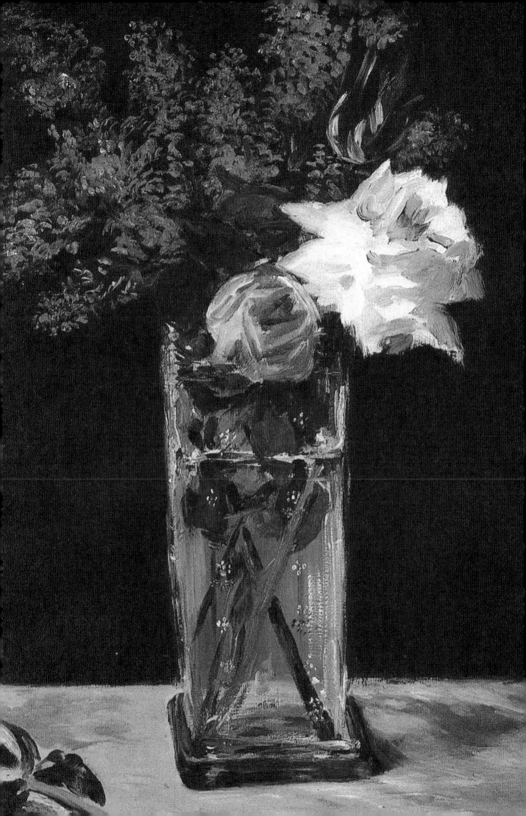

이 넉넉한 쓸쓸함이

에두아르 마네 / 마네의 꽃병

정물에 놓인 꽃들이 싱그럽고 생생하게 살아 숨 쉬는 건, 아직도 남아 있는 마지막 열정을 다해 꽃잎을 그리는 화가의 뜨거운 붓질이 있었기 때문이다.

한없이 투명에 가까운 붉은 장미와 라일락의 흔적. 최고의 인상파 화가는 소멸하는 자신의 생을 붙들고 마지막 화폭에 온전히 대상에 완벽히 착색되는 색과 형과 입체를 남겼다.

죽기 전에 마네가 그린 걸작 중 한 작품. 병실에 누워 있던 마네는 한쪽 다리가 검게 썩어들어가 움직일 수 없을 때까지 이 그림을 그렸다 한다. 어두운 배경을 한 꽃잎의 색감은 마비된 손을 어렵게 움직여 장미의 인상을 잘 표현하고자 했던 집중력이 엿보인다. 떨어져 시들어가는 한 송이 장미는 죽음 앞에서의 마네의 마음을 언뜻 보여주기라도 하는 듯 처연하다.

유리꽃병의 장미는 부드러운 꽃잎을 표현하는 붓질의 효과가 잘 살아나는 특징이 보이는 그림이다. 있는 듯 없는 듯한 꽃병, 채워진 물, 유리가 빛의 반사를 통해 보인다.

사라지는 것을 오랫동안 붙잡아 두고 싶은 염원이 스며있는 이미지이다. 장미꽃의 표현처럼 라일락의 표현에서도 빛의 투영이 있다. 죽음이 임박한 무렵에도 오롯이 정확하고 확실한 표현의 완전성에 전념할 수 있었던 모네가 놀랍다. 눈부시다!

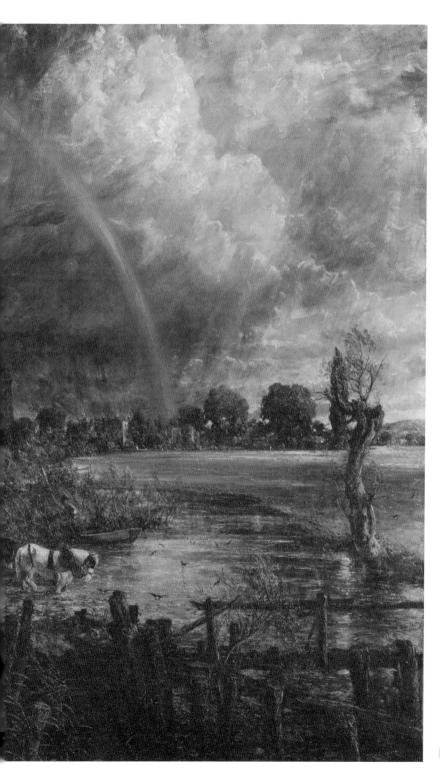

무지개, 당신은 사라지지 말아라

존 컨스터블 / 무지개

무지개는 희망의 아름다운 아치이고 자연의 멋진 신세계다.
자연 속 찰나의 진실은 때때로 우리에게 강렬한 빛의 순간을 말한다.

컨스터블은 개천이나 수풀이 많은 고향의 자연을 사랑하였다. 자연은 그에게 깊은 진실의 존재였다. 그는 자연 가운데에서 진실을 보고, 자연을 보는 자기의 눈을 믿었다. 그것 때문에 일반 사람들에게 사랑을 받는 유장한 묘사를 하지 않았지만, 그 누구보다도 자연에 가장 가까이 다가가는 강렬한 테마를 형상화했다.

컨스터블은 그의 작품 중에서 무지개가 떠 있는 그림들을 많이 남겼다. 그 이유는 무지개에 대한 특별함을 느끼는 화가 자신의 감정 때문이었다. 그는 "희망의 부드러운 아치인 무지개만큼 자연을 멋지고도 온화한 빛으로 발하는 것은 없다"고 언급했다. 마치 자신의 처지를 비관하지 않고 희망을 잃지 않으려는 의지의 표현 같다.

산, 범접할 수 없는 자연의 서사시

토마스 콜 / 강의 물굽이

왼쪽에는 하늘이 비구름으로 뒤덮여 한바탕 비가 쏟아지고
오른쪽에는 휘돌아가는 강물의 세찬 흐름이 귀에 박힐 듯하다.
인간은 항상 자연의 장엄함에 존재의 이유를 생각해야 한다.

1825년 콜은 허드슨 강 서쪽 연안에 있는 뉴욕 주 캐츠킬이라는 마을에 정착했다. 그는 이 마을을 중심으로 하여 미국 북동부 지역을 걸어서 두루 돌아다니며 나이아가라 폭포 등 미국의 생생한 자연 풍경을 스케치했다.

이 작품은 '첫 번째 미국적 풍경화'라는 평가를 받는 그림이다. 풍경의 묘사는 뚜렷하게 구분되어지는 두 부분으로 그려져 있다. 왼쪽에는 비구름으로 뒤덮여 있는 하늘이 있고, 오른쪽에는 휘돌아가는 강의 생동하는 풍경이 그려져 있다. 지극히 미국적인 광활하고 원시적인 산과 계곡의 유장한 흐름은 유럽의 풍경화에서 볼 수 없는 토마스 콜만의 진경산수화를 펼쳐 보인다.

그는 자신의 눈으로 직접 본 풍경만을 자세히 사실적으로 그리면서 대담한 명암효과를 덧붙여 자신만의 상상 속 웅장하고 극적인 풍광을 창조해냈다. 그에게 자연은 인간이 범접할 수 없는 위대한 서사시였다.

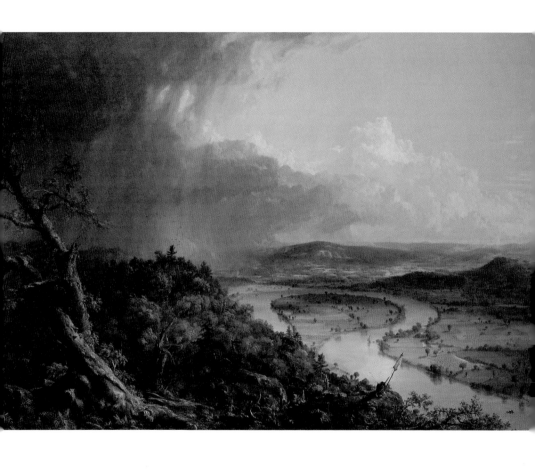

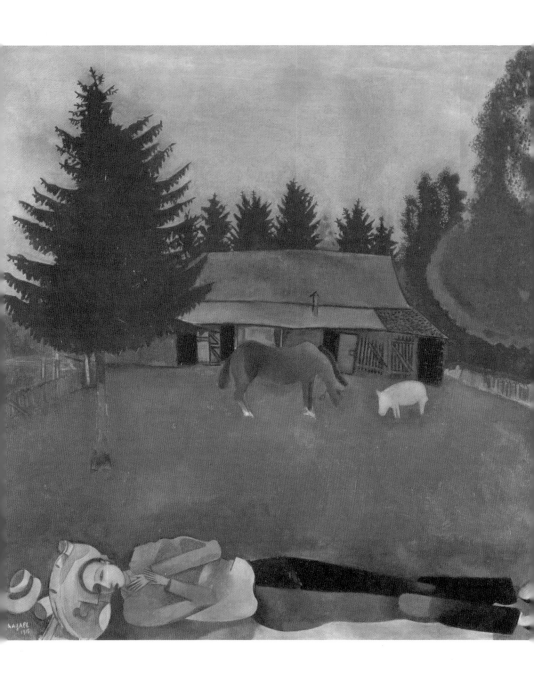

그대 아직도 그때를 잊지 못하는가

마르크 샤갈 / 누워 있는 시인

목가적인 전원에서 꿈꾸듯 누워 있는 한 남자가 있다.
샤갈에게 그림은 '시와 꿈'의 우주를 드러내는 자아의 세계이다.

샤갈의 그림에는 유난히 어린 시절의 환상과 동화, 꿈속의 이미지들이 많이 등장한다.

샤갈은 연인 벨라와 결혼한 직후부터 〈누워 있는 시인〉을 그리기 시작했다. 그림 속의 초원은 신혼여행을 갔던 러시아의 시골 풍경을 그리워하며 그린 초원이다. 푸른 초원의 끝자락에 잠든 듯한 시인이 누워 있고, 맞은편에는 말과 돼지가 풀을 뜯고 있다. 초원에는 전나무들이 하늘을 찌를 듯 우뚝하니 서 있다. 초록빛과 분홍빛으로 가득 찬 이 그림을 보다 보면 저절로 시원한 봄밤의 향기가 느껴지는 것만 같다.

초원에 누워 있는 시인의 표정은 조금 차갑고 어둡기까지 하다. 그럴 수밖에 없는 것이 이 그림이 그려진 사연이 그렇게 우울하기 때문이다. 샤갈은 1914년 벨라와 결혼을 위해 고향인 러시아에 잠깐 들어왔다. 그런데 이듬해 전쟁이 터지면서 샤갈은 러시아에 남을 수밖에 없게 된다. 전쟁의 포화에 휩쓸린 러시아에서 보낸 1년은 샤갈에겐 미래를 알 수 없는 불안과 고독의 시간이었다. 그림 속 젊은 시인은 고요한 표정으로 세상의 평화가 오기를 간절히 기원하는 지도 모른다.

그리움이 밀려오는 강가에서

알프레드 시슬레 / 생 마르탱의 여름

늘 물에 대해 꿈을 꾼다. 깊고 넓고 맑은 물이다.
바람에 잔가지가 흔들리고, 주위에는 아무도 없다.
그 강에서 하루쯤 생각 없이 소요하고 싶다.

시슬레의 이 그림은 왠지 그리움 같은 게 밀려올 것 같은 욱신 하는 느꺼움
이 도진다. 한없이 쳐다보게 되는 깊고 깊은 맑은 물. 파도가 없으니 강이라고
부르지만 강보다는 그저 물이 많은 바다 같은 까마득함이 실없는 막막함에 알
수 없는 미소가 번지는 강. 그림을 한 5분쯤 보고 나면 먼 길 갔다 왔을 때마
다 되뇌게 되는 '언젠가 다시 한 번 가보고 싶어' 하는 마음이 도돌이표처럼 도
진다. 그러다가 다시 정신을 차려 언제 가봤다고 다시 간단 말인가, 하는 어처
구니없는 자신을 깨닫게 되는 그림. 하지만 다시 그런 풍경을 만나게 되면, 여
지없이 나는 '아, 다시 여기에 왔구나' 하는 서글픈 기대를 하게 될 것만 같다.

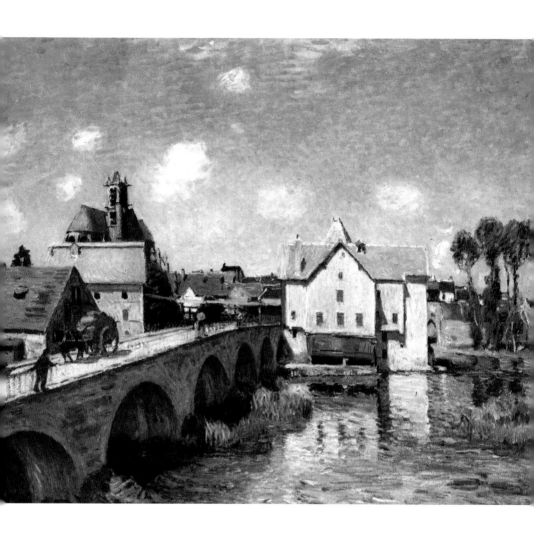

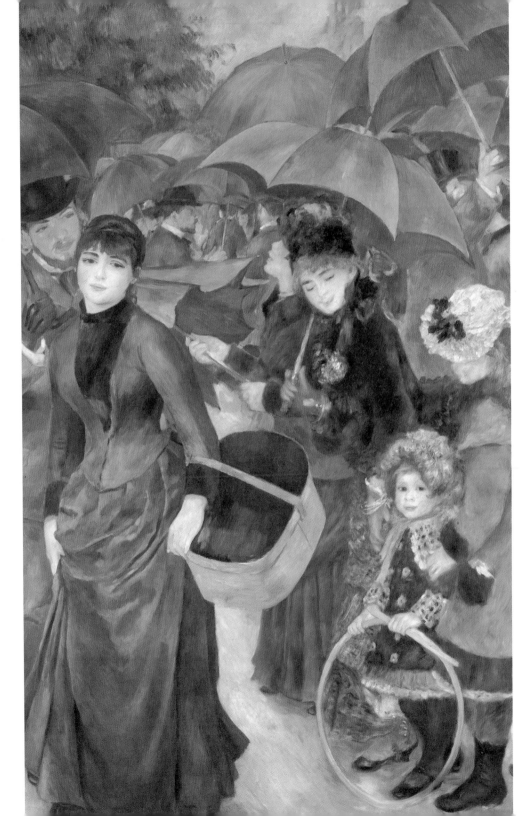

비오는 날의 수채화

오귀스트 르누아르 / 우산

방금 비가 내리기 시작한 거리에서 사람들이 하나둘 우산을 펴들기 시작한다. 빗속에서 피어난 꽃송이 같은 소녀들의 환한 얼굴을 보면 내 마음에 따스한 온기가 스며든다.

〈우산〉의 거리는 막 비가 오기 시작한 초여름의 파리이다. 초여름의 파리, 하면 떠오르는 무덥고 습하고 축축한 날씨. 그러나 〈우산〉에는 축축한 비의 '느낌' 대신 푸른색을 주조로 한 페퍼민트 향이 퍼질 듯 상큼하기만 하다. 노란 재킷을 입은 신사도, 푸른 드레스를 세련되게 차려입은 여인도 갑작스레 오는 비가 싫지 않은 듯싶다. 그림 속 남녀들은 너 나 없이 새로 장만한 우산을 즐겁게 펼쳐 들고 있다. 그러나 바구니를 든 젊은 처녀는 우산이 없는가 보다. 아마도 그녀는 노동자 계층인 듯, 숙녀와 아이들에 비해 수수한 차림새다.

"나는 폼 잡지 않고 영원성을 간직한 그림이 좋다"는 르누아르의 말처럼, 그의 그림에는 시대를 초월해서 사람들을 사로잡는 매혹이 있다. 르누아르의 그림에 등장하는 복숭아빛 뺨의 소녀들은 모차르트의 피아노곡들처럼 맑고 사랑스럽다.

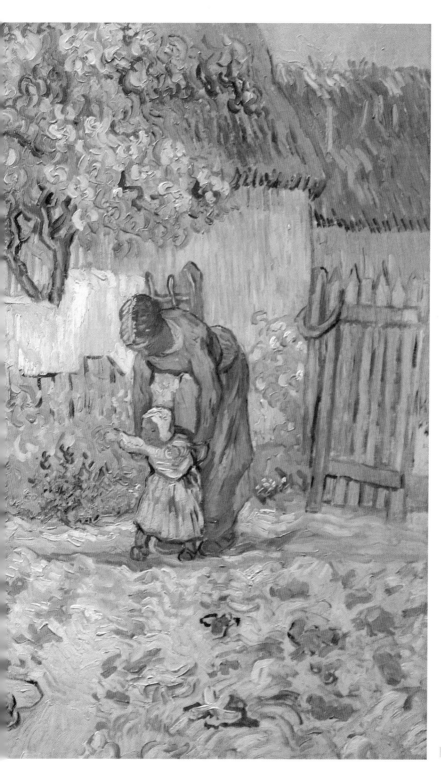

첫사랑

빈센트 반 고흐 / 첫걸음

문 밖을 나서는 아가의 첫걸음이 아슬아슬하지만 생기에 넘친다.

엄마는 안쓰러워 눈을 떼지 못해도 아빠는 어서 오라며 사랑의 손짓을 보낸다.

아가의 첫걸음은 순간을 정지시켜 영원으로 향하는 순진무구한 환희의 첫 땜이다.

〈첫걸음〉에는 사랑하는 가족만이 느낄 수 있는 가슴 따뜻한 놀람이 있다.

엄마는 걷지도 못하는 아이의 손을 잡고 막 대문을 나선다. 아이는 반가운 얼굴을 발견하곤 떼어지지 않는 서툰 걸음을 옮기며 무작정 아빠에게 달려든다. 자신을 향해 띄엄 띄엄 걸어오는 아이를 위해 아빠는 일하던 농기구마저 던져버리곤 두 팔 벌려 반긴다. 엄마는 혹시라도 아이가 넘어질까봐 아이의 몸을 붙잡으려고 하고 아빠는 그런 엄마에게 괜찮다고 말하는 듯하다. 순간의 짧은 감동이 화폭 가득 번지는 시간이 지나면 아마도 아이는 아빠 품에 안기게 될 것이다. 그렇게 '첫'이란 느낌은 고봉으로 가득 담은 쌀밥 같은 이팝나무 꽃이 하얗게 피었다 지는 아름다움의 극치이다.

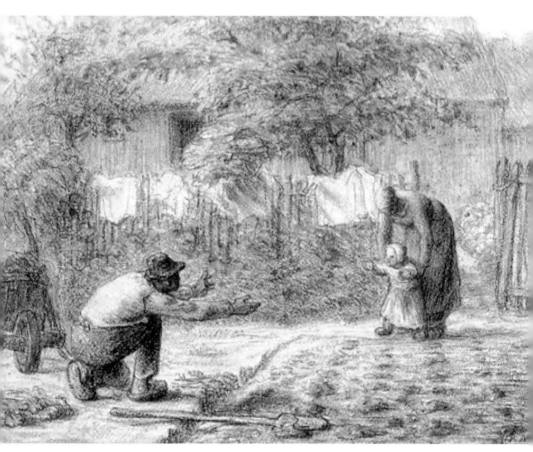

장 프랑수아 밀레 / 첫걸음

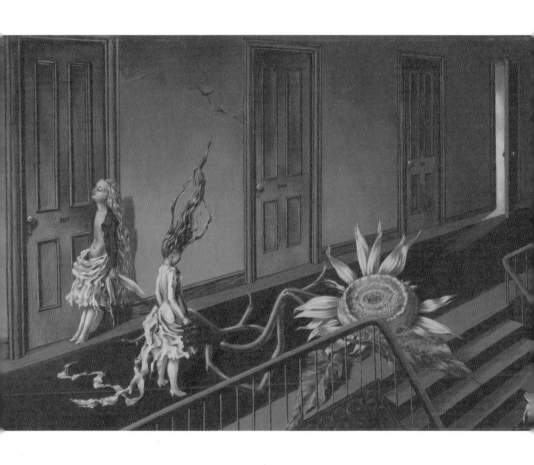

꿈속에는 참 많은 세상이 있다

도로시아 태닝 / 아이네 클라이네 나흐트 무지크

'꿈'에는 참으로 다양한 생각들이 혼합돼 있다. 꿈은 늘 환상적이고 멋진 세계만 있는 것은 아니다. 때로는 악몽이었다가 때로는 행복한 꿈이기도 하다. 현실에 이루어질 수 없는 것들이 꿈에선 그로테스크하게 이루어지기도 한다.

이 그림은 악몽을 꾼 소녀의 내면세계를 비추고 있다. 낮에는 결코 겪을 수 없는 동화 속 괴물이 나오는 무서운 세계. 마치 팀 버튼의 기괴한 공포가 버무려진 악몽 같은 한밤의 꿈이다. 그림은 휴양지인 듯한 호텔의 복도와 계단에서 펼쳐지는 기괴한 한 순간을 포착해낸다. 거대한 크기의 무시무시한 해바라기가 버티고 선 계단과 문에 기대 선 기묘한 인형이 그로테스크하다. 인형은 반쯤 옷을 벗고 있고, 해바라기의 가지는 괴수처럼 촉수를 뻗치고 있다. 기묘한 해바라기를 바라보고 서 있는 소녀의 쭈뼛거리는 머리카락은 이미 하늘로 치솟아 있다.

누구나 한번쯤 악몽에 시달린 경험은 있다. 그래도 악몽이 악몽으로 그치는 것은 깨어나면 그 무서운 형태가 기억나지 않는다는 데 있다. 태닝은 중세시대 고딕풍 공포소설을 몹시 좋아해 그림도 그런 고딕풍의 괴기적인 분위기를 그리는 걸 좋아했다고 한다. 그런데 이렇게 무서운 그림의 제목이 〈아이네 클라이네 나흐트 무지크〉, 즉 '밤의 세레나데'라니 또 한번 태닝식 아이러니의 극치를 대하는 듯하다.

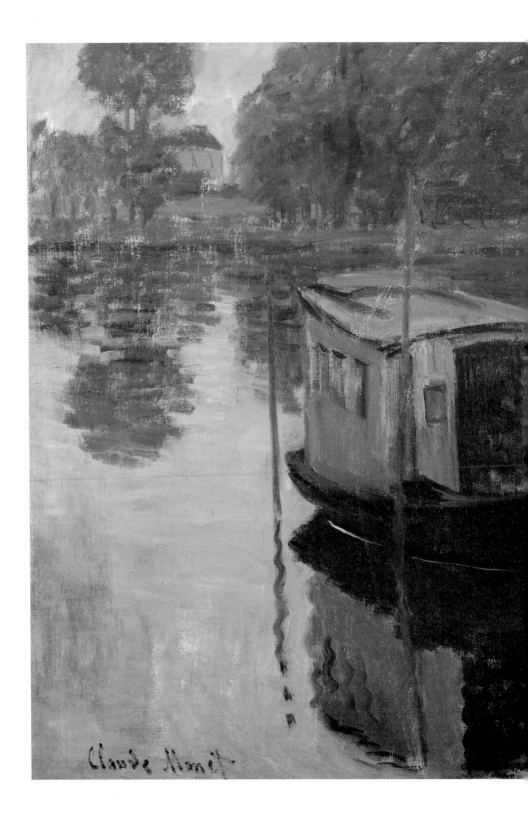

눈이 부시게 푸르른 날에는

클로드 모네 / 배 위의 아틀리에

햇살에 나부끼는 강물이 반짝이는 수면을 통해 찰나의 아름다움을 내놓는다.
강물에 풀어놓은 하늘, 나무, 사람은 왠지 슬픈 표정으로 흘러가는 것 같다.

인상주의자들에게 아르장퇴유는 인상주의로 가는 화가들의 베이스캠프였
다. 그곳에는 강이 있고, 운하가 있고, 무엇보다 시시각각 찬란하게 빛나는 햇
빛의 눈부신 산란이 있었다.

모네는 아르장퇴유를 도도히 흐르는 센 강가에서 '대지의 생생한 아름다움'
의 순간을 한순간도 놓치지 않기 위해 선실 달린 배를 직접 만들어 강변의 풍
경을 담았다.

센 강가에 고요히 흐르는 모네의 배는 인상파의 숨결을 제대로 형상화 했
다. 모네가 그린 빈 배는 녹색과 검은색으로 치장돼 있고, 배 주위를 물과 하
늘, 나무들이 잔잔하게 그림자 져 어른거린다. 마치 자신들을 그려줄 화가가
그립기라도 하듯 슬픈 모습으로 비춰진다. 에메랄드빛으로 반짝이는 수면, 그
림자처럼 어두운 사람들, 움푹 들어간 검은색 뱃머리. 그 어두침침한 색조에
호응해 분홍색과 파란색으로 강물이 넘실대며, 수면으로 반사된 나무며 하늘
의 무늬들이 모자이크처럼 분산돼 있다. 화가의 예리한 관찰로 얻은 섬세한
자연 묘사로 빛에 산란하는 대기의 찰나의 아름다움이 여실히 드러나고 있다.
모네는 아침부터 저녁까지 똑같은 주제를 세밀히 조사하면서 숲이 우거진 아
르장퇴유의 산책로를 따라가며 그림을 그렸다.

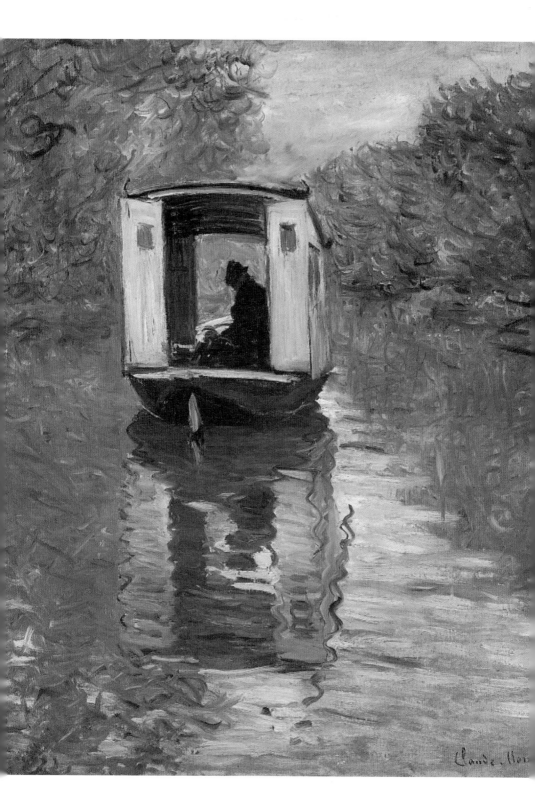

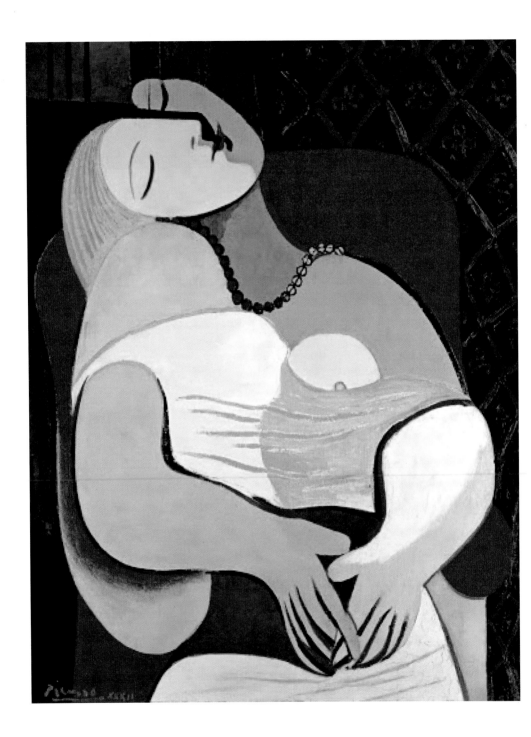

문득, 첫마음

피카소 / 꿈

빨간 의자에 기대 잠든 소녀의 얼굴에 해맑은 미소가 번진다.
피카소와 달콤한 사랑에 빠진 소녀의 꿈속엔 얼마나 행복한 사연이 담겨 있을까.

의자에 기대 달콤한 잠에 빠진 이 모델은 피카소와 사랑에 빠진 열일곱 살 소녀 마리 테레즈이다. 피카소는 1927년 첫째 부인 올가에게서 염증을 느끼기 시작할 무렵에 이 여인을 만났다. 추상화의 선구자답게 피카소의 여인을 그린 그림에도 복잡한 여인의 심리를 구현한 분리된 화면구성이 엿보인다. 한 방향에서 바라보는 대상의 재현보다는 모델의 다양한 모습, 특성들을 한 화면에서 드러내고자 한 의도를 얼굴의 배치나 부분적으로 분리해 그려낸 부분에서 엿볼 수 있다. 그러나 아름답고 달콤한 사랑의 상대를 그린 그림이니만큼 추상적인 해석보다는 부드러우면서도, 경쾌한 인물의 포근히 꿈꾸는 모습에 그림의 초점을 맞췄다. 이 그림이 완성되고 3년 후에 테레즈는 피카소의 아이를 낳는다.

내게 강 같은 평화

알프레드 시슬레 / 포트 마를리의 범람

홍수로 범람한 마을이 알 수 없는 평화로 물들어 있다.

물이 찬 건물 기슭의 여인도, 배를 젓는 사내도 먼발치에선 아무 일 없다는 듯 고요하다. 불어난 강물에 드러난 나무마저 그곳에 원래 있었던 정물마냥 자연스럽다.

시슬레가 그리는 그림 속엔 늘 고요한 평화가 깃들어 있다. 그러나 그는 평화를 구가할 만큼 행복한 일생을 살다간 화가는 아니었다. 평생을 생계를 위한 그림을 그려야 했고, 모네와 르누아르와 비교되면서 이류 취급에 시달렸다. 환멸을 느낀 시슬레는 퐁텐블로 숲에 칩거해 그림에만 몰두했지만 끝내 가난의 굴레를 벗어나지 못했다.

그러나 시슬레의 풍경화엔 빛과 바람이 만들어낸 아름다운 한순간이 담겨 있다. 그것은 가난과 명성의 그림자에 가린 시슬레의 순수한 내면 풍경이다. 언젠가 다시 돌아가고 싶은, 아득하고 은밀한 우리네 마음속의 그리운 강. 그 강엔 마음을 적시는 고요와 평화의 순수의 세계가 흐르고 있다.

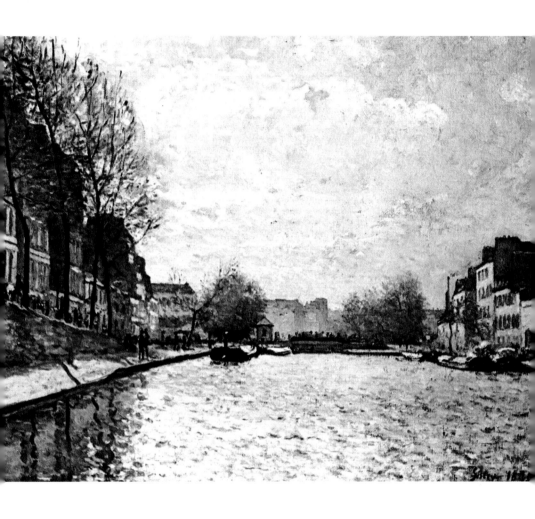

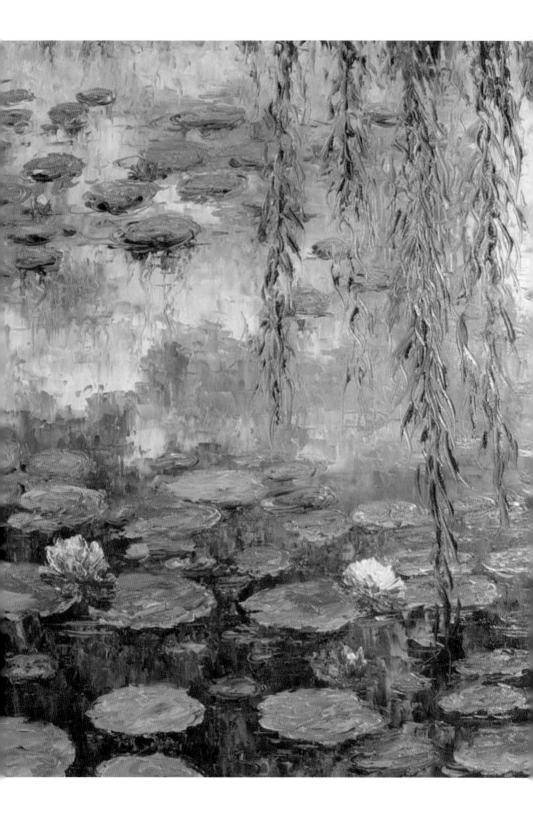

아름답게 세상을 산다는 것은

클로드 모네 / 수련 연못, 녹색의 조화

물빛에 비친 수련은 형태가 아닌 영혼이다.

흐릿한 수초와 수화(繡花)의 출렁거림이 피안(彼岸)의 아름다움처럼 저 멀리 빛
난다.

모네는 1899년부터 연못에 핀 '수련'을 그리기 시작했다. 수련 연작들은 근
처의 오랑주리 미술관에 있는 타원형의 전시관에 보관되어 있다. 수련이 있
는 연못으로 들어서면, 모네의 그림에서 본 아치형의 다리가 먼저 관객을 반
긴다. 수련 연작은 늘 촉촉한 물기가 묻어나올 듯하다. 모네의 수련은 초창기
밝은 수련에서 점점 형체가 희미해지는 흐릿한 수련으로 번져나간다. 그의 말
년에 그려진 수련은 시력이 약화된 상태에서 그린 것이었다. 아마도 모네에
게 세상은 수련 연작의 마지막 그림처럼 흐릿한 어떤 것이었는 지도 모른다.

〈수련〉 연작처럼 세상을 살아간다는 것은 혼자만의 여행을 떠나는 것이 아
닐까. 혼자 떠난 여행의 외로움을 즐길 줄 아는 것, 바로 모네가 마지막까지
붓을 놓지 않고 그리려 했던 〈수련〉 연작의 마지막 메시지였을지도 모른다.

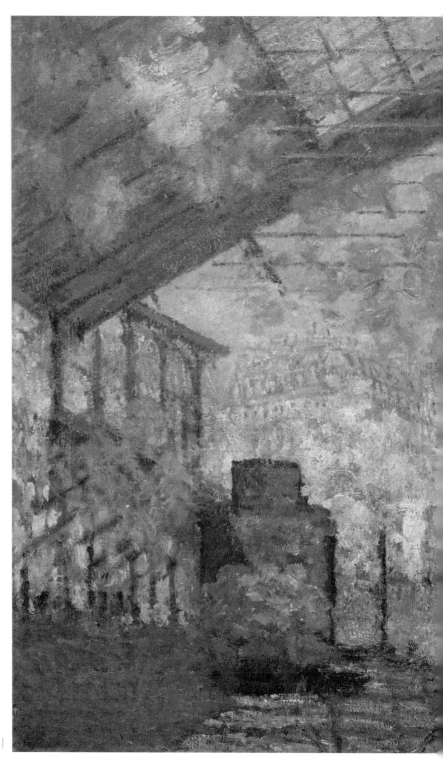

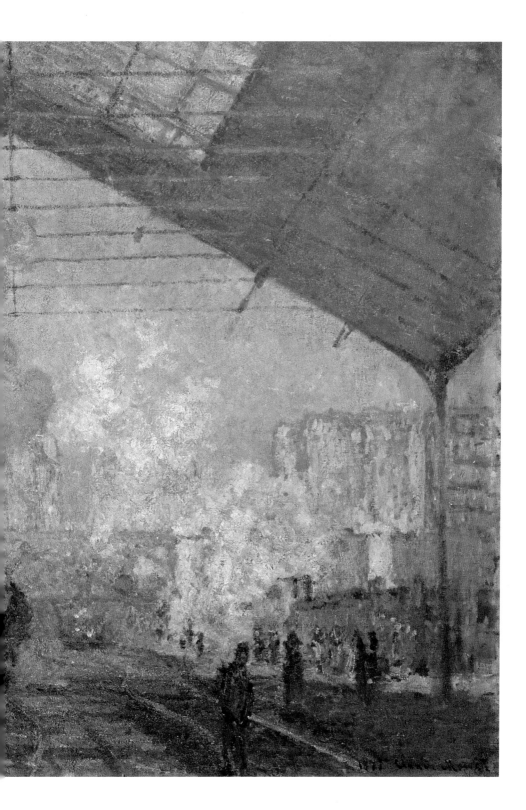

찬란하게 빛나던 순간은 언제인가?

클로드 모네 / 생 라자르 역

그대의 눈에 비친 철도, 역, 기차는 화려하게 빛나던 문명의 꽃이었을까.
화려하게 빛났다 아스라이 사라져가는 저 안개 같은 도저한 문명의 패러독스여!

생 라자르 역은 프랑스 모던의 상징이자 산업화의 꽃이 피는 공간이었다. 모네는 1870년대부터 조금씩 문명예찬론자로 빠져들며 새로워진 파리를 구현하고 싶어 했다. 그 첨단작업의 시도는 바로 〈생 라자르 역〉에서 시작되었다.

모네는 산업화의 열기로 생동하는 도시의 모습을 가장 상징적으로 보여주는 공간은 철도역이라고 생각했다. 그중에서도 도시인을 교외로 빠르게 이동시켜주는 첨단 문명의 교차로가 바로 생 라자르 역이었다.

이 그림에서 모네는 기차연기를 내뿜으며 뿌옇게 흐려지는 철도역과 안개처럼 희미하게 언뜻언뜻 비춰지는 격납고와 역 건물, 거대한 역사 유리 지붕을 선택적으로 골라 당시의 기술적 성과를 상징하는 형상들로 그려냈다. 그 무수한 상징은 화가가 출품한 8편의 '생 라자르 역' 연작에 따라 서로 다른 모습을 비춰주었다. 졸라는 '생 라자르 역'에 반해 "우리 시대의 화가들은 그들 아버지들이 숲과 꽃에서 찾았던 시정(詩情)을 기차역에서 찾아야 한다"며 극찬했다. 1877년 초 카유보트는 모네에게 몽세가 17번지의 화실을 빌려주었다. 모네는 이곳에서 작품을 구상해 그해 4월, 제3회 인상주의전에 생 라자르 역을 그린 그림 8점을 출품했다.

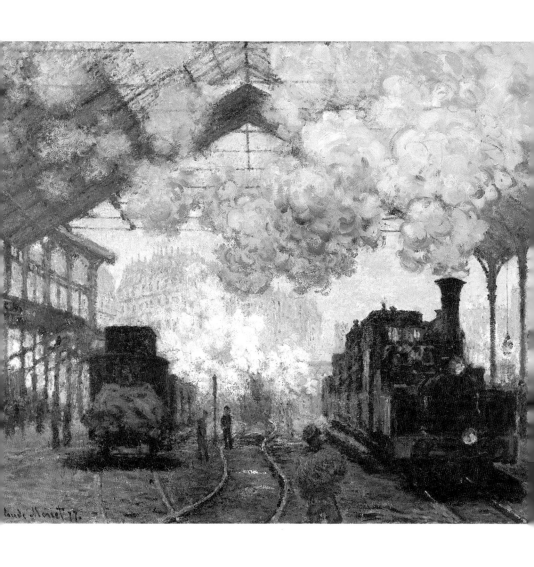

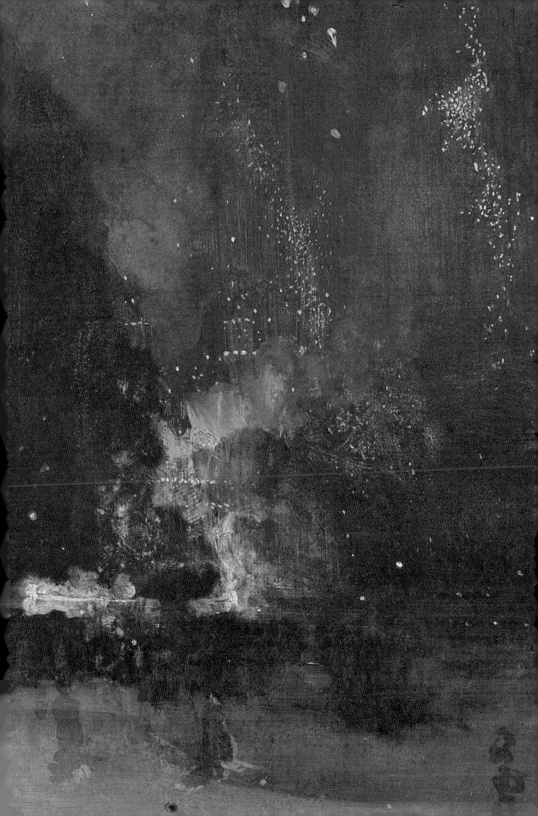

빛처럼 빛나는 이야기

제임스 휘슬러 / 검은색과 금색의 녹턴-떨어지는 불꽃

칠흑 같은 밤에 축복처럼 쏟아져 내리는 노란 불꽃의 섬광들!
'떨어지는 불꽃'은 그리 선명하진 않지만 그 이미지는 분명히 전해진다.

휘슬러의 이 작품은 '불꽃'이라는 테마로 색채와 형태의 표현에 주목한 현대
미술의 선구적인 실험작으로 유명하다. 그는 런던의 밤 풍경을 주제로 한 일
련의 그림들과 진보적인 양식으로 그린 인상적인 추상풍경화로 시대를 앞서
갔던 예술가였다. 그는 구성상의 요소를 추상적으로 다루면서 주제성을 배제
하는 과정이 음악과 공통점이 있다고 보고, 작품의 부제를 '심포니' '녹턴' 같
은 음악용어를 활용하였다. 당시 휘슬러의 그림을 이해할 줄 모르는 대중들
은 휘슬러의 작품을 '낙서'라며 폄하했는데, 대표적인 사건이 이 작품을 러스
킨이 '공중의 면전에 물감통을 끼얹은 그림'이라고 혹평한 일이었다. 시대의
악평에도 아랑곳하지 않고 자신의 뛰어난 재능을 유감없이 발휘하며 런던과
파리를 오가며 많은 작품을 남겼던 휘슬러는 후일 '인상추상화'라는 새로운 장
르를 탄생시킨 선구자로 미술계에 뚜렷한 족적을 남겼다.

세상에서 가장 편하고 즐거운 한때

빈센트 반 고흐 / 낮잠

세상에서 가장 편안한 잠은 낮잠이고, 세상에서 가장 맛있는 술은 낮술이라고 했던가.

세상에서 가장 불행한 사내에게도 꿀 같은 낮잠 시간만큼은 세상에서 가장 행복한 순간이 아니었을까.

밀레는 고흐에게 그림으로 무엇을 표현해야 하고, 어떤 이들을 위한 그림을 그려야 하는지를 작품으로 알려준 예술의 멘토였다. 그는 견딜 수 없이 힘든 인생의 고비였던 1889년에 새로운 도약을 위한 발판으로 밀레의 '정오의 휴식'을 모사(模寫)해 자기식의 오마주로 삼았다. 아마도 그건 생의 위기와 고단한 풍파 속에서 나름의 인생 2라운드를 존경하는 선배 화가의 그림을 모사함으로 새로운 기운을 얻고자 함이 아니었을까.

고흐는 살면서 한 번도 행복한 사랑을 해보지 못한 사내였다. 물론 평화롭고 따뜻한 가정도 이루지 못했다. 같이 살았던 여인은 있었어도 가족의 인정을 못 받아 헤어져야만 했던 쓰라린 경험만 남은 사내. 고흐에게 이 그림은 평소 그렇게 살고 싶었던 자신만의 따뜻함과 행복의 모습이 아니었을까. 하루 종일 밭에서 일하다 잠시 햇빛을 피해 신까지 벗어던진 채 그늘에서 망중한을 취하는 부부의 모습은 그 얼마나 편안하고 행복해 보이는가. 산다는 건 이렇게 별거 아닌 일에 감동할 줄 아는 소박한 깨달음의 순간이 아닐까. 고흐라는 사람도 이 소박한 깨달음을 얻기까지 무척 많은 것들을 소진하며 살았다고 하지 않던가.

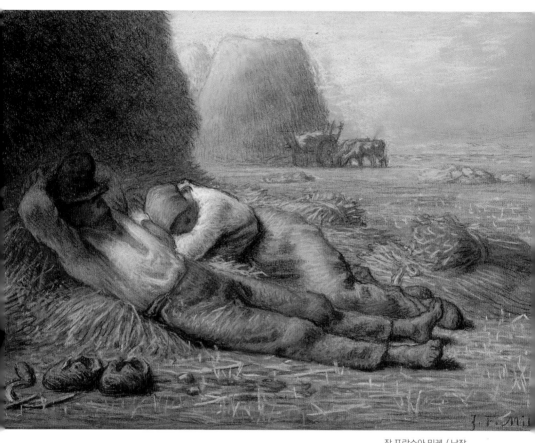

장 프랑수아 밀레 / 낮잠

겨울산, 깊은 내면에 도달하는 길

폴 세잔 / 소나무가 있는 생 빅투아르 산

작은 나무들에 둘러싸인 커다란 소나무가 눈부시다.
하늘과 산의 능선, 비슷하면서도 다른 색으로 표현하고 있는 절대산의 풍부함!
화가는 풍경을 그리기보다 사물의 본질을 그리고 싶어 했다.

생 빅투아르 산은 세잔이 각별한 관심을 가지고 평생 탐구했던 소재였다. 그림의 중앙 후경에 생 빅투아르 산과 그 밑에 펼쳐진 커다란 나무의 줄기와 가지들이 화면의 전경에서 왼쪽과 상단의 화면을 장악한다. 이 커다란 나무 줄기가 하늘을 대부분 가리며 풍경 전체를 지배하면서 생 빅투아르 산이 작게 보이는 색다른 입체감을 나타낸다.

세잔은 "자연은 표면보다 내부에 있다"며 정확한 묘사를 위해 그리는 자연 대상을 철저하게 관찰하고 작가의 직관을 직설적으로 표현하고자 했다. 자연은 현장에서 직접 볼 때 새로운 진실을 드러내 보여주듯, 삶의 의지도 직접 부딪치는 사람에게 감추어왔던 진면목을 드러내 보여준다.

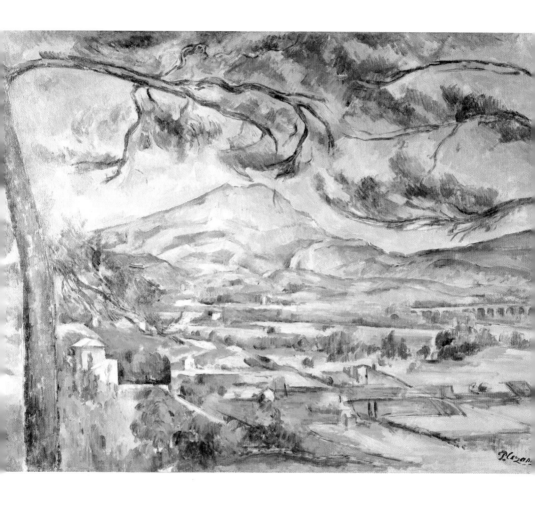

아름답고 시적인 블루

마르크 샤갈 / 달에게 날아간 화가

달나라에 가면 내 숱한 사랑의 추억들을 만날 수 있을까.
나는 두둥실 저곳으로 날아올라 깊고 아득한 마음속 꿈나라를 유영하고 싶다.

샤갈에게 그림은 순수한 자신의 표현이었다. 러시아, 유대인 마을, 유대인 성서를 지나온 그만의 꿈과 동경, 사랑과 낭만은 아름다운 그만의 그림 속에서 꿈을 꾼다. 때로는 블루로, 때로는 레드로, 가끔은 오렌지색으로.

그림 속엔 달나라로 날아가는 화가가 있다. 그림 같은 마을도 있고, 꽃무늬 커튼도 있고, 그 아름다운 추억을 배경으로 아름다운 소년이 월계관을 쓰고 달나라로 둥실 날아가고 있다. 오른손은 수줍은 듯 그의 뺨을 스치고 있고 왼손은 붓과 팔레트를 들고 있다. 그는 그림을 그리다 갑자기, 둥실, 날아올라버린 듯하다. 깊고 아늑한 블루에 싸여 있는 그의 눈은 아주 먼 곳을 보고 있다. "내가 천사의 날개를 그릴 때, 그것은 날개인 동시에 불꽃이며 생각이며 또한 욕망이다. 나를 형태와 색채, 그리고 세계에 대한 상상으로 판단하라"라고 샤갈은 말했다.

나는 샤갈의 색채 속에서 샤갈의 달을 본다. 샤갈의 그림, 샤갈의 블루, 그의 색채는 어쩌면 그렇게 풍성한 순수의 색으로 빛날까. 나는 그저 샤갈의 색채에 빠져 그의 동화를 엿보고 싶다. 이 작품은 그의 나이 서른 살 때 그려진 그림이다.

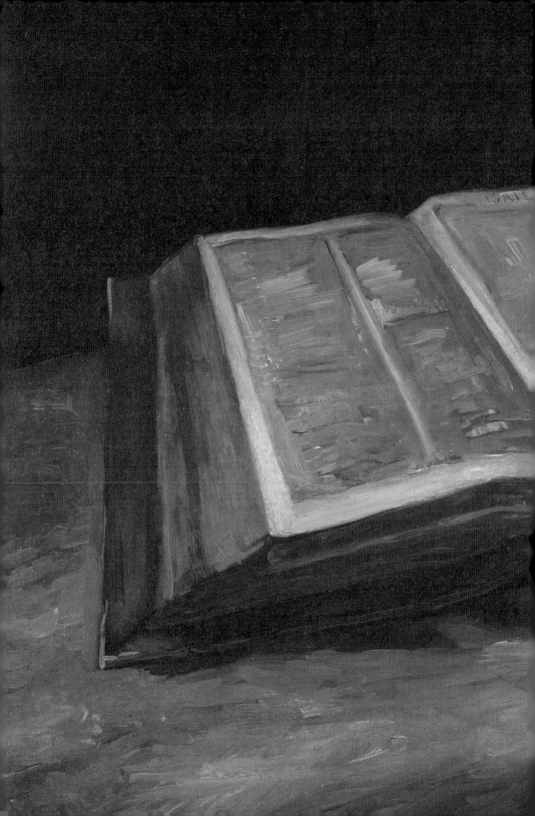

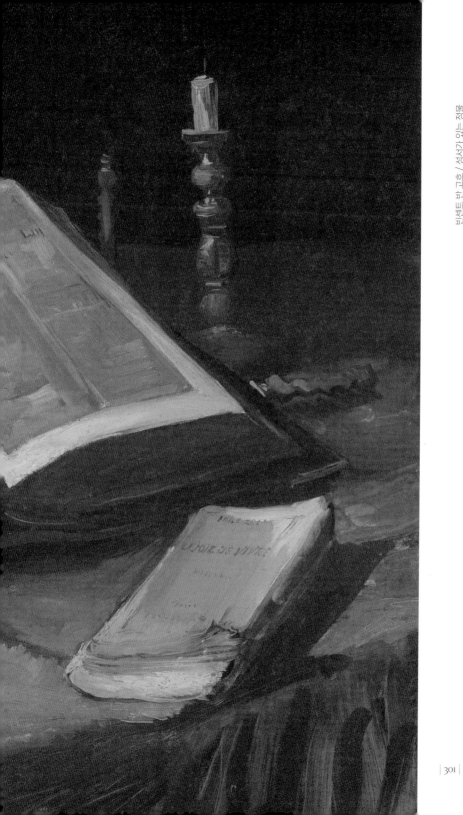

내가 그토록 아끼던 것들은

빈센트 반 고흐 / 성서가 있는 정물

고흐는 왜 그토록 많은 편지를 썼는지, 고흐의 삶은 왜 그렇게 고통스러웠는지, 그저 아무 말 없이 성서는 고흐를 증언하고 있을까.

지독한 책벌레였던 고흐는 자신에게 다가오는 불행한 일들을 독서를 통해 운명적으로 극복하고자 했다. 고흐에겐 삶의 즐거움보다 고통이 더 먼저였고, 기쁨의 일상보다 어두운 일상이 더 익숙했다. 그런 그가 그림으로 세상에서 위로받고 사람들을 위로할 수 있었다는 데 그의 고귀한 존재이유가 있다.

이 그림에는 성서와 소설책이 대조되는 방식으로 표현된다. 성경은 크고 두껍고 장정이 펼쳐진 상태라면 소설은 작고 얇고 표지가 보이며 성경과 어긋나는 사선 방향으로 배치되었다.

고흐가 두 권의 책을 대비시킨 이유는 목사였던 아버지를 추모하는 성경과 소설을 즐겨 읽는 자신을 나무랐던 아버지가 싫어했던 소설을 통해 아버지와의 불화의 추억을 자기 나름으로 기억하고 싶었기 때문이었다.

고흐는 아버지가 아끼는 책과 자신이 좋아하는 소설을 함께 묘사해 부친의 죽음을 자신의 방식으로 추모하고 있다. 그러나 마지막까지 두 책을 어긋난 방향으로 배치한 고흐의 고집스런 가치관도 참 어지간하다는 생각을 지울 수 없다.

차마 소중한 사람아

조지프 세 번 / 존 키츠

　시인은 세상이 아무리 자신을 고난에 빠뜨리더라도 늘 책을 읽는 교양인이어
야 한다.
　그렇게 자신만의 가치를 떨어뜨리지 않는 시인의 자존감이 있기에 세상은 더 혼
탁해지지 않는 것인지도 모른다.

　키츠의 초상화는 그의 친구이자 임종을 지킨 화가 조지프 세 번이 그린 것
이다. 세 번은 키츠가 세상을 떠난 지 몇 달 후, 죽은 친구를 떠올리며 이 초상
화를 그렸다. 화가는 런던 웬트위스 플레이스에서 살 때, 키츠가 자신의 대표
작 〈나이팅게일에게 바치는 송가〉를 쓰던 당시의 모습을 화폭에 담았다. 별
다른 장식도 없고, 특별히 잘 그린 초상화도 아니지만 웬지 이 그림을 보고 있
자면 가슴 한구석에 저릿한 통증이 온다. 이 그림이 남긴 사연이 각박한 내 마
음을 울리기 때문이다.
　키츠는 영국에서 시인으로 활동하며 가난하고 불우한 삶의 여정으로 일관
했다. 이런 고독한 시인을 진심으로 보살펴주고 응원해 준 건 바로 조지프 세
번이었다. 키츠는 온갖 고난의 세월을 겪다가 1821년 2월 23일, 운명을 달리
했다. 세 번은 키츠가 세상을 떠난 몇 달 후에 마음을 가다듬고 이 초상화를
그렸다. 세상의 행복을 거의 누려 보지 못하고 덧없이 삶을 저버린, 그러나 어
느 누구보다 더 빛나는 재능을 가지고 있었던 그의 친구 키츠는 이 초상화 안
에서 늘 젊고 단아한 모습이다. 책에 몰입해 있는 시인의 모습은 고요하고 순
결해 보이지만 그만큼 슬퍼 보이기도 한다.

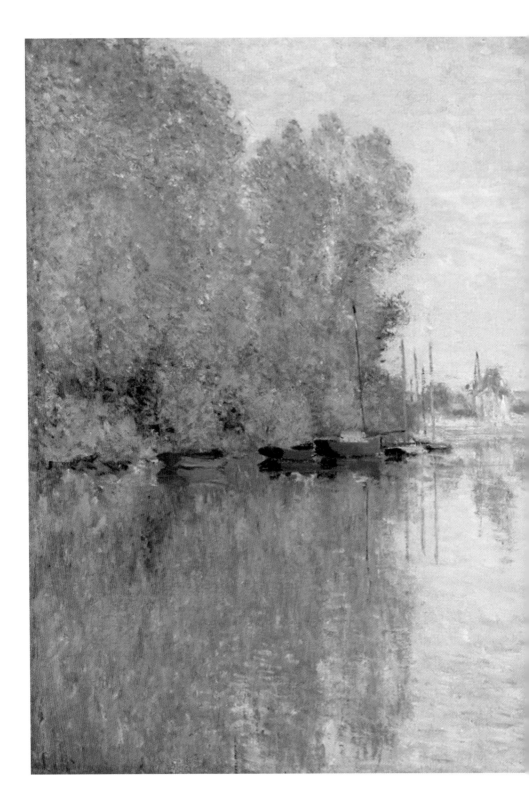

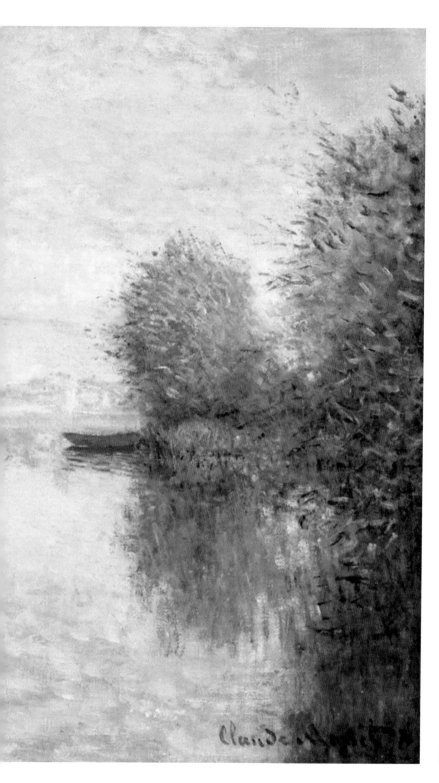

내 그대를 그리워함은

에두아르 마네 / 아르장퇴유의 센 강변

검은 모자와 검은 리본을 단 양장 입은 한 여인이 아들의 손을 꼭 잡고 하염없이 강변을 바라본다. 인적이 드문 강어귀엔 정박할 데 없는 초라한 뱃머리만 강물에 들썩거린다. 화가는 늘 풍경보다 사람을 더 사랑했던 것 같다.

마네는 1874년 여름에 모네의 화실에 놀러가서 이 사랑스러운 풍경화를 그렸다. 아마도 이 그림은 아르장퇴유에서 작업하는 모네를 향한 마네의 오마주인지 모른다. 이 그림엔 유독 모네풍의 소재와 기법이 마네답지 않은 화풍으로 묘사돼 있다.

이 소품에서 마네는 자신이 모네의 그림에서 받은 인상을 숨김없이 보여주고 있다. 센 강의 물결을 묘사한, 붓으로 찍은 듯한 짧은 터치에서는 물을 그리는 데 능숙했던 모네의 영향이 분명히 느껴진다. 강변을 향해 서 있는 모자의 모델은 모네의 첫 부인인 카미유와 큰아들 장이다. 그럼에도 불구하고 마네는 자기만의 그림세계를 감출 수가 없었나 보다. 그림 속 보트는 전체를 검은색으로 과감하게 칠하는 마네식 붓터치이다. 카미유의 모자에도, 그녀의 리본에도 검은색으로 칠한 건 숨길 수 없는 마네표 사인이 아닐 수 없다. 무엇보다 마네는 풍경보다는 늘 사람에게 관심이 쏠려 있었다.

이토록 투박하고 단단한 사랑

귀스타브 쿠르베 / 돌을 깨는 사람들

어린 석공은 돌을 드는 일이 힘에 부치고, 나이 든 석공도 돌 깨는 일이 힘겹다. '눈에 보이는 현실을 있는 그대로 직시하고 묘사할 뿐'이라는 화가의 시선에 신산(辛酸)한 노동자들의 현장에는 생생한 일상의 투쟁이 거룩하기까지 하다.

이 작품은 쿠르베가 고향 오르낭에 심신을 요양하러 가 있는 동안 그곳의 사람들의 생활상을 담아 그린 그림이다. 그림에 등장하는 인물은 단 두 사람으로, 왼편의 어린 석공과 오른편의 나이 든 석공뿐이다. 어린 석공은 돌을 들기에도 힘이 달리는 느낌이며, 돌 깨는 석공도 일이 힘에 부치기는 마찬가지이다. 이 한편의 그림을 통해 쿠르베는 녹록치 않은 현실과 투쟁하는 가난한 사람들의 삶의 생동감 넘치는 현장을 사실적으로 되살려내고 있다.

당시 쿠르베가 그린 그림들은, 농촌의 비참함을 적나라하게 묘사해 '사실주의 미술의 신호탄'을 쏘아올린 작품들로 높이 평가받았다.

일하는 그대의 손이 아름답다

오노레 도미에 / 세탁부

신산(辛酸)한 생활의 궁핍함을 딛고 일상의 계단을 당당히 오르는 그대의 발걸음은 위대하다. 삶을 뜨겁게 살아내는 일하는 그대가 있어 세상은 조금이나마 살만한 가치가 있는 것이다.

주인공인 '세탁부'의 얼굴이 희미하게 보인다. 화가는 그들이 선명하게 자신의 위치를 얻기 전까지 눈, 코, 입이 보이지 않을 만큼 고단한 노동에 시달릴 수밖에 없다는 듯 세상을 향해 야유의 시선을 내보낸다. 방금 일을 끝내고 아이의 손을 잡고 귀가하는 세탁부의 얼굴에는 어떤 고단한 표정이 숨어 있을까. 그녀의 등 뒤로 센 강이 흐르고 그 건너에 허름한 건물들과 지저분하게 엉긴 구름 사이로 푸른 하늘조각이 기적처럼 걸려 있다.

도미에는 세탁부와 노동하는 사람들의 얼굴을 갈색으로 대충 뭉개놓은 익명성을 강조한다. 바로 이 그림의 주제이자 화가가 주장하는 도시빈민들의 표상이다. 지금 우리 앞에서 힘겹게 삶의 계단을 오르는 그녀의 모습은 어디서도 자신을 밝히고 싶지 않은 익명의 노동자들인지도 모른다. 바로 우리네 70년대 산업화 역군이라며 한껏 치켜세워졌던 공순이, 공돌이로 희화됐던 슬픈 노동의 역설이 이 그림에도 고스란히 남아 있다. 마치 그들을 동정하지도 이상화하지도 않고 다만 노동자 모자(母子)에게만 뜨겁게 시선을 고정하고 싶다는 듯. 언제라도 그녀의 뭉개진 얼굴은 돌이켜보면 뚜렷이 떠오를 것이 분명하다.

언젠가 다시 한 번 가보고 싶은

알프레드 시슬레 / 루앙 운하

멋쩍게 삐쭉 솟은 나무 사이로 감청색 지붕의 집 한 채 떠 있다.
분명히 처음 본 것인데, '욱씬' 하고 마음의 아픔을 느꼈다.

시슬레의 그림을 본다는 것은 그리움의 풍경에 잠시 머물다 오는 것이다. 처음엔 앙상하고 초라한 마을 스케치에 별 마음을 두지 못하다, 자꾸 보면 마음 한구석에 서서히 스며드는 추억의 한때처럼 그리움이 쌓여간다.

시슬레의 풍경에는 한 순간의 추억이 담겨 있다. 한 번 두 번 바라보며 그림에 익어갈 때쯤 시간의 틈을 비집고 빛과 물이 빚어낸 한 순간의 풍경이 어느 순간 내게로 온다. 그것은 그리운 어디쯤의 내 기억의 풍경이다. 언젠가 다시 돌아가고 싶은, 그래서 더욱 아득하고 은밀하게 기억의 한 자리를 내주는 내 마음속 그리운 강. 어쩌면 그 강은 우리의 기억 속에 아주 조금씩 맞물려 생각나는 사소한 어릴 적 풍경과도 닮아 있을지 모른다. 한때는 화가가 애써 지우려 했던 루앙 운하를 가만히 흘러가는 말없는 강물처럼.

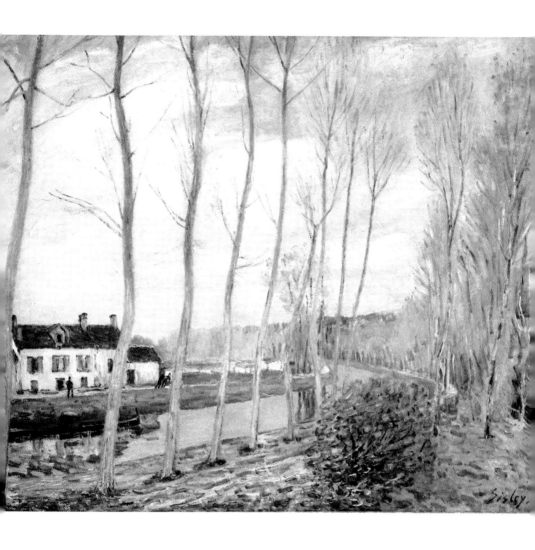

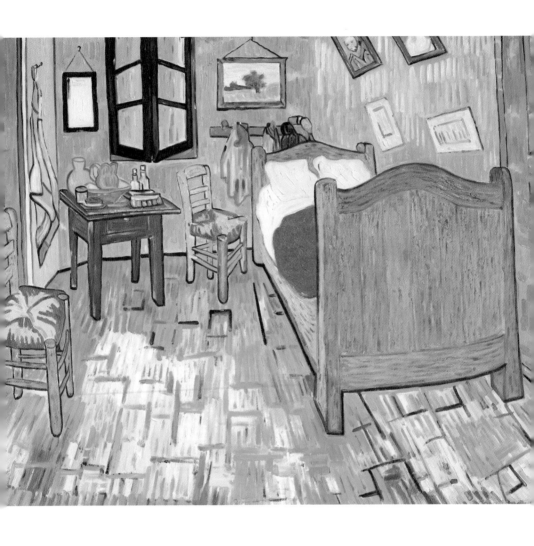

따듯한 그 사람에게 편지를 쓰고 싶은

빈센트 반 고흐 / 아를의 반 고흐의 침실

고흐의 침실에는 구석구석마다 쓸쓸한 노랑이 녹아들어 있다.
노랗고, 작고, 간결한, 어딘지 곧 떠날 듯한 외로움의 색이 서툴게 머물러 있는 방.
작은 테이블에 앉아 떠나간 누군가에게 닿지 않을 편지를 쓰고 싶다.

빈센트 반 고흐, 불행하게 살다간 예술가의 대명사로, 스스로 자신의 귀를 잘라버린 기이한 행적으로, 권총자살로 스스로의 삶을 마감한 파란만장의 인물로 그는 인간세상에 많은 오역(誤譯)을 낳았다. 하지만 그의 소박하고 편안한 침실을 바라보며 그를 생각하노라면, 모든 것이 자신의 의도와는 별 상관없이 '특별한 예술가'를 만들어내기 위한 갖가지 오해의 파노라마였는지도 모른다.

아를에 있는 그의 방 안 구석구석마다 노란색이 스며들어 있다. 노랗고 작고 소박한, 어딘지 완성되지 않은 어수선한 방에서 세상 그 누구보다 편안하고 여유로운 고흐라는 화가를 생각해본다. 누군가가 고흐와 담소를 나누다가 막 떠난 듯한, 누군가가 고흐를 막 찾아올 것만 같은, 그도 아니면 어떤 그림을 그릴지 궁리하는 여느 화가와 다름없는 예술가의 구상을 담는 작은 테이블이 침대 옆에 놓여진.

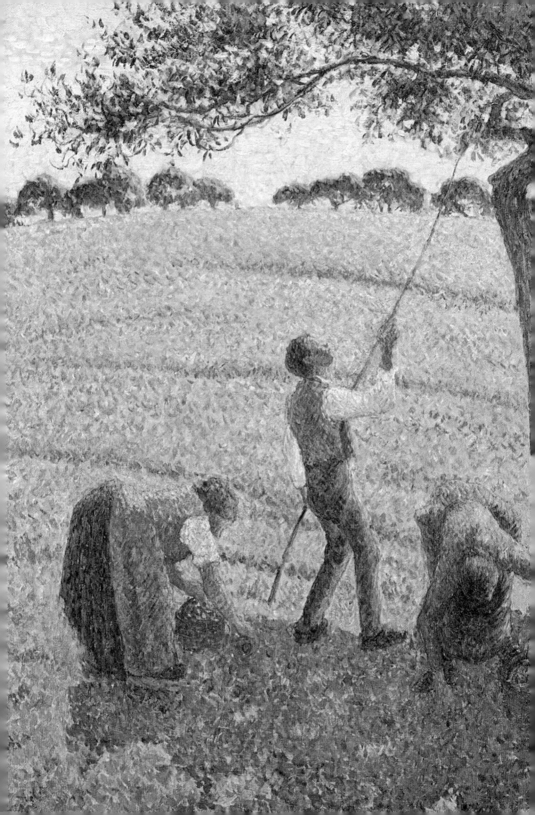

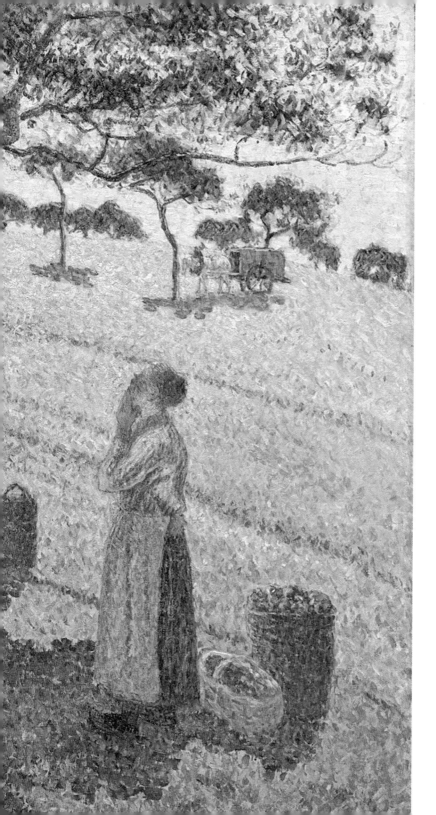

행복한 순간은 멀리 있지 않다

카미유 피사로 / 사과 따기

가지에 매달려 있는 사과를 흔들어 떨어뜨리거나, 땅에 떨어진 것을 줍거나, 다 먹을 수 있는 것이다. 사과를 따는 일과 살아가는 일도 별반 다르지 않다.

세상에서 가장 따뜻한 그림이 있다.

사과나무에서 사과를 따는 농부의 서툰 과일 따기와 떨어진 사과를 줍는 아낙네의 수고하는 손과 사과의 위치를 알려주는 여인의 시선이 노란 들판을 사이에 두고 따사로운 정감으로 다가온다. 작고 아늑하고 아름다운 수확의 기쁨이 화폭 가득 따스한 느낌으로 전해져 보는 내내 흐뭇함을 감출 수 없다.

너무 행복한 것은 너무 가까이서 보면 행복이 저만치 달아날 것만 같다. 그래서 조금 떨어져서 보라고 사람들은 권한다. 사과 따는 사람들은 마냥 행복하기만 할까. 행복은 불빛처럼 멀리 떨어져서 볼 때만 따뜻하고 아름다운 것이 아닐까. 아무도 행복이 멀리 있는지 가까이 있는지 겪어보지 않고는 단정할 수 없다.

바다는 모든 불안을 잠재울 수 없다

제임스 휘슬러 / 회색과 초록색의 심포니-바다

아무 일 없다는 듯 옅은 녹색의 바다에 한가롭게 떠있는 배 몇 척.
하지만 가만히 들여다보면 금방이라도 출렁거릴 듯 불안한 정적만이 감돈다.
세상의 모든 불안은 그 자체로 얼마나 매혹적인가.

휘슬러가 주목한 것은 색감이다. 휘슬러는 "회화에서 중요한 것은 주제가 아니고, 그것을 색채와 형태로 전이시키는 방식이다"라고 주장했다. 휘슬러의 회화의 주요 모티브는 물과 바다였다. 사물의 형태를 자연이 만들어내는 소리와 색채를 감지해 그만의 색감으로 표현해내는 휘슬러만의 미술세계는 전에 없던 독특한 추상인상화를 만들어냈다.

〈회색과 초록색의 심포니-바다〉는 또 다른 대표작인 〈검은색과 금색의 녹턴〉과 대조적으로 잔잔하며 평화롭다. 그러나 약간 시선을 사선으로 돌리면 기울어 있는 배와 이제 막 일기 시작한 거친 물결이 이 잔잔함과 평화로움이 그리 오래 가지 않을 것임을 암시한다. 오래도록 그림을 바라보고 있노라면 금방 뭔가 사나운 물결이 굽이칠 듯한 불안한 예감에 가슴이 두근거린다.

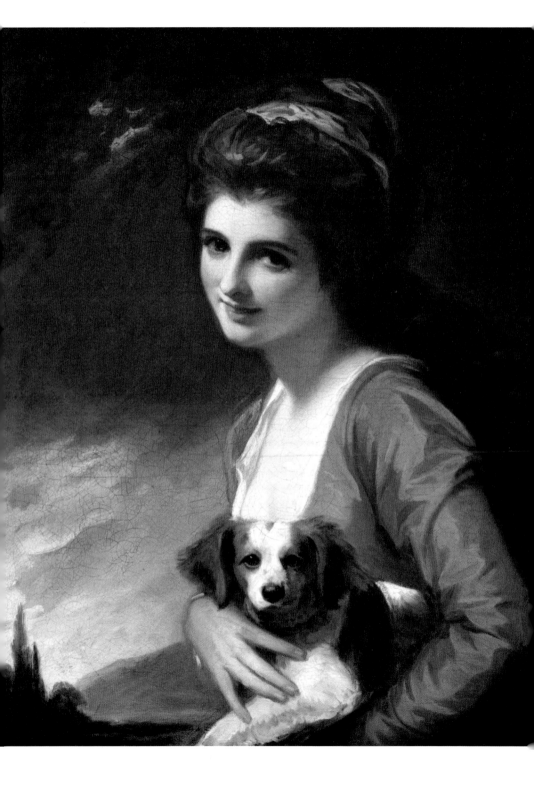

그대를 사랑해서 미안하다

조지 롬니 / 엠마 해밀턴의 초상

누군가를 사랑한다는 것은 자신의 모든 것을 던져 상대에게 바쳐지는 것.

때로는 도덕적이지 않다고 비난의 손가락질을 받을지라도 그 사람을 지켜줄 수 있어서 그나마 연민으로 남을 수 있는 것.

넬슨의 초상화 바로 옆에는 한 미모의 여성 초상화가 함께 걸려 있다. 이 미모의 여성은 넬슨의 부인이 아닌, 넬슨의 애인 엠마 해밀턴이다.

1798년, 프랑스군의 나폴리 해안 침공을 막기 위해 나폴리에 갔던 40세의 넬슨은 영국 주재 나폴리 대사인 윌리엄 해밀턴 공의 아내이자 당대의 유명한 미인인 엠마 해밀턴과 사랑에 빠진다. 당시 해군 소장이던 넬슨은 엠마와의 사이에 딸 허레이시아를 낳았고, 해밀턴 공의 묵인 하에 엠마와 동거까지 했다. 어느 모로 보나 불륜이었다.

엠마의 초상화는 그녀가 24세 때인 1785년에 그려진 것이다. 크고 아름다운 눈과 갸름한 얼굴형이 한눈에 보기에도 빼어난 미인이다. 이 초상화를 그린 화가 조지 롬니가 그린 엠마의 초상화만도 84점이나 된다. 넬슨이 전사할 당시에 허레이시아는 다섯 살에 불과했다. 넬슨은 자신의 모든 재산을 엠마와 유일한 혈육 허레이시아에게 남긴다고 유언했다.

왜 사느냐고 묻거든 웃지요

귀스타브 쿠르베 / 안녕하세요 쿠르베 씨

모자를 벗어든 채 손을 내밀어 존경을 표하는 후원자가 있고,
남루한 옷차림에도 머리를 삐딱하게 들고 거만한 자세를 취하는 예술가가 있다.
마치 자존심이 구겨지면 끝장 다 봤다는 화가의 오만함이 우리를 미소 짓게 한다.

이 작품은 쿠르베가 그의 후원자인 알프레드 브뤼야와의 만남을 그린 그림이다.

모자를 벗어든 채 손을 내밀어 존경을 표하는 인물이 부유한 후원자인 알프레드 브뤼야이다. 그에 비해 남루한 옷차림에 배낭을 맨 채 머리를 삐딱하게 처들고 콧대 높은 자세를 하고 그를 맞는 인물이 쿠르베이다. 이처럼 뻣뻣한 태도로 일관하는 쿠르베의 포즈는 미켈란젤로로부터 베르메르, 피카소를 거쳐 타미라 드 렘피카까지 역대 거장들이 드러냈던 예술가로서의 자존심을 쿠르베다운 표현으로 재현한 그림이다.

흔들리는 것들은 나무만이 아니다

빈센트 반 고흐 / 사이프러스 나무가 있는 밀밭

프로방스의 사이프러스는 살아 있는 자연의 생기를 대지에 거칠게 드러낸다.
살아 있다는 것은 바람 부는 거친 세상도 저만의 흔들림으로 당당하게 나부끼는
것인지도 모른다.

고흐의 마지막 작품 연대기에 속하는 1889년은 고흐가 생레미 요양병원에
서 마지막 생애를 보내며 미친 듯이 그림에 몰두하던 시절이었다. 당시 고흐
는 바람 부는 대기에 나부끼는 사이프러스 나무를 많이 그렸다. 혹자는 사이
프러스 나무가 공동묘지에 많았고, 관의 목재로 쓰이는 나무라는 이유로 고
흐의 흔들리는 내면을 상징하는 장치가 아니었냐는 평가도 하지만 모든 작품
을 심리적인 요인으로만 볼 수는 없을 터. 아마도 당시의 고흐에겐 '그리는 것'
보다 절실한 삶의 태도는 없었을 지도 모른다.

이 그림은 프로방스 지방의 자연경치를 잘 살려 밝고 아름다운 선과 색채로
표현해낸 생레미 시절의 걸작이다. 밀밭의 노랑빛깔과 양귀비꽃, 스코틀랜드
격자무늬 천 같은 푸른 하늘이 있는 삼나무의 초록빛 싱그러움이 생동하는 자
연의 변화무쌍한 생기를 제대로 형상화하고 있다.

그림에서 동적이고 비연속적인 붓터치로 그려진 하늘과 두텁게 그린 사이
프러스 나무가 기묘한 조화를 이루며, 풍경 아래의 마을은 고요하고 평온하
게 그려 작품 전체에 신비한 느낌을 자아내고 있다. 자연에 대한 고흐의 주관
적인 느낌이 개성적으로 표현되는 작품이 아닐 수 없다.

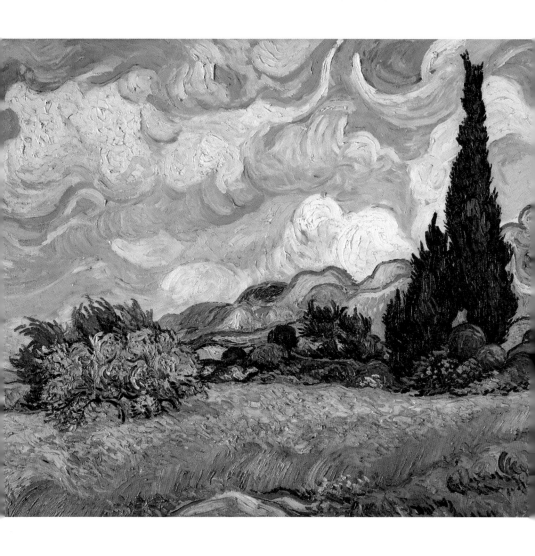

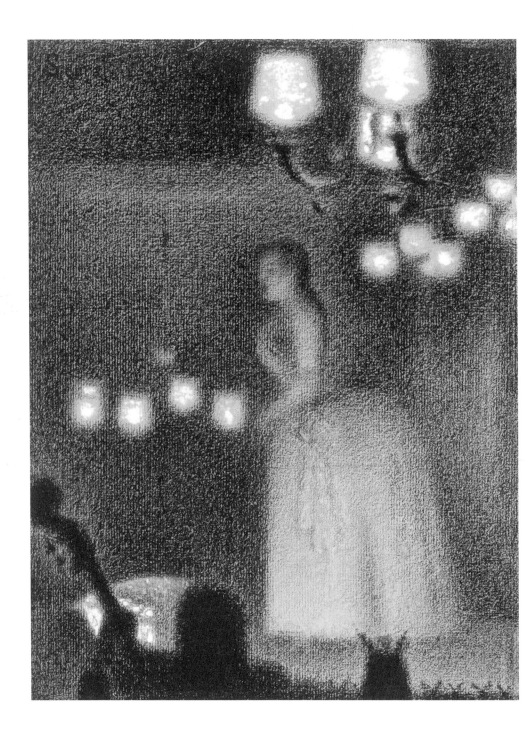

언젠가 그대를 만나면 묻고 싶은 것

조르주 쇠라 / 에덴 콘서트

뿌연 점으로 희미하고 애틋하게 다가서는 기다리는 여인의 명멸하는 실존!
언젠가 그를 만나게 된다면 간절히 묻고 싶은 게 있었다.
기다리는 동안 세상이 아름다워서 그리 절망하진 않았다고~ 그대도 그렇게 살
수 있었느냐고~

쇠라의 이 그림을 보고 있노라면 힘겹게 세상을 살아내는 사람들에게 '에
덴'은 그리 투명한 희망을 주지 못할 것만 같다는 생각이 든다. 가끔은 떠나
간 사람의 마지막 뒷모습이 이렇게 뿌옇게 명멸하는 점 같은 존재로 얼비쳤
던 기억으로 남기도 했다.

〈에덴 콘서트〉의 그 여인은 마지막 콘서트의 멀어져갈 순간을 기다리는 것
일까. 막 피어오를 봄을 그리워하는 여인의 눈길이 안쓰럽다. 아마도 투명한
삶을 살았던 에덴의 여인에게 세상은 처음부터 어울리지 않는 거짓말이었을
지도 모른다.

쇠라는 햇빛에 반사된 색체를 분할하여 작은 색점으로 화면을 구성하는 새
로운 점묘법을 완성해낸 화가이다. 그리하여 그는 후세에 '신인상주의'라는
아름다운 선물을 남겼다. 마치 섬광처럼 짧게 빛났던 그의 서른두 살의 생처
럼, 너무도 아름다워서 슬픈 흔적을 남기는 에덴의 그녀처럼, 쇠라는 십여 년
동안 모든 작품을 소진했으며, 1891년 봄이 막 도착할 무렵인 3월 29일에 아
름다운 세상을 찾아 먼 곳으로 떠났다.

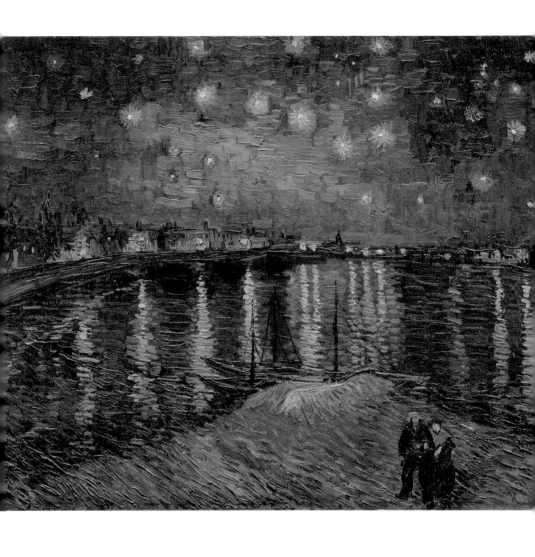

아름답고 거룩하게 빛나는 밤

빈센트 반 고흐 / 론강의 별이 빛나는 밤

푸른색 밤의 강에는 황금색 별무리들이 명멸한다.

그 기둥을 따라 황금빛 집들과 황금빛 열매를 매단 황금빛 나무가 빛나는 황금빛 마을이 있다. 그곳엔 내가 다다를 수 없는 아름답고 거룩한 그리움이 있다.

이 작품은 1888년 9월에 그려서 1889년 봄에 완성되었다. 고흐가 이 그림을 9월에 그린 이유는 별을 가장 명확히 관찰할 수 있는 시기가 9월이기 때문이었다. 푸른 밤하늘에 유난히 빛나는 7개의 별은 북두칠성이다. 그밖에 가을의 밤하늘을 반짝이며 수놓은 뭇별들도 고흐의 붓에서 노란 점으로 푸른 밤바다를 아름답게 빛내고 있다. 이 작품을 그릴 때 고흐는 고갱과 같이 예술가 공동체를 꿈꾸던, 그의 생애 마지막 희망으로 불타던 시절이었다. 별빛을 받아 황금색으로 강가를 아름답게 물들이는 강변을 따라 밤길을 거니는 연인의 모습이 왠지 행복해 보인다.

우리가 행복하다 말하는

막스 리베르만 / 뮌헨의 비어가든

모두가 즐거운 순간이 있다. 아무라도 사랑할 수밖에 없는 어느 화창하게 개인 날의 흥겨운 한때. 가끔은 넘치듯 가득 찬 술잔을 부딪치며 아름답게 물들고 싶다.

독일의 뮌헨 하면 떠오르는 두 가지, 전혜린과 숲 속 비어가든.

19세기 인상파 화가들에겐 저마다의 색깔로 다채롭게 변주하는 그림들이 있다. 인상파가 끝없이 분화한 탓도 있지만 한편으론 생각과 표현의 자유를 만끽하던 시기가 화가들을 자유롭게 풀어놓았다. 그중 독특한 주제와 화풍으로 자신만의 개성을 마음껏 펼친 독일 인상파 화가가 막스 리베르만이다. 리베르만의 작품세계는 그가 말한 '회화는 자연에 대한 정직한 연구'에 다 담겨 있다. 그만큼 자연 속에서 살아가는 인간의 희로애락에 초점을 맞춘 작품들이 많다는 얘기다.

뮌헨 하면 자동적으로 연상되는 맥주. 비어가든은 대개 술집들 옆에 붙어 있는 노천 맥주집이다. 큰 나무 밑, 다양한 사람들이 맥주나 음료수를 즐기고 있다. 아이들이 곳곳에 있는 걸 봐서는 부모들이 마음을 놓아도 되는 분위기인 것 같다. 역시 술은 저렇게 열린 곳에서 편하게 떠들며 마셔야 제 맛이다. 그림의 세계로 빨려 들어가면 금방이라도 마음 맞는 친구에게 전화를 걸어 화창한 햇살을 받으며 녹음이 짙은 숲 속에서 시원하게 맥주 한잔 들이켜고 싶다.

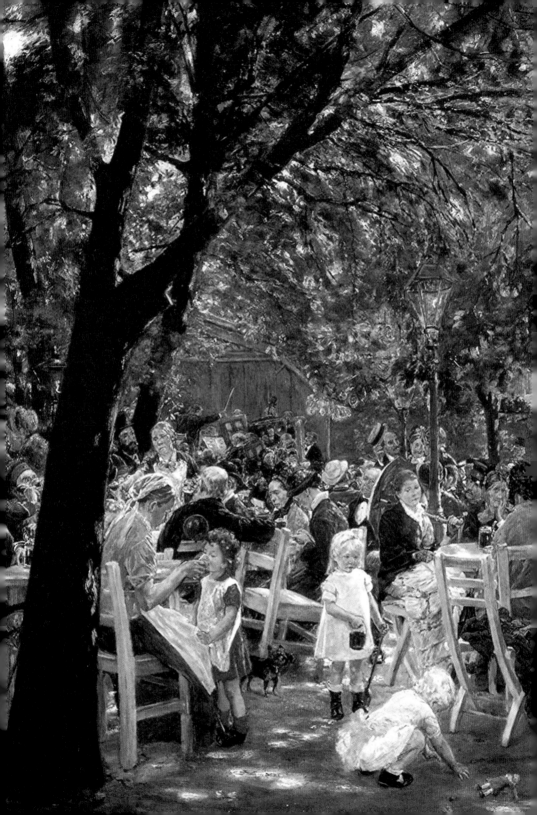

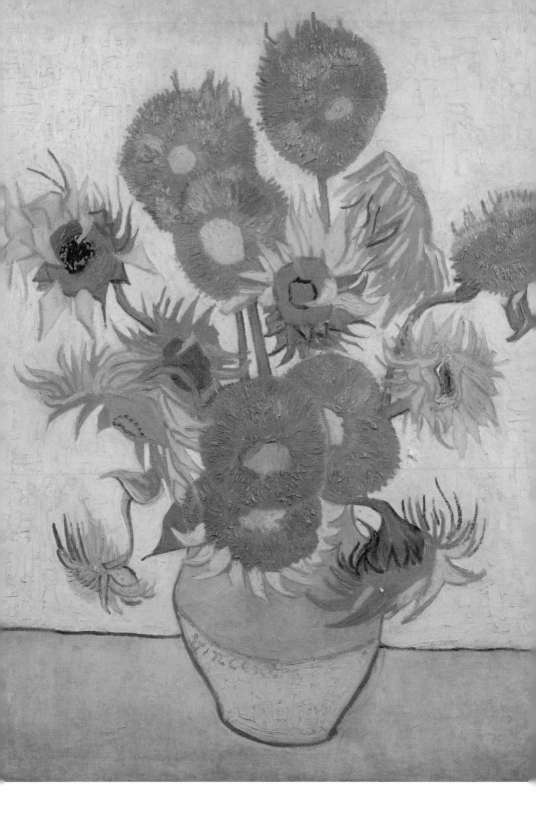

태양처럼 뜨겁게, 바람처럼 자유롭게

빈센트 반 고흐 / 해바라기

태양처럼 뜨겁고 격정적인 해바라기의 불타는 정열.
기쁨과 설렘은 해바라기처럼 샛노란 인생의 희망사항이다.

고흐는 〈해바라기〉를 그리고는 처음으로 자신의 그림에 자신감을 가졌다. 고흐의 아를 시대는 자신이 화가의 자질을 갖췄는지 아닌지를 헷갈려했던 불안의 시기였다. 이때 고흐는 〈해바라기〉 연작을 그려 자신감을 얻고, 사람들로부터 '태양의 화가'라는 호칭도 얻게 되었다. 화가로서 설레는 기대를 갖게 된 고흐는 동생 테오에게 '이것은 환한 노랑으로 가장 멋진 그림이 될 것이라 기대한다'며 노란색 꽃병에 꽂힌 열두 송이의 해바라기에 대해 편지에 쓴다.

고흐에게 노랑은 무엇보다 희망을 의미하며, 당시 그가 느꼈던 기쁨과 설렘을 반영하는 색이다. 더불어 대담하고 힘이 넘치는 붓질은 그의 내면의 뜨거운 열정을 드러내 보여준다. 고흐는 꽃의 섬세함을 포착하면서도 자신이 본 것을 그대로 재현하기보다는 빛과 색채를 통한 감각과 감정을 표현하고자 하였다. 고흐의 〈해바라기〉는 이글거리는 태양처럼 뜨겁고 격정적인 자신의 감정을 대변하는 영혼의 꽃으로, 그의 짧고 비극적인 삶과 예술을 거울처럼 반영하고 있다.

장 프랑수아 밀레 / 이삭 줍는 여인

그 작고 낮고 사소한 소중함

장 프랑수아 밀레 / 이삭 줍는 여인

추수가 끝난 가을 들녘에서 여인들이 허리를 굽혀 떨어진 이삭을 줍는다.
작고 나직한 기억하지 못하는 사람들의 엄숙한 노동의 현장에선
그 누구도 일상의 고단함과 노동의 위대함을 함부로 얘기할 수 없다.

밀레의 작품들 중 가장 유명한 이 작품은 여인들이 허리를 굽히고 떨어진
이삭을 줍고 있는 모습을 통해 가난한 농민들의 삶을 상징적으로 그린 그림
이다.

이 작품이 발표되었을 당시, 프랑스 미술계에서는 하층민의 세 여신을 추
앙하는 종교화 같다는 비아냥을 하기도 했다. 하지만 밀레는 "나는 평생에 걸
쳐서 논과 밭 이외에는 본 것이 없다. 그래서 나는 내가 본 것을 있는 그대로
솔직하게 그리고 훌륭하게 표현하려고 했을 뿐이다"라고 담담하게 말했다.

추수가 끝난 적막한 들판의 한구석에서 낟알이라도 줍기 위해 허리를 구부
린 여인들의 수고가 안쓰럽게만 느껴지지 않는 것은 대지의 충만함이 이들의
가난을 충분히 보상해주고 있기 때문은 아닐까.

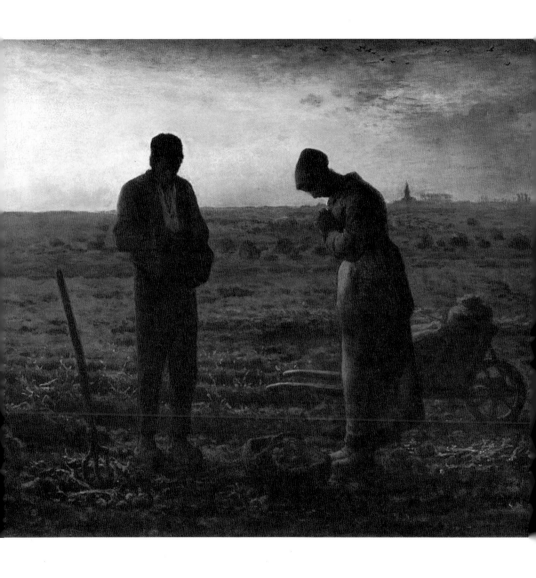

그대 아직도 기도하고 있는가

장 프랑수아 밀레 / 만종

들에서 일하던 남자와 여자가 저녁 종이 울리자 가만히 손 모아 기도를 올린다.
감자를 캐던 이들의 주위에는 갈퀴와 바구니, 손수레만 덩그러니 놓여 있다.
어두운 대지에 조용히 깃들인 일하는 사람들의 모습이 엄숙하고 순수하다.

이 작품은 밀레의 최고의 작품이자 전 세계 사람들에게 사랑받는 그림이다.
들에서 일을 하다가 저녁 종이 울리는 시간, 한 남자와 한 여자가 삼종기도
를 올리고 있다. 저녁노을에 비친 황량한 들판에는 일하다 만 손수레와 갈퀴
만 덩그러니 놓여 있다. 대지엔 황토빛 들판이 끝없이 펼쳐져 충만한 생명력
을 전하고, 두 손 모아 기도하는 농부 부부의 모습엔 엄숙한 순수함이 타는 노
을을 받아 붉게 물들고 있다.
오로지 자신의 노동으로 대가를 얻은 사람만이 생의 경건한 한순간을 기도
로서 감사할 수 있다.

소박한 일상은 얼마나 소중한가

에드워드 호퍼 / 간이휴게소

한밤의 역 대합실에서 하염없이 무언가를 기다리는 여인의 앞모습이 처연하다.
일상의 슬픔에 대한 역설은 위대하고 우울한 음악작품을 대하는 듯하다.
세상이 우리를 고단하게 하여도 희망을 놓지 않는 인간의 의지는 위대하다.

〈간이휴게소〉의 풍경은 24시간 식당과 심야의 역 대합실 그리고 갈 곳 없는
집을 그리워하는 낯선 여인의 심란한 마음 같은 것들이다. 모텔은 고귀한 이
유로 일상세계에서 가정을 찾지 못한 사람들을 위한 피치 못할 보금자리다.
이 그림은 슬픔에 대한 그림이지만 슬픔을 말하지는 않는다. 호퍼가 그리는
인물들은 가정에 대립하는 사람들이 아니라, 피치 못할 사정으로 가정으로부
터 배반당해 밤과 거리로 내몰린 사람일 뿐이다.
꾸짖고 웃고 사고팔고 사랑하고 미워하며 가족과 함께, 또 자신과 함께 친
절하고 정의로운 삶을 사는 것. 호퍼의 그림에는 소박한 생활의 재미와 일
상의 소중함을 일깨워주는 평범한 사람들의 진솔한 정의(正義)가 녹아 있다.

아름다움의 끝은 어디까지인가?

테오도르 루소 / 자작나무 아래서

저녁이 다가올 때 숲은 어둠에 젖으며 숨겨놨던 찰나의 비경(秘經)을 드러낸다. 풍경화의 경계를 넘어 한 폭의 색채미술이 보여주는 마술적인 숲의 변화는 우리를 색다른 자연의 아름다움으로 인도한다.

자연의 정체는 불가사의(不可思議)하다. 더욱이 밤의 자연은 인간에게 예기치 못한 비의(非意)의 모습으로 비춰지곤 한다. 어둠이 깔리는 숲의 정체는 가지각색의 느낌으로 다가온다. 풍경화의 경계를 넘어 그로테스크하기까지 한 어둠의 색감은 오묘한 자연의 숨겨진 오감(五感)이 펼쳐지는 느낌이다. 일몰이 지고 난 뒤 어둠이 젖어드는 찰나의 순간을 그림으로 나타낸 이 작품은, 작가가 바라보는 풍경의 시선에 따라 얼마나 신비로운 풍경화가 창조될 수 있는지를 보여주는 루소의 명작이다.

우리가 보는 세상은, 자신이 보고 싶은 세상 너머로 예상치 못한 수많은 세계가 존재할 수 있음을 루소는 보여주고 있다. 그는 '자연의 무한함이 가득 차넘치는 모습'을 그리면서 석양이나 저녁 노을, 아침 안개를 통해 자연의 신비로움을 그림으로 증명해 보여줬다.

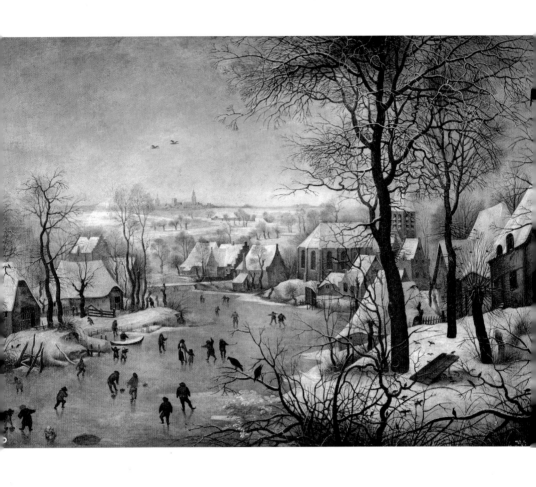

겨울은 하얀 동심의 세상이다

피테르 브뤼헬 / 아이들과 새덫이 있는 겨울 풍경

눈 내린 세상은 온통 하얗다.

눈빛으로 환하게 빛나는 시골마을엔 제철 만난 아이들의 총총걸음이 유난히 눈부시다.

눈 덮인 하얀 지붕, 얼어붙은 들녘에서 뛰노는 아이들에서 어릴 적 고향 추억에 젖는다.

그림 속의 세상은 온통 하얗다. 짙은 눈구름으로 인해 햇볕이 직접 내리쬐지는 않지만 온 천지가 눈빛으로 밝고 환하다. 저 멀리 그림 끝자락의 지평선에는 연무에 감싸인 도시가 희미하게 보인다. 그리고 도시 근교의 작은 마을에 정겨운 겨울 풍경이 펼쳐진다. 지붕이 눈으로 뒤덮인 집들과 정연하게 배열된 검은 나무들, 그리고 제철을 만난 듯 얼어붙은 개울 위에서 노는 아이들, 덫 아래건 나뭇가지 위에건, 아니면 저 높은 하늘에서건 제 세상을 만난 듯 노니는 새들이 고향 같은 겨울 풍경을 연출한다.

16세기 플랑드르의 화가 피테르 브뤼헬(Pieter Bruegel, 1525~1569)이 그린 세상은 우리에게는 동심의 고향이다. 당대 네덜란드 최고의 화가이자 매너리즘 시대의 위대한 예술가인 그는 주로 성경의 이야기에 기초한 종교화나 속담, 전설을 담고 있는 풍속화 내지 풍경화를 그렸다. 특히 이 그림처럼 플랑드르의 작은 마을들을 배경으로 한 풍경화에는 가난한 농부들과 코흘리개 아이들이 많이 등장한다. 그 주인공들이 마치 어린 시절 우리들 모습처럼 느껴져 그림을 보노라면 어느새 아련한 추억의 오솔길을 달리게 된다.

흐린 날이 지나면 맑은 날도 온다

아이삭 레비탄 / 황혼의 달빛

호수에 비친 달은 밤이었지만 어둡지 않고, 혼자였지만 무섭지 않았다.

백야의 흐린 달이 아름다운 젊은 날의 가을밤을 소환해낼 때,

그 빛은 달과 호수, 나무와 풀들 그리고 내 기억 속 흐뭇한 어느 날을 비추고 있었다.

이 작품은 러시아의 대표적인 '무드 풍경화가'인 아이삭 레비탄이 그린 서정풍경화이다.

레비탄의 작품을 들여다보고 있노라면 그만의 삶의 풍경에 대한 철학적 고뇌가 느껴진다.

레비탄은 주로 우울하고 어두운 날들의 풍경을 소재로 흐린 감성을 그려냈지만, 그의 화폭에 담긴 〈흐린 날〉이나 〈황혼의 달빛〉은 흐린 날에도 흐린 날만의 아름다움이 존재한다는 무언의 소리를 표현하고 있는 듯하다.

〈황혼의 달빛〉에 드러나는 뿌연 호숫가와 갈색 갈대, 푸르스름한 나무의 정경은 담담한 인생의 황혼을 그대로 담아놓은 듯하다.

화폭 속에 잔잔히 고여 있는 회색빛 호수는 마치 '어둡고 흐린 날이 지나면 맑은 날도 올 거야'라는 상투적인 말 대신 자신만의 흐린 날들도 진심으로 사랑하라고 말하고 있는 듯하다.

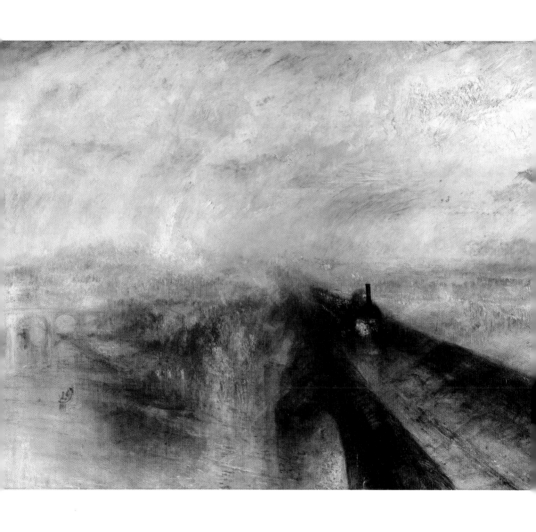

보이지 않아도 볼 수 있는 세계를 그리려면

조셉 윌리엄 터너 / 비, 증기, 속도, 위대한 서부철도

휘몰아치듯 달려가는 열차의 속도 속으로 주변의 풍경이 빨려 들어간다.
문명은 그렇게 보이지 않을 만큼 찰나의 속도로 우리 앞에 등장하였다.

'빛과 문명의 이기'를 주제로 수많은 작품을 남긴 터너의 그림에는 언뜻 그
림만으로는 무엇을 형상화했는지가 가늠이 되지 않는 작품들이 많다. 이 작
품도 '비, 증기, 속도, 위대한 서부철도'라는 제목을 알지 못한다면 그저 휘몰
아치는 비바람을 화가가 자유롭게 붓터치로 그려 넣은 '추상화' 정도로 인식
하기 십상일 것이다.

터너는 미끄러지듯 빠르게 철도 위를 질주하는 기관차의 현기증 나는 '속도'
를 그림으로 형상화하려고 했다. 찌푸린 런던의 하늘 아래 번개처럼 지나치
듯 증기기관차가 폭주한다. 이 속도를 그리려면 소용돌이치는 대기의 변화를
추상적인 색채로 묘사하는 화가의 표현기법이 필요했을 것이다. 그래서 터너
는 팔레트 나이프로 물감을 으깨는 특별한 기법으로 대기 속에서 소용돌이치
며 달리는 역동적인 풍경을 그렸다.

1844년에 런던에서 마차 대신 증기기관차를 타는 사람들의 눈에는 아마도
차창가에 비친 기차의 모습은 획획 달음질치는 아찔한 속도의 모습으로 비
춰졌을 것이다.

터너의 휘몰아치는 듯한 풍경에는 자본주의 영국의 최첨단산업기술에 매
료된 영국 시민계급의 자부심이 묻어난다. 근대인에게 문명은 그렇게 찰나에
등장했던 무서운 존재였는지도 모른다.

골목길 접어들 때면

얀 베르메르 / 골목길

어릴 적 뛰놀던 골목길에선 금세라도 어머니가 부르실 것만 같은 다정한 온기가 배어나온다.

길고 좁고 고부라진 골목길 모퉁이에서 날이 저물도록 함께 뛰놀던 친구는 지금은 어디서 무얼 하고 있을까.

그림은 어떻게 대상을 배치하느냐에 따라 닫힌 공간이 열려 보이기도 하고, 열린 공간이 닫혀 있게 느껴지기도 한다. 공간의 마법적인 배치는 얀 베르메르의 전매특허였다. 〈골목길〉은 꽉 막힌 공간을 어떻게 배치하느냐에 따라 얼마나 다른 공간으로 재탄생할 수 있는지를 보여주는 전략적 공간배치의 백미이다.

화면 가득 건물 벽의 벽돌과 규칙적으로 분할된 창문, 유리창의 창살이 층층마다 반복되며 3층 건물에 묘한 리듬감을 부여하는 화가의 계산된 공간 배치. 그리고 그런 공간 틈으로 교묘하게 스며드는 빛의 착란. 답답한 듯 놓여 있는 건물의 고정됨을 풀어헤치는 건 집 안의 노인과 공터에서 뛰노는 아이들, 그리고 왼쪽으로 꼬부라진 골목길 담벼락에서 뭔가에 열중하는 여인의 모습이다. 역삼각형 구도로 배치된 인물들은 서로 다른 방향을 향하며 자신의 일에 열중해 닫혀 있는 건물에 열린 생동감을 불어넣는다. 베르메르의 계산된 그림은 관람자에게 지금까지 느껴보지 못한 어린 날의 동화를 직접 겪게 하는 기묘한 기시감을 제공한다.

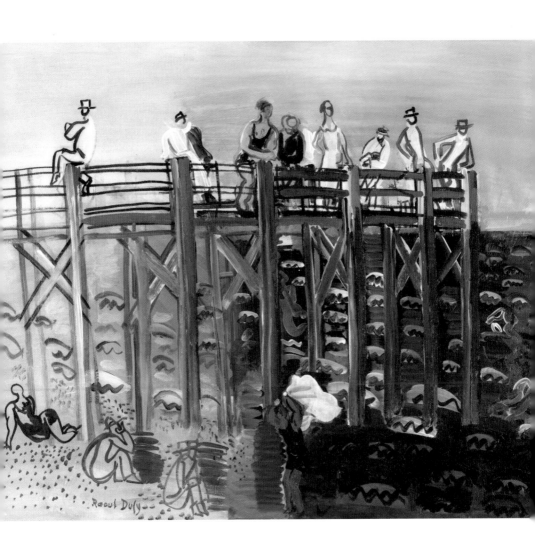

바다는 나를 살아 숨 쉬게 한다

라울 뒤피 / 르아브르 부두

바다는 나를 숨 쉬게 하고, 파도는 나를 뜨겁게 달군다.
나는 호수 정도로는 만족하지 못하는 큰 그림을 그리고 싶다.

뒤피의 미술에서 바다는 빼놓을 수 없는 창작의 원천이다. 그를 일찍이 그림에 빠져들게 한 것은 미치도록 그를 감동시키는 소란스런 노르망디의 바다와 저세상으로 날아가 버릴 듯한 짙고 푸른 하늘이었다. 뒤피의 '르아브르 부두'엔 예술의 원천이었던 그 바다에 대한 화가의 헌사가 담겨 있다. 이 그림은 바다에서 태어나 바다를 원천으로 화가의 길을 걸었던 뒤피의 영혼의 표현이 고스란히 녹아들어있다. 그가 빛에 대해 진정한 매혹을 느낀 곳은 남부 지방이다. 먼저 마르티그와 에스타크에서 그리고 지중해의 여러 연안에서 그는 빛을 발견한다.

"바다와 멀리 떨어진 곳, 또는 눈부신 물결의 움직임을 조금도 느낄 수 없는 곳에서 산다는 것은 얼마나 큰 불행입니까! 호수 정도로는 결코 만족할 수 없습니다. 화가는 자신이 보고 있는 대상을 비추는 어떤 빛의 성질, 섬광, 대기의 꿈틀거림을 끊임없이 시야에 두어야 합니다."

뒤피가 집착하는 주제인 바다는 그의 회화나 대형 장식물에서 다른 모티브에 역동성을 불러일으키는 하나의 기준이 된다.

상상하는 대로 즐거워하라

파울 클레 / 큰길과 옆길

직선과 사선에는 끝없는 경계가 이어진다.
길과 길 사이, 사건이 있고 사람이 있다.
어느 것 하나 뚜렷한 선은 없어도 그 선과 선이 만나 인연이 된다.

사물의 본질을 알고, 정신적인 의미를 이해한다는 건 어쩌면 고도의 교육을 받은 자만이 도달할 수 있는 추상의 난해한 길일지도 모른다. 하지만 추상화를 감상하는 방식은 그렇게 전문적인 길도 있지만, 그 그림을 보면서 즐거워할 수도 있는 것이다. 추상은 작품의 의도를 알아야 제대로 이해할 수 있는 그림의 세계는 아니다. 몰라도 그 작품이 좋으면, 아니 그 작품이 끌리면 작품을 사랑할 수 있다.

〈큰길과 옆길〉에는 클레에게 풍성한 색감을 선물했던 북아프리카의 색의 조화가 다 들어있다. 그림에는 20년의 아프리카 색 여행에서 얻은 생생한 주제, 가령 새, 태양, 나무, 고기, 인물 등이 우주 공간에 직선과 사선으로 가로세로 어우러져 있다. 중요한 것은 내 마음이 이끄는 어떤 소재와 어떤 선이 나에게 아름답게 다가오는지 느껴보는 것. 그것이 나대로 느끼는 클레의 우주를 이해하고 사랑하는 법이다.

우리가 잊고 살았던 것은

차일드 해섬 / 롱아일랜드 이스트 햄프턴에 있는 낡은 집과 정원

넝쿨째 낡아버린 오래된 집 뒤로 햇빛을 받은 정원의 꽃들이 빛바랜 사연을 전한다.

정원의 화원을 들여다보노라면 어릴 적 동화 속 비밀의 화원이 되살아난다.

벌써 30년도 더 지난, 추억의 주말의 명화 시간이면 어김없이 등장하던 미국 서부개척시대의 오래된 낡은 집과 이름 모를 꽃들로 무성했던 비밀의 정원.

해섬은 롱아일랜드의 영국풍 전원주택에서 자신만의 인상적인 풍경에 매료돼 어릴 적 동화에서 본 듯한 '비밀의 화원'을 관람자 앞에 인상적으로 펼쳐 보인다. 해섬의 죽죽 내려 그은 듯한 담벼락의 터치와 나무줄기의 하염없는 나부낌은 잊혀져 가던 내 마음속 추억을 아스라이 하나둘 상기시킨다. 오래된 집에는 세상을 둘러싼 엄청난 비밀이 숨겨져 있을 것 같았다. 굳게 닫힌 그 문에 들어가고 싶었고, 또한 들어가기 싫었다. 어린 마음에 그 집 정원에 피었을 봉숭아꽃과 나팔꽃, 맨드라미를 보고 싶었고, 알아선 안 될 비밀을 알아버릴 것 같은 두려움에 문을 열기가 망설여졌다. 굳게 닫힌 '비밀의 화원'의 문이 열리면 내가 꿈꾸었던 아름다운 화원의 비밀은 여지없이 깨졌고, 정원에는 더 이상 비밀이랄 것도 없는 우거진 잡초들만 무성하게 웃자라 있었다.

'롱아일랜드 이스트 햄프턴'의 오래된 그 집엔 낡아빠진 벽들과 숨겨놓은 정원이 찬란한 햇살을 받아 영롱하게 살아 숨 쉬고 있다.

비밀의 화원에 가고 싶다

차일드 해섬 / 꽃들이 가득한 방

비밀의 화원의 방 안엔 어떤 꽃들이 만발할까?

꽃과 책과 그림이 아무렇지도 않게 놓여 있는 그 방에서 사람 사는 얘기만 실컷 늘어놓고 싶다.

가끔 아무런 정돈도 하지 않은 지저분한 방에서 마음 맞는 사람들과 실컷 살아가는 얘기를 나누며 시간 가는 줄 모르고 이야기꽃을 피우고 싶을 때가 있다. 그렇게 자유롭게 노니는 방에는 꽃병에 꽃들도 몇 개 꽂혀 있고, 책상엔 대충 치우지 않은 책들이 놓여 있고, 햇볕이 들어오는 창가 주변으로 괜찮은 그림 몇 점 걸려 있었으면 좋겠다.

차일드 해섬이 연출한 '꽃들이 가득한 방'에는 실리아 텍스터라는 여주인이, 시인과 화가들을 초대해 그렇게 하루해가 지도록 아름다운 이야기꽃을 피웠다고 한다. 화가는 자기만의 거칠고 자연스러운 붓 터치로 메인 뉴햄프셔 해안가 어느 여인의 햇살 가득한 그 방을 살아 숨 쉬게 묘사해 놓았다. 화병에 놓인 꽃들과 정돈되지 않은 책들이 있는 방에는 방금 여주인과 실컷 담소를 나누던 친구들과 화가와 시인의 체취가 느껴지는 것 같다.

미소가 떠나지 않았던 날들

카미유 피사로 / 우물가의 여인과 아이

추억은 언제나 익숙한 사이에서 무르익는다.

어릴 적 기억에 남는 그리움은 다정하게 어루만져주던 익숙한 사람들에게로 향한다.

추억은 늘 익숙한 어떤 장면에 이르면 가슴이 물큰 조여드는 그리움의 향기를 보낸다.

어릴 적 시골 우물을 생각나게 하는 한적한 시골 우물가에 방금 전까지 우물을 긷던 한 여인이 가만히 우물가에 기대 꼬마와 조근 조근 얘기를 나눈다. 아마도 꼬마는 잘 아는 하녀인 듯한 여인에게 뭔가 호기심 가득한 눈빛으로 조잘 조잘 묻고 있고, 여인은 그런 꼬마가 예뻐 죽겠다는 듯 얼굴에 한껏 미소가 떠나지 않는다. 얼마나 재밌는 얘기였으면 여인은 물 길을 생각도 잊었는지 물동이마저 우물 옆에 아무렇게나 팽개쳐 놓았을까.

우물 옆의 여인과 소녀는 서로가 자신에게 딱 맞는 상대인 양 끝없이 대화에 열중한다. 아이는 자신의 미래를 보고 얘기하는 듯하고, 여인은 과거의 자신을 회상하며 애닲아 하는 지도 모른다. 세상은 그렇게 자신에게 집중하는 사람이 있을 때 행복하다. 꼬마가 묻던, 여인이 대답하던 그 순간만큼 세상에서 행복한 순간이 어디에 있을까.

내 영혼의 마지막 쉼터

엣킨슨 그림쇼 / 달빛 아래 리버풀 항구

> 너무나 피곤해서 고단한 발걸음이 떼어지지 않을 때,
> 너무나 마음아파서 떠나간 그 사람을 잊을 수 없을 때,
> 노란 가스등 불빛이 희미하게 비치는 리버풀의 인적 없는 술집으로 가라.

19세기의 영국은 세계에서 가장 발달한 문명의 나라였고, 세계인들이 꿈을 향해 밀려들던 드림 시티였다. 산업혁명의 전초지 영국 리버풀은 문명의 그림자가 짙게 드리운 꿈꾸는 도시인의 빛바랜 꿈의 조각이 항구의 밤풍경 속에 은밀하게 감춰져 있다.

1년 중 200일 이상 비가 오는 비의 나라 영국에서, 한 세기 전 인상파 화가 그림쇼는 리버풀 항구의 숨 막힐 듯 답답한 밤거리를 인상적으로 묘사해냈다. 그림 속 리버풀 항구의 밤 풍경은 숨 막힐 듯한 자욱한 안개와 희뿌옇게 빛나는 가로등, 그리고 검은 코트를 입고 귀갓길을 재촉하는 사람들로 분주한 인상적인 거리의 모습이다. 가게들은 하나같이 자욱한 안개에 휩싸여 금빛으로 여명처럼 빛나고 있다. 그때의 영국 가게들은 아직 전기가 잘 들어오지 않아 노란 가스등을 켜고 늦은 손님을 기다리고 있었다.

비 오는 밤의 항구, 인적이 드문 거리, 자갈이 깔린 도로를 느릿느릿 지나가는 마차, 늦게까지 문을 열어 놓고 있는 가게들. 덕지덕지 묻은 피로의 딱지 같은 일상이지만 그림쇼의 감성적인 붓터치로 살아난 피로한 일상은 사람들의 잃어버린 꿈처럼 아름다운 그리움으로 푸르스름하게 빛난다.

별 하나의 사랑과 별 하나의 그대가

빈센트 반 고흐 / 별이 빛나는 밤

별 하나의 사랑과 별 하나의 그대가 별 무리져 흐르는 밤.
사랑은 때론 강렬하게 그리고 가끔은 사무치게 지나간 별밤을 그리워하게 한다.

이 작품은 고흐의 대표작 중 하나로 꼽히는 그림으로, 그가 고갱과 다툰 뒤
자신의 귀를 자른 사건 이후 생레미의 요양원에 있을 때 그린 것이다. 고흐에
게 밤하늘은 무한함을 표현하는 대상이었고, 이보다 먼저 제작된 아를의 〈아
를의 카페 테라스〉나 〈론 강 위로 별이 빛나는 밤〉에서도 별이 반짝이는 밤의
정경을 다루었다. 고흐 자신은 이 작업을 마쳤을 때 그다지 좋게 생각하지 않
았다고 한다. 작품이 소개될 당시 미술계의 반응도 변변찮았다. 비연속적이
고 동적인 터치로 그려진 하늘은 굽이치는 두꺼운 붓놀림으로 사이프러스와
연결되고, 그 아래의 마을은 대조적으로 고요하고 평온한 상태를 보여 준다.
교회 첨탑은 그의 고향인 네덜란드를 연상시킨다. 그는 병실 밖으로 내다보
이는 밤 풍경을 상상과 결합시켜 그렸는데, 이는 자연에 대한 고흐의 내적이
고 주관적인 표현을 구현하고 있다. 수직으로 높이 뻗어 땅과 하늘을 연결하
는 사이프러스는 전통적으로 무덤이나 애도와 연관된 나무이지만, 고흐는 죽
음을 불길하게 보지 않았다.

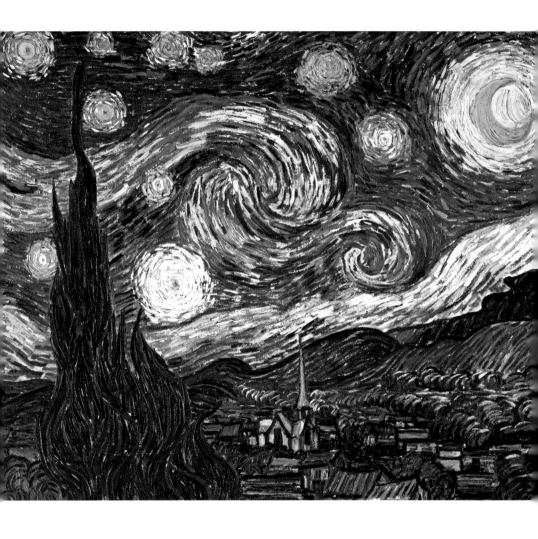

누군가 행복하냐고 묻거든

앙리 마티스 / 삶의 기쁨

행복은 호젓한 어느 오후의 나른한 편안함 같은 것인지도 모른다.

더러는 반가운 사람과 담소를 나누고, 때로는 못 추는 춤을 추며 한바탕 신명
나게 노는 것.

아무도 행복을 이것이라고 단언하지 못한다.

마티스는 그림이 왜 존재해야 하는지를 늘 미술계 사람들에게 되묻곤 하던
표현주의 미술의 대가였다.

그는 "내가 미술에서 꿈꾸는 것은 혼란스럽고 절망적인 주제를 제거하고 균
형, 수수함, 평온함을 얻는 것이다"라고 말하며 미술이란 고달픈 하루가 끝난
후 쉴 수 있는 안락의자 같이 편안해야 한다고 했다.

〈삶의 기쁨〉을 가만히 들여다보노라면 '행복함'에 이르는 다양한 사람들의
목소리가 들려오는 듯하다. 어렵고 고상한 철학이나 이데올로기 대신 화가는
순진무구하고 자연스럽게 인간의 행복이 어디서 오는지를 한 편의 그림으로
보여주고 있다. 그 울림은 진한 원색의 색채를 입은 사람들의 형상을 통해 묵
직한 감동으로 전해오고 있다. 벌거벗은 여인이 홀로 피리를 불고, 더러는 서
로 얼싸안고 사랑을 나눈다. 양손을 목 뒤로 올린 고혹적인 여인, 원무를 추는
사람들이 마냥 행복감에 젖어 있다.

이 작품은 인간의 욕망과 희망을 색채 미술로 풀어낸 마티스의 대표작이다.
프랑스 시인 보들레르의 '여행으로의 초대'와 말라르메의 '목신의 오후'에서
영감을 받아 삶에 대한 갈망을 희망의 미학으로 연출했다. "마치 아이가 이 세
상을 바라보는 것처럼 평생토록 그렇게 볼 수 있어야 한다"고 말한 마티스의
예술철학이 화면에 오롯이 녹아 있다.

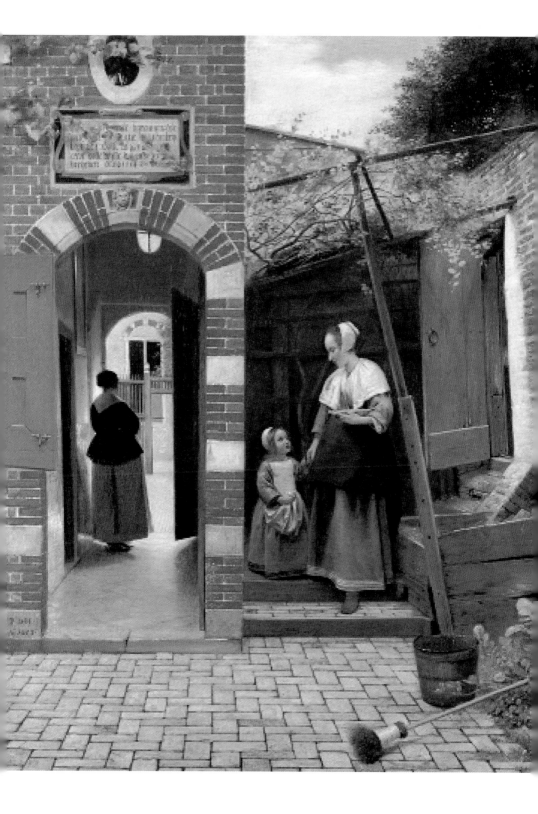

아주 오래된, 무척 낯익은 행복

피테르 데 호흐 / 델프트의 집 안뜰

아무것도 몰라도 사랑스럽게,
가진 자나 없는 자나 골고루 평화롭게,
아이도 엄마도 하녀도 온 세상 공평하게 자애롭게.

어릴 적 아이의 눈에는 신분이나 지위, 부와 명예와 상관없이 나에게 잘해주는 사람은 다 어른이었다. 그래서 아이가 느끼는 어른은 엄마이기도 했다가 일하는 보모이기도 했다가 음식을 만들어주는 아주머니이기도 했다. 데 호흐의 그림에는 늘 집일하는 하녀와 주인집 아이가 등장한다. 그 모습은 빈부의 차별과는 상관없는 자애롭고 따스한 사랑을 나누는 관계로 그려진다.

이 작은 그림 안엔 17세기 네덜란드 가정의 소박하고 고요한 평화의 정감이 화폭 가득 흐른다. 〈델프트의 집 안뜰〉이라는 제목처럼 네덜란드 여느 시골집 안뜰에서 바라본 일상의 표정은 단아하고 따사롭다. 그림의 오른편에는 푸른 스커트를 입고 갈색 두건을 머리에 두른 친근한 느낌의 하녀아줌마가 있다. 그리고 하녀 뒤로는 집의 안주인과 대여섯 살된 딸아이가 막 외출 준비를 마치고 집을 나서려던 참이다. 노란 스커트를 앙증맞게 차려입은 꼬마는 친숙한 하녀아줌마에게 매달려 뭔가 칭얼거리고 있다. 하녀와 아이가 조잘대며 얘기하는 사이로 엄마는 문 앞으로 난 좁은 골목길을 바라보며 외출할 거리를 확인한다. 엄마의 시선이 머물고 있는 골목길 저편으론 이 집과 흡사한 집들이 병풍처럼 자리하고 있다.

내 영혼의 마지막 자리

그웬 존 / 파리 예술가 방의 코너

지금 그 사람 이름은 잊었지만,
그 눈동자 입술은 내 가슴에 있네.
그 사람을 사랑해 내 모든 걸 잃었다 할지라도.

예술가의 방은 쓸쓸하고 외롭다. 그냥 보아도 고독한 예술가의 초상 같은 애닯은 감정이 물씬 배어날 것 같은 방이지만 화가의 슬픈 사랑까지 곁들여지면 아무라도 돌보지 않으면 안 될 것 같은 처연한 마음의 애잔함이 그림을 더욱 아프게 쳐다보게 한다.

오래도록 로댕의 연인이었다가 아무렇지도 않게 버림받았던 비운의 화가 그웬 존. 그녀의 다른 그림들에선 이 세상 너머 저 먼 곳을 바라보는 듯한 소녀의 눈빛에 서린 두려움과 불안함, 슬픔이 보호 본능을 불러일으킨다.

〈어깨를 드러낸 소녀〉. 한없이 여리지만 강렬한 느낌을 전달하는 그림이다. 이 그림뿐만 아니라 그녀의 다른 작품들도 감상자의 가슴을 먹먹하게 만든다. 이루어질 수 없는 사랑의 상처가 작품에 투영되었기 때문이다. 그웬 존은 로댕의 '작은 뮤즈'라는 애칭으로 불렸던 로댕의 연인이었다. 로댕의 모델을 하면서 운명적인 사랑을 하게 된다. 그웬은 28세, 로댕은 63세였다. 사랑에 미숙한 젊은 처녀는 순식간에 열정의 포로가 되었고 10여 년 동안 로댕의 연인, 모델, 조수 역할을 하게 된다. 그웬은 10년 동안 음지의 사랑으로 인해 엄청난 고통을 받았다. 견디다 못한 그녀는 홀로서기를 시도한다. 1913년 로마가톨릭교회 신자가 되어 외부와의 접촉을 끊고 은둔생활로 들어간다. 1926년 그웬은 남동생 오거스티스의 도움으로 런던에서 처음이자 마지막인 개인전을 열었다.

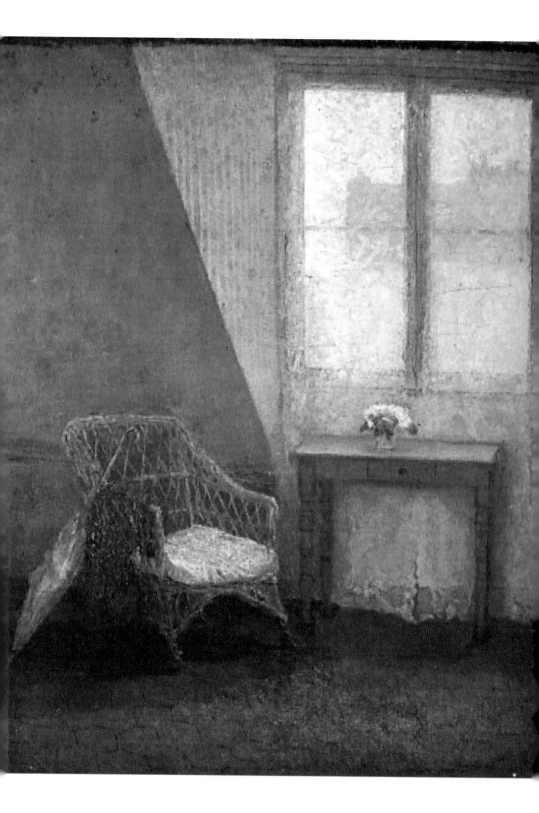

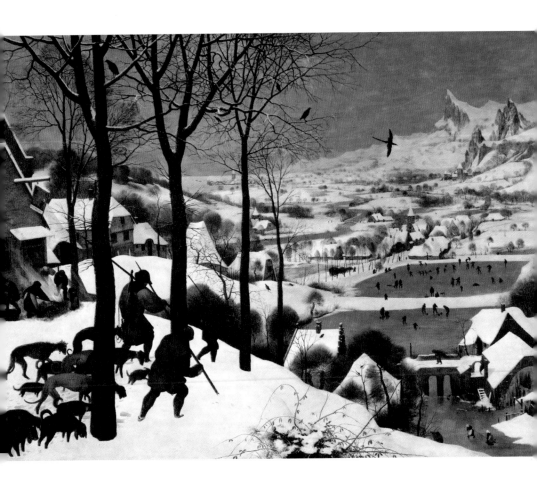

사람의 마을에 눈이 내리면

피테르 브뤼헬 / 사냥꾼의 귀가

온 세상이 하얗게 빛나는 날이면 아이들의 눈장난 소리가 귓전에 울린다.

하루 종일 얼음을 지치고 팽이를 치면서 하얀 겨울을 시간가는 줄 모르고 즐기다 보면 어느새 하루해는 저물고 그렇게 겨울도 무르익어 간다.

어릴 적 꿈꿨던 동심의 나라에선 세상이 온통 하얗고 푸른 놀이터였으면 좋겠다고 바랐다. 그 동심의 놀이터는 동구 밖 하얀 눈세상이기도 했고, 논두렁에 물을 대 하얀 얼음판을 만들어 놀곤 하던 천연 스케이트장이기도 했다. 눈이 내리면 눈이 와서 즐거웠고, 꽁꽁 언 빙판길에 바람이 불면 하얀 눈발이 바람에 흩날려 아름다운 은빛 세상을 만들어서 신났다.

네덜란드의 풍속화가 브뤼헬이 그린 그림엔 웬만하면 세상이 온통 하얗다.

그림 속의 세상은 온통 하얗다. 온 천지가 눈빛으로 밝고 환하다. 저 멀리 지평선을 마주한 화폭엔 푸른 안개에 휩싸인 도시가 뿌유스름하게 보일 듯하다. 그림 속 얼어붙은 강의 빙판 위에는 아이들의 신나는 놀이판이 펼쳐진다. 꼬마들은 홀로 팽이를 돌리고, 어떤 아이들은 끼리끼리 얼음을 지친다. 더 어린 아이들은 엄마 손 잡고 조심조심 살얼음판을 걸어 다닌다. 저렇게 시간가는 줄 모르고 신나게 겨울을 즐기다 보면 어느새 하루해는 저물고 그렇게 겨울도 무르익어 간다.

브뤼헬의 풍경화에는 가난한 농부들과 코흘리개 아이들이 많이 등장한다. 어린 시절 우리들 모습처럼 느껴져 그림을 보노라면 어느새 아련한 추억의 오솔길을 달리게 된다.

온 세상이 평화롭게

비고 요한센 / 크리스마스 이브

노엘~ 노엘~ 사랑의 메아리가 새벽까지 골목 구석구석에 울려 퍼지면,
안방에선 크리스마스 트리를 둘러싸고 아이들의 즐거운 선물 시간이 다가온다.

예수의 탄생을 기뻐하는 크리스마스가 되면 뭔가 모르게 모두가 기쁘고 세상이 온통 은혜로워 보이는 행복한 감염에 지구촌이 한층 밝아지곤 한다. 크리스마스는 믿는 자에겐 성스럽고 거룩한 축복의 날이지만, 일반인들에게도 아름답고 행복한 단란한 가정의 날이지 않을까. 꽁꽁 언 겨울의 한복판에서 새벽이면 예수의 탄생을 축복하는 고요하고 거룩한 새벽송이 마을 골목골목마다 은은히 불려질 무렵, 집에서 소박하게 장식한 크리스마스 트리 앞에서 오랜만에 정성스레 차린 맛있는 음식을 앞에 놓고 온 가족이 소곤소곤 못다한 이야기꽃을 피우며 평화로운 지상의 한철을 보내는 시간. 예수도 그렇게 기원했던 사랑의 순간들은 모든 이들에게 사랑과 은혜의 시간이 저마다의 방식으로 연출되곤 했으리라.

덴마크의 화가 비고 요한센은 일상 속에서 찾아볼 수 있는 소소한 풍경들을 연작으로 많이 남겼다. 커다란 트리를 둘러싸고 크리스마스를 기뻐하며 노래를 부르는 가족들의 모습. 과장하지 않은 있는 그대로의 자연스러운 표정들이 무척 정겹게 느껴진다. 어두운 색을 주로 사용했지만 그래서 오히려 더 전구 불빛이 따스하게 다가오는 아름다운 크리스마스 이브의 소박한 행복. 고단하고 힘든 일상의 무게 속에도 수고하고 무거운 짐 진 자들은 다 내게로 오라고 했던 예수의 진정한 '사랑의 의미'를 깨닫게 되는 작은 사랑의 세레나데 같은 그림이다.

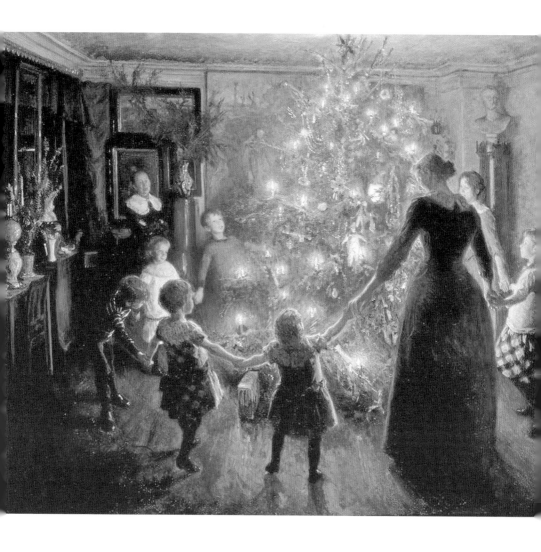

보다, 느끼다, 채우다

그림과 수다와 속삭임

초판 1쇄 인쇄 | 2021년 4월 10일
초판 1쇄 발행 | 2021년 4월 20일

지 은 이 | 고유라
펴 낸 이 | 박효완
기 획 | 정서윤
책임주간 | 맹한승
책임편집 | 김성진
아트디렉터 | 김주영
마 케 팅 | 신용천
물류지원 | 오경수

발 행 처 | 아이템하우스
출판등록번호 | 제2001-000315호
출판등록 | 2001년 8월 7일

주 소 | 서울 마포구 동교로 12길 12
전 화 | 02-332-4337
팩 스 | 02-3141-4347
이 메 일 | itembooks@nate.com

ISBN 979-11-5777-130-1 (03650)

■ 파본이나 잘못된 책은 구입하신 곳에서 바꿔드립니다.